U0042307

佛教美術全集 捌

觀想佛像

徐政夫 ◆ 編著

ａ
藝術家 出版社

佛教美術全集 ◆捌

觀想佛像

徐政夫 ◆ 編著

藝術家 出版社

【目錄】

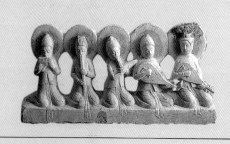

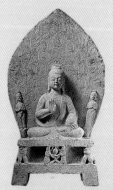

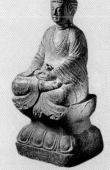

【序】

徐政夫先生致力於中國佛教造像藝術的收藏，從海內外搜集遺珍，經數年努力，已具規模，並成系列。以一己之力而至如此，實屬非易。近聞其藏品將編著出版，公諸同好，徵求文字說明於予。對於佛教造像藝術，我雖有所好而無研究，然徐兄之盛情，佛法之講緣分，卻之不如從命，只好勉為其難了。

佛教造像經魏晉南北朝時代的發展變化，隋、唐時代的興旺鼎盛，宋、元、明、清時代的承襲延續，歷千六百餘年，從未間斷。石窟寺院，遍佈中國的名山大川、鄉村城鎮。造像的供奉，從帝王之家到平民百姓，在所都有。從中國雕塑藝術史的角度來考察，它的規模與數量，普及與深度，都是其它內容雕塑作品無可相比。在中國歷史上有名的雕塑家，如東漢時代的戴逵、戴顒父子，隋、唐時代的韓伯通、楊惠之、張愛兒、王耐兒，宋、元時代的鄭元勛、張文昱、王文度、劉元等，都是以雕塑佛像而知名。佛教造像不但在中國雕塑藝術史上占有重要地位，而且在一個時期內可以說是中國雕塑藝術的主體。

佛教造像有銅鑄、泥塑、木雕、陶瓷、石刻等數類品種，其中以石刻造像為大宗，政夫兄這裡所聚集的，也以石刻造像為主。凡是到雲岡、龍門等石窟看過石刻造像的人們，面對那劈掉半壁山崖、千萬尊石佛，無不為之心震神駭，驚嘆這鬼斧神工的創造。雲岡第二十窟露天座佛高達十四米，龍門奉先寺盧舍那大佛近十八米，巨大的形體，比例勻稱，面像莊嚴，雕刻精美。恢宏的氣勢，撼人心魄。人們能不欽佩石窟的設計和建造者們，那於亂山崗中能穿透岩石的慧眼，和那一錘一鑿所顯示出來的人工力量？從石刻造像中，我們看到中華民族創造人間奇跡的氣魄、膽識、智慧和能力，它永遠是鼓舞和振奮我們民族人民最可寶貴的精神財富。

印度古代的佛教造像藝術，借鑑了古希臘雕刻的規範與技巧，而創造了古印度的民族風格特色。中國的佛教造像藝術，又借鑒了古印度雕刻的規範與技巧，而創造了中國的民族風格特色，說明文化藝術的交流，對於促進人類文明發展是多麼重要。中華民族有容納百川的寬廣胸懷，從不拒絕外來民族國家的文化藝術，

佛教造像即是一個明證。但是，外來藝術只有植根於本民族的土壤，才能創造出鮮明的民族風格和特色。

從佛教造像在中國發展的歷程來考察，這一形成民族風格的土壤，一是來源於傳統的美學觀念，另是來源

於社會現實生活，而後者似乎更重於前者。神靈世界的創造，是人類現實社會生活的反映與理想化。魏晉

南北朝時代造像的秀骨清像，悲天憫人和容忍苦行精神，正是這一時代審美與動盪苦難的社會反映。唐代

造像雍容華貴、氣象宏偉和歡暢愉悅場景，也正是盛唐時代興旺發展、國富民安和開放享樂的社會寫照。

今天我們也面臨著一個對待外來文化藝術的吸收與借鑑問題，佛教造像的民族化過程，無疑為我們當代藝

術家提供了很好的研究思考。

有人說，古印度佛教造像中的豐乳、細腰和寬臀形象，確立了印度女性美的標準，由此說明印度美學是

女性的。中國的佛教造像，無論是女性化了的菩薩，還是飛天、伎樂和供養人中的女性人物，都沒有豐乳

和寬臀。在傳統的中國雕塑中，只有紅山文化泥塑中的女神，才出現過這一類似的特徵。以後的商、周、

戰國而秦、漢，各種雕塑作品的女性形像，都不強調臀、乳的塑造，也許正是這一時代所形成的中國人對

女性審美的要求而影響了佛教造像，使它沒有照搬外來藝術的規範。

中國佛教造像，特別著重於意想的形象刻劃。佛的面相圓豐飽滿，輪廓線柔和，適當地加以女性化，以

表現其慈祥和藹。菩薩、特別是觀世音菩薩，則完全女性化，或塑造成少女、或塑造成少婦，重點放在對

面相、手臂和姿勢的刻劃上，使人親切而生敬。仙女和伎樂、供養人中的女性，面相柔媚，顧盼生情，體

態婀娜，亭亭玉立，是造像中最生動活潑的部分。然而在刻劃這些女性的作品中，雕塑家們嚴格掌握傳統

美學原則，沒有去在女性生理特徵上作任何文章，反而是將她們男性化。所以這些雕像逗人喜愛而不可褻

瀆。中國傳統美學觀念中講究蘊藉、含蓄、風雅、雋永和象外傳神，中國的古老哲學也倡導含和履中，也

許這些雕像是最好的標本。

在紀元前四、五世的古希臘，就有許多名雕塑家，如菲狄亞斯、米隆、史珂帕斯、伯拉克西特列斯等。

以後的歐洲，雕塑家連綿不絕，代不乏人。中國的雕塑藝術從未間斷，雖然也有雕塑家名字記載於史，然

而相對如此浩瀚的雕塑作品來說，這十幾個名字實在太少了。更加遺憾的是，他們並無作品可考，事跡記

載也十分簡略。在中國古代社會，從事雕塑和其它工藝美術創作者，都被劃入「百工」範圍。在古史上，雖然也曾承認「百工之事，皆聖人之作」（《周禮・冬官考工記》）。但是經後世儒家學者的解釋只是將這些創造發明權，記功於那些初聖身上，而後世的所謂聖人，只是統率百工，而不是從事百工之事。孟子特別反對那個帶領一幫學生自持耒耜刀鋸去種田作工的許行，並說：「勞心者治人，勞力者治於人；治於人者食人，治人者食於人，天下之通義也。」（《孟子・滕文公上》）百工的地位低下，體力勞動受到社會的輕視。中國的書法、繪畫、乃至印章藝術，也曾經屬於「百工」之事，但先後均被士大夫們接過手去，成為一種高雅的藝術創作活動，而雕塑藝術，終中國封建社會之世，始終沒有文人們去參與創作，這是中國歷史上雕塑家的名字很少見於經傳的原因，不能不是一種遺憾。

古代無名匠師們所創作的大量佛教造像，本為世人解除痛苦，救苦救難，然而它卻解救不了自己，除了風雨霜雪的侵襲外，特別是近百年所遭受到的人為破壞更為嚴重。許許多多的石窟、寺廟被盜竊，其中有不少精美的造像被陳列在西方國家博物館中，或私人家中，而在中國本土石窟寺廟中，不是整身被挖走，就是斷頭少臂，滿壁瘡痍，目不忍睹。佛教造像也記載了民族國家的滄桑歷史，深沉災難。

以佛教造像為代表的中國古典雕塑藝術所創造的光輝燦爛成就，是中華民族集體智慧的結晶，值得我們珍惜保護，政夫兄不惜餘力收集這類遺珍，特別是從西方國家中以重金收購回中國本土，用一句佛教成語說，是「功德無量」的。

楊新

北京故宮博物院副院長

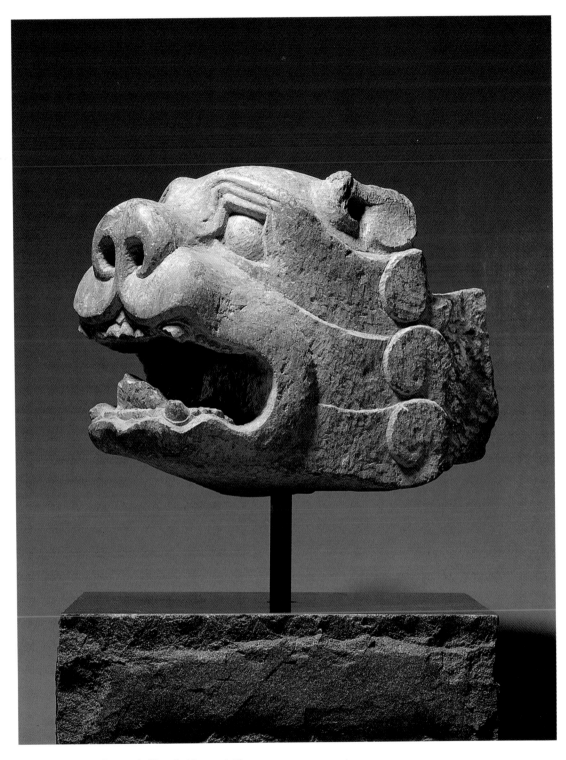

辟邪（老虎）頭像　石灰岩　高 29cm　六朝

【石佛遺珍】

早期寺院多雕造金銅、木、石造像，據記載：建安年間（一九六—二二○年），笮融建浮圖祠，就曾造銅佛，以黃金塗身，衣以錦采（註一），到東晉時期，雕造佛像更為普遍，戴逵、戴顒父子就是當時的塑繪名家，是佛像「改梵為夏」的傑出人物（註二）；以後南朝宋陸探微的「秀骨清像」，是贊其形神高潔，代表了南朝造像一時造像的楷模，秀骨清像不衹是指形象清瘦，而是贊其形神高潔，代表了南朝造像一時的藝術風格；其後梁張僧繇又形成獨特的樣式，被稱為「張家樣」，稱著當時（註四），南朝寺院造像多已不存，僅有的少數金銅造像，已流失國外；而石造像衹在四川有所發現，成都萬佛寺曾先後出土宋、梁造像。清光緒八年（一八八二年）首次有百餘件造像出土（註五），也先後流失。元嘉二年（四二五年）觀世音普門品浮雕，即出土中年代最早極為精美的一件，對於瞭解南朝經變的發展以及山水畫的成就有重要價值；四川省博物館藏茂縣出土齊永明元年（四八三年）石造像，一面為無量壽佛結跏趺坐像，佛高肉髻，作說法印。寬博大衣，胸垂內衣結帶，衣裾滿遮台座。另一面為彌勒倚坐像，坐膝稍平，衣著手印同前，雙足踏圓台。

形象塑造和服飾樣式都顯示出中國造像的獨特造型，是佛像在民族化過程中具有代表性的典範，從這尊像也可以看出褒衣博帶式的裝束實際在南朝已經出現。梁代美術在宋、齊基礎上，不斷有所變革，著名畫家張僧繇在佛教造像上所形成的「張家樣」，被視為一代典範。但是由於遺作無存，對張家樣

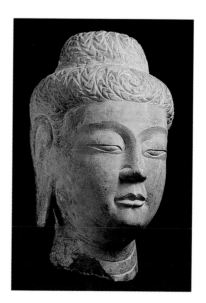

佛頭　石灰岩　高 30cm　東魏

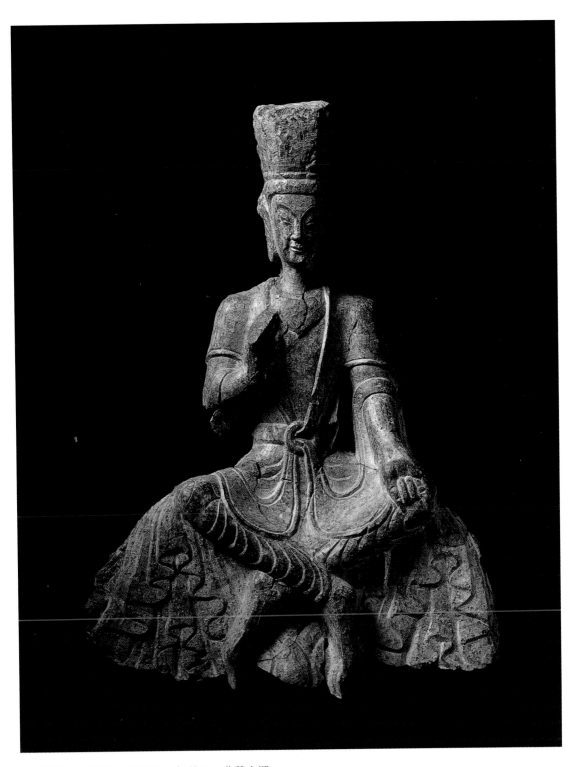

交腳彌勒像　龍門　石灰岩　高43cm　北魏中期

的理解祇限於「像人之美，張得其肉。」（唐張懷瓘《畫斷》），「畫女像面短而艷」（宋米芾《畫史》）的辭句上。由於有了梁代佛教造像實物，則對張家樣的實際面貌和內涵能有所體會。四川省博物館藏萬佛寺出土梁普通四年（五二二年）康勝造釋迦像，雕刻精細，形象豐腴，儀容端嚴。萬佛寺出土梁中大通五年（五三三年）釋迦立佛龕（四川省博物館藏），大同三年（五三七年）佛立像、中大同元年（五四六年）慧影造釋迦像等，對於瞭解梁「張家樣」提供了範例。同時，以之與北朝造像相比較，更可看出相互交流之跡。對於探討北魏以後在造像上的變革與南朝藝術的聯繫，提供了形象資料。陳代造像實物皆已失傳，僅存一些造像記拓片與著錄。但從梁、陳造像之間的變化，仍可窺見其發展之軌跡。自東晉至齊、梁，長江流域地區佛教造像自成體系，並與北朝有著密切的交流關係。

北朝造像規模宏偉，北魏文成帝興安元年（四五二年），造石像令如帝身。並在雲岡興修石窟。北魏遷洛之後，又在龍門、鞏縣等地開窟造像。在甘肅、河北、山西、山東等地，北朝皇室、官吏也帶領民眾普遍雕造釋道造像，一時碑幢、造像遍及各地。這些雕造活動使佛教造像日趨精麗，並且形成了各地不同的特色。

北朝石雕造像遺存較多，近年在陝西、山西、河北、山東等地，不斷有造像被發現。主要有河北曲陽修德寺造像、山西沁縣南涅水造像、山東博興龍華寺造像、河北鄴南城造像等。而歷年流失海外的仍多，其中不乏精品。

北魏造像主要是釋迦和彌勒菩薩像，彌勒像多作交腳式，其次是觀世音菩薩。也多造像碑。因受涼州和南朝的影響，形成具有特色的雲岡和龍門等地

佛頭　石灰岩　高 24cm　北齊

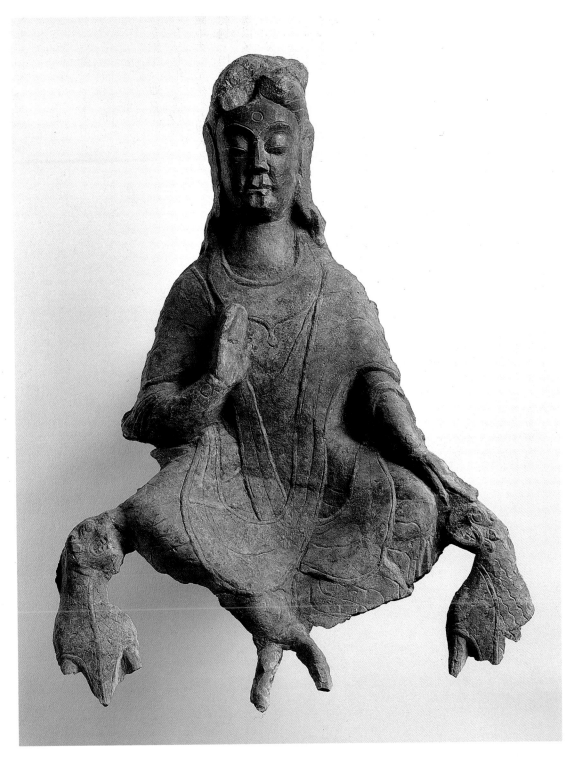

交腳彌勒像　龍門　石灰岩　高 55cm　北魏中期

樣式。東魏造像中，彌勒像較少，觀世音像增多，同時還有釋迦、多寶並坐像和思惟菩薩像。造像面身修長，衣紋簡略，儀態自然；有的頤豐肩寬，裙褶飄動，出現了向北齊造像過渡的趨勢。

北齊造像出現了無量壽佛和阿彌陀佛以及雙尊像的組合，如雙釋迦像、雙思惟菩薩像、雙觀世音像、雙菩薩像等，並出現了雙面透雕的裝飾處理，與人物疏簡光潔形成顯明對比。北齊造像面部寧靜安祥，衣紋疏簡，服薄貼體。從潤澤的肌體和洗練的衣紋，能覺察到筋肉的輕微起伏變化；造像雖沒有大的動態，卻仍然可以體察到內在的活力，形象在疏簡平淡中流露出人物的精神氣質。這種疏潔淳潤的風格使北齊雕刻藝術獨具一格，明潔感人，從之可以看出北朝晚期雕刻風格的變化。

北齊雕塑風格的形成，有前代藝術的傳承，也有地區交流的影響，當然更重要的是當時藝術家的創造。北齊曹仲達是西域來的善梵像的雕塑家，他塑造的形象被認為是「曹之筆，其體稠疊，而衣服緊窄」，與「吳（道子）之筆，其勢圓轉，而衣服飄舉」，並稱之為：「吳帶當風，曹衣出水」（註六）。

「曹家樣」應是北齊風格的重要組成因素。天龍山造像與北齊造像是一脈相承的，佛像在薄衣下隱現的軀體，不是一種樣式化的略具形象的軀幹，而是健美的血肉之軀；衣紋的變化既體現了服飾的質地，也表現了肌體的起伏變化。從天龍山的「曹衣出水」式的造像，可深切地體會到曹家樣對於現實人體美與精神美的描繪，遠遠超過了對宗教佛性的探求。

北齊在雕塑上的這種變化，與北周在造像上面型漸趨豐頤、衣紋漸趨簡潔是相當一致的。這一方面說明不同地區在相同時間的某些共同趨勢，另一方面也說明政治上的這種分割，並不能阻止藝術上的相互影響。北朝的這種變革和

佛頭　石灰岩　高26cm　北齊

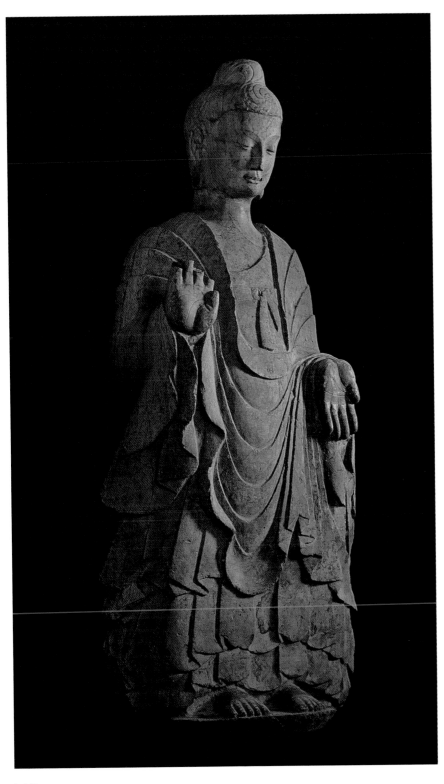

釋迦牟尼佛立像
石灰岩　高 120cm
北魏晚期—東魏

相互滲透，與南朝當時在藝術風格上的某些變化，也有密切聯繫。梁朝「張家樣」在雕塑和繪畫上的變革就是這種南北藝術共同發展趨勢的先兆。這種變化既有文化交流所帶來的影響，但更重要的是現實生活與人民欣賞趣味給予藝術家的激勵。時代的風貌、地區的特色、藝術家的獨特風格，交織地形成了雕塑藝術豐富多彩的不同成就。

隋代造像形體豐滿，軀體修長，衣飾簡潔，在寧靜中顯示出現實的人物內心氣質，已預示著唐代造像，日漸追求體現現實人物的風貌和精神氣質的趨勢。唐代佛教造像對多種不同人物性格的探求與刻劃，反映了藝術匠師對社會的深入觀察、對人情風習的深切體會，從而豐富了佛教藝術曲折地反映現實的能力，也使佛教藝術更加深入民間。

歷代傑出的雕塑家繼承前代優良的傳統，在刻劃不同宗教人物情性中，注意表達一定的審美理想。而這種審美理想正是通過刻劃人性而從表現佛性的辯證過程中體現出來的。佛教造像要求表現三十二端嚴，八十種妙好，追求相好莊嚴，以體現一切諸善福德具足，因而形成了自己獨特的美學觀念。表現理想的佛需要善於體現佛性，善於表現那種超凡的而又能激動人心的神聖情態。藝術家把莊嚴、慈祥兩種截然不同的因素，融合在一起，使佛像既威嚴神聖，又慈祥感人。莊嚴而不可畏，慈祥而不可冒犯。唐代佛像之所以能激動人心，也許正是在追求塑造佛性中，創造了寓慈祥於莊嚴的美的佛教造像典型。盛唐時期以吳道子為代表的佛教造像曾流行一時，他的作品氣勢宏偉，形象生動，超脫凡俗，被稱為「吳家樣」。而到中晚唐，由於畫家周昉的創意，出現端嚴柔麗之體，是為「周家樣」（註七）。

佛教造像有著儀軌、量度的限制，但是，它更受到時代審美觀念的影響。

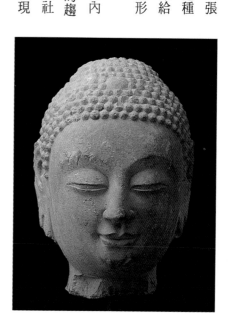

佛頭　石灰岩　高26cm　北齊
1995 年北京故宮博物院與台北歷史博物館展出

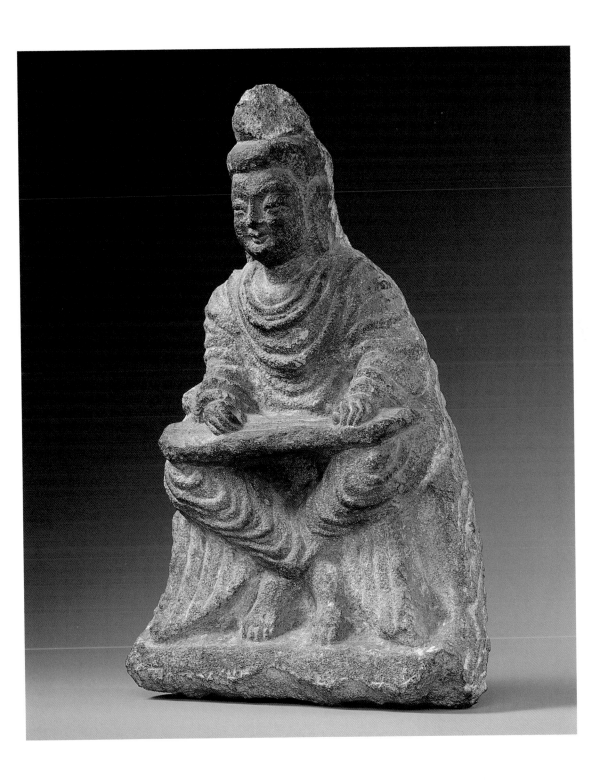

交腳彌勒像　砂岩加彩　高 32cm　北魏

唐代人物以豐頤體肥為美。畫家周昉作仕女，多穠麗豐肥，所作佛教造像也具有同一特徵，並且創造了別具一格的水月觀音的優美形象。一種新的造像風格的出現和流行，既是時代審美理想變革的反映，同時它又會反過來影響世俗的審美觀念；周家樣的出現就曾長期影響民間的好尚。周家樣作為佛教造像的典範流行一時，不僅在於迎合了世俗的審美要求，更重要的是藝術家提高和淨化了世俗喜好，由追求外表的柔麗，深入到探尋人物內在的氣質，表現了一種神聖的端嚴。通過菩薩美的形貌，體現了菩薩濟渡眾生的內心慈惠。因此他所創造的佛教形象既能為僧徒所供養，而又受到世俗民眾的禮拜和崇敬。

盛唐以後，佛、道造像都先後明顯受到吳家樣和周家樣的影響，並進一步影響到五代、宋的雕造藝術。宋、元以後，由於宗教信仰和民間習俗等原因，觀音、羅漢像日趨豐富，變化亦多，創造了各種不同的人物形象，使佛教造像更為世俗化。同時密教圖像的傳播，也進一步豐富了佛教雕塑的形象與技藝。

我國是佛教藝術長期獲得發展的國家，佛教造像是民族藝術的重要組成部份。而流失的石雕造像卻分散在世界各地，收集這些流散在國外的造像，對恢復殘損的石窟遺跡和展示一千多年來佛教藝術發展的具體圖景，均具有重要的價值。石造像一般比遺存的金銅造像體積大，石質也較易於體現雕塑藝術的特色；同時，單體石像又常常比石窟造像更加精緻，因此，收藏和瞭解這些遺存的石造像，對於認識不同時期雕塑藝術的發展與成就，探索前人的藝術創造和技藝經驗具有特殊的意義。

（本文作者金維諾／北京中央美術學院教授・大陸中國佛教藝術研究會會長）

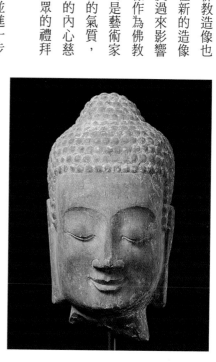

佛頭　石灰岩　高25cm　北齊

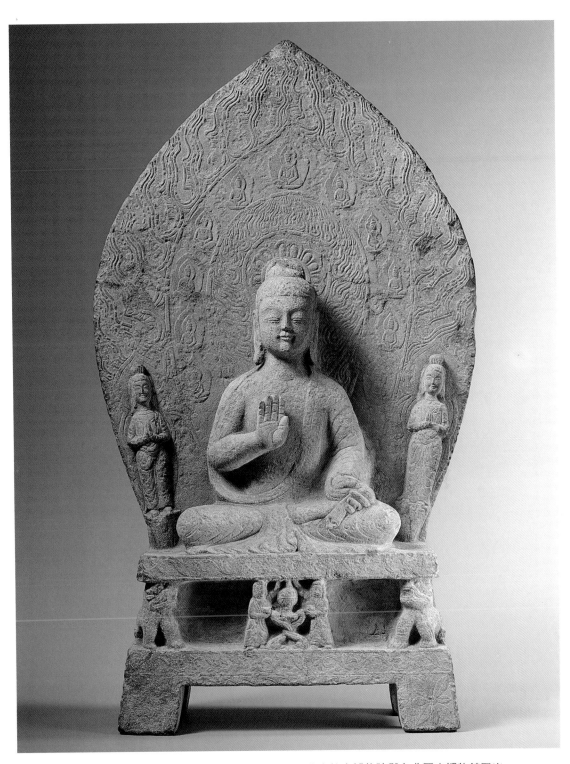

一佛二菩薩像　砂岩　高54cm　北魏太和時期　1995年北京故宮博物院與台北歷史博物館展出

註：

一、據《三國志》卷四十九《吳志・劉繇傳》。

二、據《歷代名畫記》卷五《戴逵、戴顒傳》、《法苑珠林》卷十三、十六和《高僧傳》卷十三《慧力傳》。

三、據《歷代名畫記》卷六《陸探微傳》。

四、據《歷代名畫記》卷七《張僧繇傳》。

五、萬佛寺在成都西門外，傳始建於漢延熹年間，梁名安浦寺，唐稱淨眾寺，會昌時毀，宣宗時重建，明末又毀。清光緒八年有造像出土，王懿榮《天壤閣筆記》載：「鄉人掘土，出殘石像……凡百餘，……乃揀得有字像者三，一曰元嘉，一開皇，一無紀年。」王懿榮後將元嘉一石轉售法國人。後陸續有所發現，另一元嘉二十五年造像題記及其它殘石，亦流散國外。

六、據《圖書見聞志・論曹吳體法》。

七、據《歷代名畫記》卷五：「彥遠曰……北齊曹仲達、梁朝張僧繇、唐朝吳道玄、周昉，各有損益。聖賢盼蠁，有足動人。瓔珞天衣，創意各異。至今刻畫之家，列其模範：曰曹、曰張、曰吳、曰周，斯萬古不易矣。」

佛頭　石灰岩　高 25cm　北齊

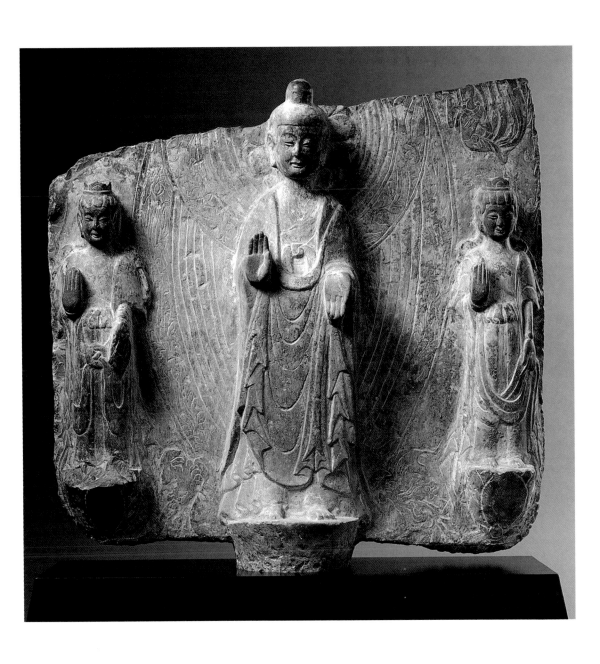

一佛二菩薩像　石灰岩加彩　高 35cm　北魏　1998 年台北鴻禧美術館展出

〔靜觀默想、古佛新境〕
——文明的藝術聖品

高古佛像，是台灣近年備受青睞的蒐藏對象，相對的，她的魅力韻味，也就漸為「好事者」們思念不已了。到底是什麼魅力驅使當今的國人，前仆後繼地竭力投入？記憶所及，一九八〇年代起國內便有企業集團級的規模化典藏蒐集，特別是透過國際正式拍賣會的極品佛像開始進駐台灣了。這個先知般的開創，就今天而言，確是個了不起的先行見地，亦是個經得起的修行福緣。雖然，她曾經蹉跎慢了人家百餘年。

古佛造像，成為人們蒐藏的寵兒，實在不是當今國人所能想像的，但是因於國人近年旅遊重點的改變，逐漸走向藝術、文物為主的目的口味時，皆會不由自主地發現國外著名的博物館幾乎都有東方的造像典藏。尤其是大型的等身級造像，更成為該博物館、美術館的門面替身，甚至文宣、媒體的主打角色。這個，倒是讓人覺得相當不可思議，特別是在西方人的博物館世界，為何這麼樣深愛著東方的古佛倩影？這一點更是讓人深感到中土千年以來的古佛之美，確是超越了東西方人們無境無界的審美界境與標準了。

事實上，超越那視覺審美的界境與標準之外，還有更為重要的一點，恐怕就是那一尊尊佛教造像所擁有的千年至極之慧，以及那千年之慧背後所蘊藏

佛頭　石灰岩
高 27cm　北齊

22

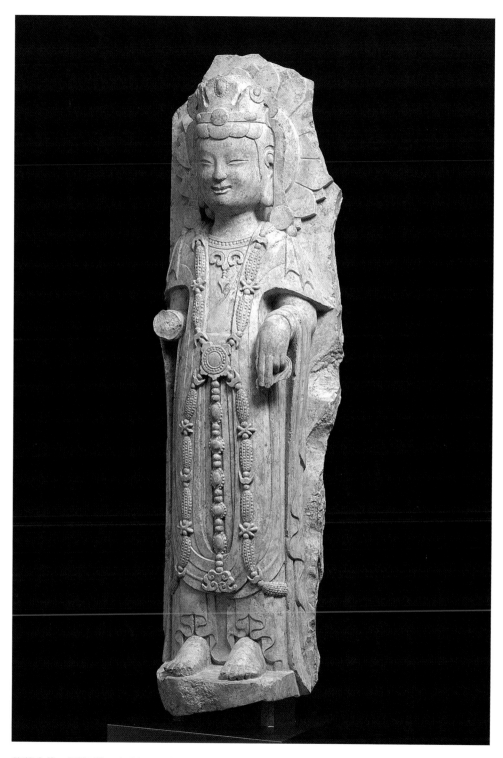

菩薩立像　石灰岩　高 88cm　東魏

積澱的無限殊勝之願吧！換言之，無慧就無淨美，無慧亦無大願。那箇中的

「慧」，其實才是古佛淨美的化身源頭，更是古佛大願的許身歸依！

此「慧」，若就人類歷史言，確有幾面罕見的意義。首先，這個「造像」

的作品，確是人類文明史上的一大發明，況且這個發明，還緊緊緊地扣進人類

精神冥思境地的無形對話。特別是，在那不斷地「人」與「像」的對話交流

中，逐漸走向人類極至思惟淨澄的藝術品級作品誕生。換言之，「文明的」、

「宗教的」、「藝術的」三面內涵生命呈顯化現的意義，更是人類造像之慧

的最美化身語彙，亦是人類造相之願的最大許身極品。

確實的，在人類的歷史進程上，宗教性的佛教文明誕生，是極其精彩又智

慧的一章。試問當人類文明自上古神話性、萬靈性等外在信仰儀式為主的教團宗教

然崇拜文化，沒有其後中古精神性、修行性等內在思惟修行為主的教團宗教

文化，怎能開花出近古人文性、藝術性等人性創發為主的文藝復興文化呢？

換言之，在人類文明史的衍進上，沒有人類中古龐大宗教化的文化遺產蓄積，

實在難以造就近、現代科學、藝術等的今天人文科技，而且古代橫瓦時空留

存下的精緻古典文明，亦不為今日所能探得珍惜。故中古時代，東西方長達

千年的宗教精神文明，實在是連鎖上古至近、現代今科技文明發展的環釦

交結點。簡言之，人類沒有中古的宗教文明，就沒有精彩的上古至今綿延而

下的文化長河大海，更沒有龐大的人類完整體系串結的文明金字大塔。這個，

就有如人的生命體軀，沒有中間腹部要害的腰身，頂極的頭腦思惟與全身的

軀體傳動，是搭配連結不起來的。換言之，至多就是一個沒有生命，沒有思

惟的軀殼形體罷了！

東西方的人類中古宗教文化，有多麼龐大，已不是今天所能竭盡探求掘知

菩薩頭像　石灰岩　高 29cm　北齊

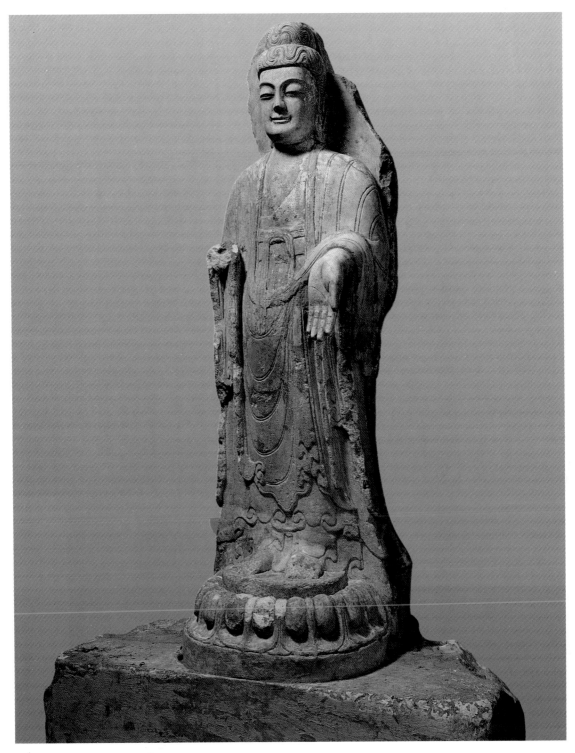

釋迦牟尼佛立像（頭部與右肩有修整）　大理石　高 169cm　東魏

的，但是在我們大多數人的日常生活中、審美中，尤其每日作息與視覺感情，幾乎處處不會不見到她，也時時不能沒有她。這個「她」其實就是中古宗教文化留存至今最為珍貴的遺產—橫亙人類文明史上的「造像藝術」。若就基督教言，即大家習稱的基督教藝術，就佛教言，即佛教藝術。此中藝術有繪畫、彩塑、織繡等等，其中，最為東西方審美學者激賞不已的，就是立體鐫勒刻造的造像雕塑藝術。其造像之「藝」，直溯人類千古歲月的心靈沈思之美，其「術」直貫人類流金歲月的匠心獨運之味。若其藝與術二者和合貫之，簡直是今日人間無法再現的「真實」又「純美」的極品化身。在這化身上，可見及人類文明衍進的藝術實體記錄，人類宗教衍化的藝術表現風格，同時，更可見及人類藝術發展的原創動力圖式，以及人類思惟創作的造型語彙結構等等。此等，若透過這一尊尊造像作品的解讀與析釋，相信她可架構起一個民族造型語式的多面原創生命力點，同時更可建構起一個民族文化創生的多元組合信仰元素。故此時之造像作品，已是民族、文化的和合體，精神、思惟的結合體，同時，更是藝術、風格的總合體了。因而所謂的造像作品的無盡魅力，想必就因緣於此地無限無界地延伸，無怨無悔地心醉下去吧！只是擁有這樣珍貴遺產的我們，大概因於東方人過於宗教面上的面熟機緣，反而忽視了、不了解她那底層蘊含的「崇高」藝術之美，讓西方人在一世紀之前大量蒐購至西方的藝術世界去了。但是高古佛像的藝術之美與其宗教之境，終歸是東方人高潔心靈下的產物，故在世界大型交易的舞台流轉幾世紀後，最終還是會漸漸地匯聚到我們國人的福田懷抱，這個或許是今天這本「觀想佛像」新書殊勝之願的又一修行福緣吧！

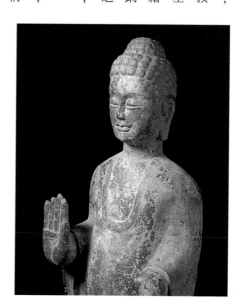

釋迦牟尼佛立像（局部）

石灰岩加彩　高 75cm　東魏—北齊

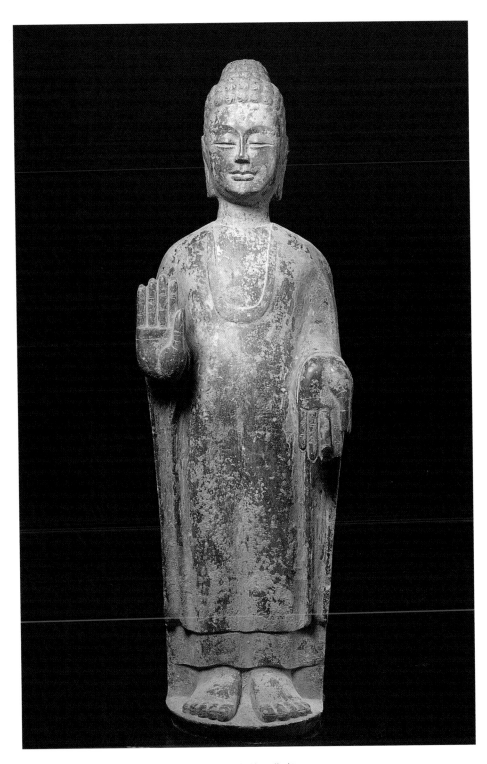

釋迦牟尼佛立像　石灰岩加彩　高 75cm　東魏—北齊

【文物是生命活體】

造像藝術的蒐藏，確是近年國人的驕傲，也是國人的成就，特別是，高古又高質的造像作品，幾乎還不時地見及呢！當見及之時，頓時地，也讓人想起這些優質作品的境界與其生命了。到底這些作品是在為人所賞呢？還是她在賞識著人們呢？再者，這些作品是在發現自己，成長自己呢？還是永遠如前地靜靜地思尋自己，思嘆自己，思鄉自己呢？這些等等，好像無人知曉，也無人關愛，事實上，好像永遠無法地去關愛，去探解到吧？

造像作品，以及任何的藝術品，簡言之，皆是人類遺存下的文物世界。既是人類的文物，就應以人之對待善待等文物。文物的蒐藏者所得，確是蒐藏者的私物。然而既是個私物，就有如家中生活的完整個體，更需要如生命活體般的照顧她，對待她。確實的，許多的文物在國內蒐藏者的世界，幾乎受到無微不至的禮遇與照顧。然而，這些愛顧措施，其實只是個最起碼的基本而已。事實上，這只是在說您是個值得的，且又是位親切的愛護文物的蒐藏「家」，不是文物「玩」家罷了！過去的蒐藏世界，就是包括博物館等，亦是以如此而滿足。不過，近半世紀以來，在新博物館學的使命下，文物的蒐藏與典藏確實作了極大的調整與改進。其中，值得一提與介紹的，恐怕就是如何視文物為如個人之生命活體般的生命史觀新境開展；若細細言之，這確實是個嚴肅又頗繁的課題，在此我們亦就可能範圍的基本認知，作些微記述。

文物若為如人生命活體般地，有個她的生命史觀的話，首先她必須要有一份如人的戶籍謄本，或戶口名簿。這個就作品言，就是所謂的「作品檔案」。

菩薩頭像　砂岩　高39cm　北齊

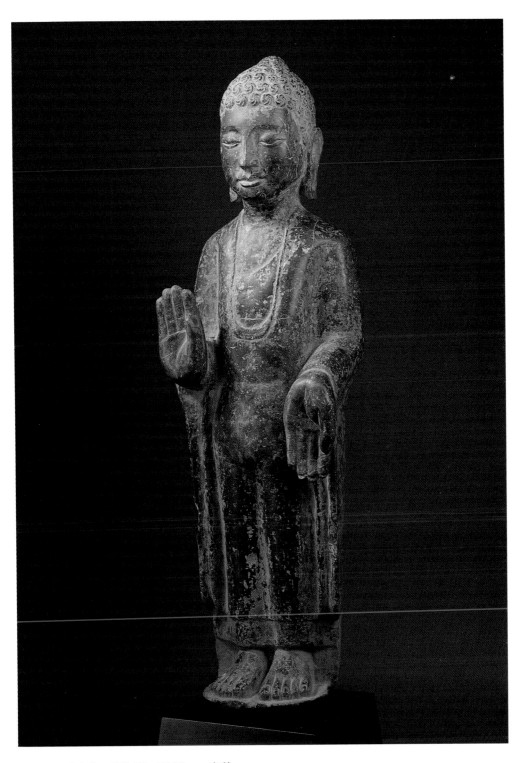

釋迦牟尼佛立像　石灰岩　高 78cm　東魏

檔案的內容，因研究的投入，以及時間的長短，有著各家的不同內容需求，但是基本上，「品名、尺寸、材質、時間、作者」五項，是常見又必須的。

如果還有餘力，「師承、來源、流轉、展歷、研究」等五項就會一一附加而上，此中，若對一尊有價值的造像文物，想給予更多生命的記述與探尋時，真正遇到的最大困難不在別項，反而是在於「來源、流轉、價格」的三面資料，尤其前二者，若無實在正確的資料，那就會直接造成一件文物最不願遭至的命運，那就是所的「文物私生子」，或「文物棄嬰」的窘境。然而，造成這件身價百倍的文物陷入窘境，往往又是不得不的苦衷。因為那牽涉到市場的競爭與其路線網路的實際生存課題，故又不得不使然。不過，這個也不是不能解決的問題，若古物商有心作資料檔案，不妨在記錄時有個「內卡」、「外卡」之分，將此面資料列入「內卡」上，待有實際的必要時再予提供。

例如，國外有組織或法人的、或公立的大型博物館欲購藏作品時，假若提供不出此份內卡資料，對談好的購藏價格是有直接的影響，因而想讓國內蒐藏品站上國際正式拍賣生態圈上的古物商、蒐藏家的朋友們，請下一代一代的不知，又不能不備。想想一個世界著名的博物館，所購藏的竟是來歷流轉不明，有如文物私生子、文物棄嬰般的古文物的話，的確也是令人感到總是有些瑕疵，又不太理想的。當然，有心的博物館她也會努力，請下一代一代的研究員，窮耗歲月地投入探討，遲早會有解答，只是確實很費力、很吃力。

不過，當證解出的那一天，這長時間的努力，可能十年、二十年、五十年的投入，反而變成這件古文物生命的研究史錄，成為這件作品的一部真正「無形生命史」了。

事實上，每一件文物就是一部「生命史」的觀念認知與行為實踐，可能是

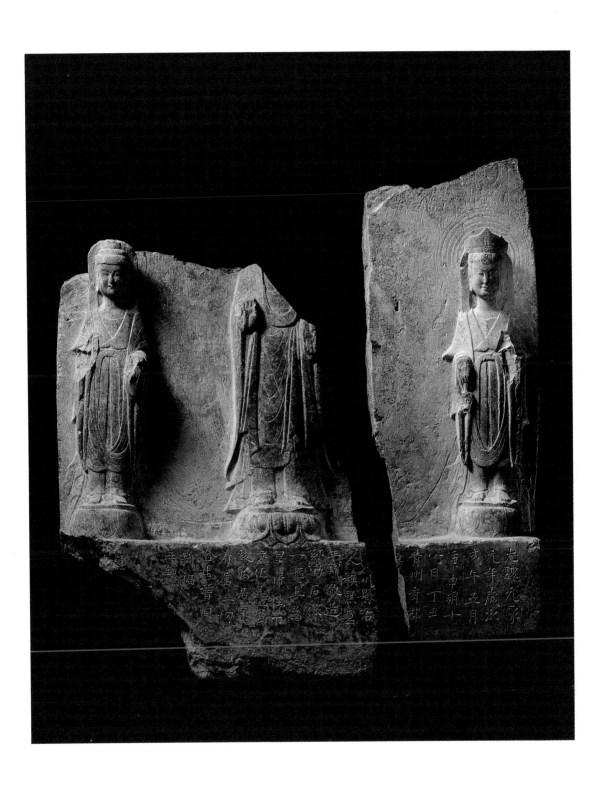

一佛二菩薩像殘碑　石灰岩加彩　高 56cm　東魏元象元年

有心喜好文物者必備的基本認識，因為，文物的生命史，只有人類能給她，也只有人類能成就她、豐富她。換言之，無人類也就無文物的生命史創發。

反過來說，人類自己千百年來創造的無數珍貴文物，似乎也就多餘不需。文物既是有生命，那就不能不時時地關心她，照顧她。事實上，文物如人，她也會生病、感冒，甚至到自然毀壞、逝世的地步。只是這時必須有如人地，去請益專科醫生來為她診治看病。最怕的，就是把她關在自家的典藏室，不聞不問地讓其消蝕腐化下去。當然一件好的古物會遭到如此境界，可能在說明國內沒有一套管理古文物的好辦法，才會使好的文物隨典藏著者自由之意志而生存消亡。當然，這個，事實上也是牽涉到全民的文化素養課題，不知個人擁有的文物價值，其實是全民的一項文化資產，同時也是人類珍貴不已的文化財富。這樣的問題探討，可能最後還是要歸結到我們從小到大的教育學習上吧！若從我們所曾唸過的中小學教材課本中，似乎沒有激起人們重視與認知此問題的機會。因此從教育面的實踐著手，可能是今天國內要談珍惜文物，或維護鑑定，保存科技等的真正解決之道吧！因為「軟體」的種籽部隊培養，就是來自教育金字塔的基層上。

今天，觀想文物中心匯集了國人首次的典藏造像文物實力展現，並且投入「觀想佛像」新書的開茭問世，相信在眾人欣賞高古佛像藝術境域的純美化身之時，相對地，這些高古聖相的處境與待遇，想必亦是喜愛文物者們必須開啟的關心課題！此等關心，若能由此書之開啟，直貫我們這一世代，讓我們這一代重新正視愛護這些高古佛像，並為她們寫下「作品檔案」之餘，再戮力投入研究，開發建立「無形生命史」的話，那我們的台灣才是真正開創了典藏新境，並擠身國際真正熱愛藝術典藏作品的優質文化國度之列。

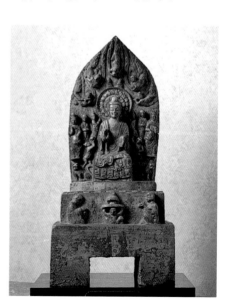

佛七尊像（正面）　黃花石　高44cm　東魏興和三年

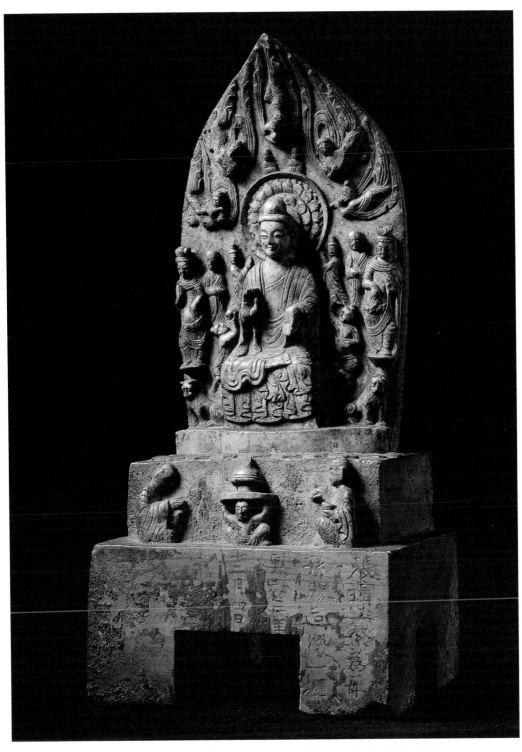

佛七尊像（側面）　黃花石　高44cm　東魏興和三年　　1997年台北歷史博物館展出

【台灣的典藏新境】

國人的蒐藏似乎有著斷斷續續的軌跡，然而也好像沒有明確體系的歸類。

早年開啟的書畫、陶瓷、玉器，似為大宗，其後家具、銅器、古玩，亦曾獨領風騷，一直到近年才有佛教造像藝術的大量典藏興起。在這長長短短近半世紀的五十年間文物蒐藏，似乎是在為蒐藏而蒐藏，至於蒐藏之外與蒐藏之後的文物應有生命與尊嚴等相關課題，幾乎等於不知與不需。早年資訊不便，收藏家人口有限，倒不覺得有什麼不便和努力投入的需要。然而，到了今日，文物蒐藏已儼然蔚為一有規模化、組織化，甚而企業化的專業族群人口時，同時也是全民社會人人欲睹分享的文化資產時，似乎過去為蒐藏而蒐藏，為珍愛而珍愛的心境，不太可能再持續下去了。

文物的典藏，就擁有者言，似乎只在文物這一物件的本身上，至於一件文物與「人的」、「史的」密切關係，似乎不被考慮重視。事實上，任何一件文物沒有發現者，經營者，購藏者等的基本運作流轉與內外環節相扣，是無法為人所典藏，更無法為人們所讚賞的。因而，如何使好的文物源源不絕的發現，好的文物又生生不息地成長其生命史？實在是有心於文物市場、文物生命者不可不知的課題。換言之，前述文物的發現者、經營者、購藏者沒有堅強深厚的人文素質與藝術修養，可能就比較不能攫取「好事者」之流的寶物了。因此，近代重視文物世界的國家，不僅對文物來源的市場及其後的經營有一套極盡完善的管理制度，而且更對文物被典藏之後的生命開發，賦與學術頂級般的長期鑽研體系建立。這樣看來，目前我們國內對此面文物世界的關懷，確實是不太夠的。當然，寄望於政府是眾人的期待，不過政府每天

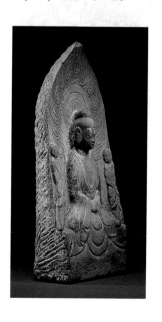

一佛二弟子像（側面）　砂岩貼金加彩　高 43cm　東魏

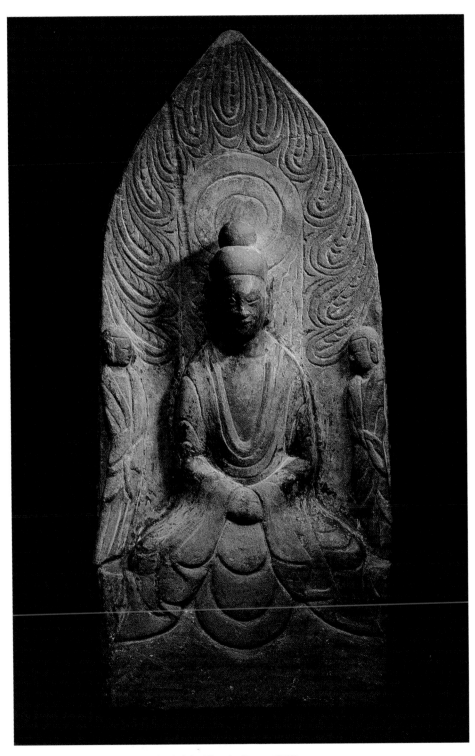

一佛二弟子像（正面）　砂岩貼金加彩　高 43cm　東魏

又有忙不完的國家重大之事，這類較屬小眾圈文化人士喜愛的文物典藏之事，似乎不易寄望於政府。因而接下來似乎期望於民間喜愛文物族群之社會有心人士，可能更為實際些。到底真正喜愛文物的蒐藏者是在民間，而且民間每天投入在此面的典藏蒐購能力，也是政府無法比擬的，因而，若能由民間自主自發地開展文物典藏新境的投入，可能有意想不到的生命成就吧！

文物典藏的新境投入與開創，絕不是一個個體，或一個環結上可達成的，基本上，是需要經營者、蒐藏者、研究者三面一體的結合與開創。說實在，少了一者就是難竟其功的，因而如何促使國內逐漸走入文物世界的三位一體成就，可能就須從幾方面來探討。首先，是要破除往昔長久以來不太健康的心結，無謂的流言流語，不僅擾亂市場，而且更嚇跑有心的智者。目前最重要的，就是不要「再生」製造了，因為只要有不必要的流言，所有有心者皆一散而逃，到頭來吃虧的，就是文物的本身，此等實例比比皆是。文物的真偽，確是市場的最大殺傷，更是人人皆怕的毒藥。然而，健康又健全的國家，在論真偽，是有完整研究報告來支持的，就是來不及提出長期研究後的堅強證據報告，至少有個具備相當可信度的白紙黑字測試，或檢驗之類的陳述。最怕的，就是沒有任何字據就驟下論斷的公開流言傳播。是假是偽，實在沒有什麼？事實上，這正是學習研修的好教材，而且也是非常值得珍藏的歷鍊經驗學習。在藝術的研究上，曾有這樣的戲言：那就是當年若沒有溫克爾曼，對希臘及羅馬複製模仿雕像的考古挖掘與研究，人類又那能深解明白希臘古典雕刻的不世之才與偉大呢？當然，不是人人都有如這位十八世紀德國偉大藝術史學家的才氣與銳眼，只是這個戲言告知今日的我們，喜好文物者，應該也能聽聽看看研究者們戮力研究的報告罷了！複製、模仿是大家皆知的另

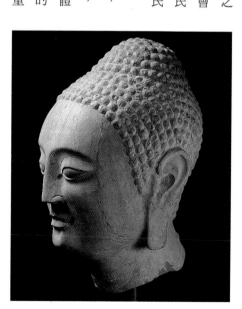

佛頭　石灰岩　高26cm　北齊

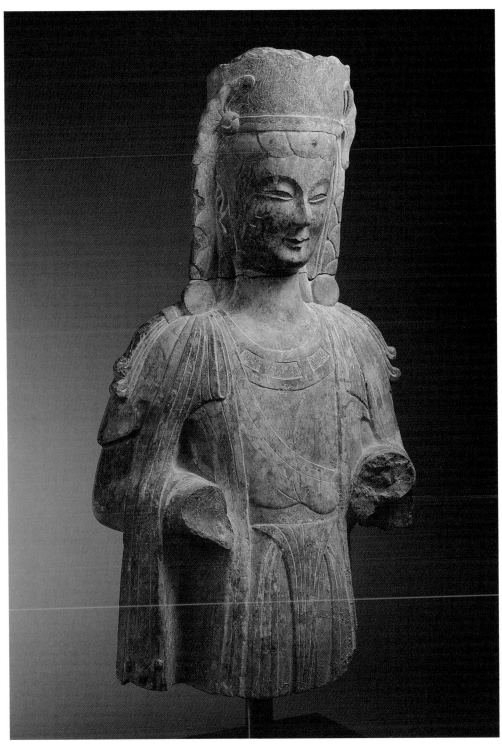

菩薩半身像　石灰岩加彩　高 55cm　東魏　1998 年台北鴻禧美術館展出

一面行為，但是當您一面對羅馬帝國這類龐大模仿性藝術品時，您的心境又是如何呢？

事實上，就一個典藏者而言，最大的期待，是歷經研究證實的典藏文物生命。再者，歷經五十年，甚至百年還沒有破解謎題的文物，亦大有存在。這時便道以其是真是偽，其意義又在何？真理不知，一切罔空。因為藝術不是只在於視覺欣賞與視覺假想上的判斷而已，她還是一門完整的綜合科學呢！眾所週知，研究的投入與花費，在精神、金錢上，是難以估計，光在一個研究者身上二、三十年的培養歷程，就是個了不得的可觀投入。因而許多重視文物的國度，不論政府、民間幾乎都知珍愛文物，典藏文物的基本圖式，那就是「相對的典藏」，就需「相對的研究」。換言之，典藏與研究的投入，是對比平分的。說得更明白一點，就是典藏與研究的費用投入，是對比相等的。由此即知，國外的政府在文物相關的課題，如市場、管理、法令、研究、保存等方面，大量地於公、私立高等學府設置博物館、藝術史學、文化資產或保存科學等的人才科系，且又長期穩定地培養人才，以供整個全民社會使用。相對看來，我們國內又如何呢？眾人皆知，上述的基本科系，在全國公私立大學中，至今五十年來尚無一個科系誕生出來，由此便知國內的文物世界又能如何地健全呢？老實說，國內沒有這些科系的基礎人才培養，就有目前蓬勃不已的文物市場與典藏，其實是滿欣慰又具成就感的。其實，這一點正道出個人民間文物的生命力了，這個或許也是台灣經驗與成就的另一章節吧！

當然，很多人會問國內既無文物所需的基礎人才，也可以有這麼令人驕傲

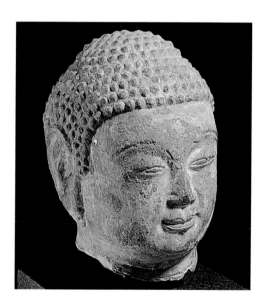

佛頭　石灰岩　高8.5cm　北齊

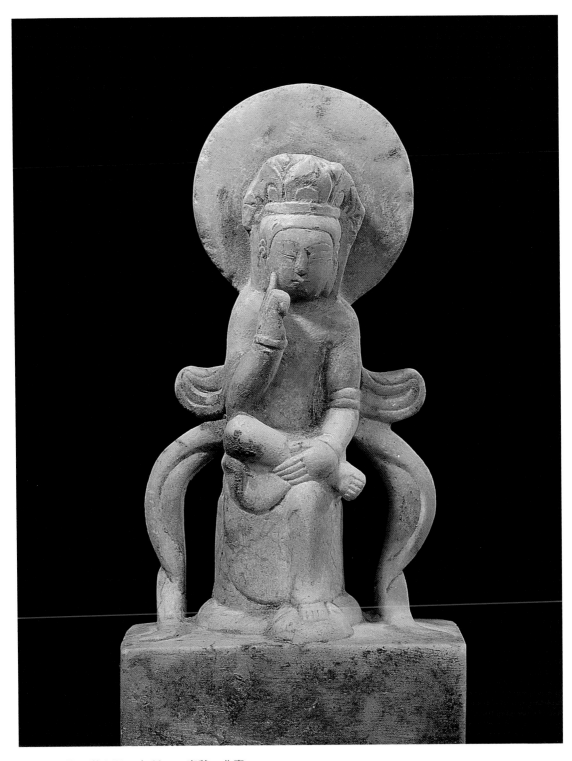

思惟菩薩像　漢白玉　高 30cm　東魏—北齊

的成就，那又何需培養基礎研究人才的種籽部隊呢？不過，作此一想的人，似乎忘了一件大事。那就是人的自然生命僅止百歲，文物是千年不輟的永續傳存，當她必須交予他者時，您又何曾想到在您手中的長期「空白虛度」。

若在您手中的數年間，有過努力的投入鑽研，您不是為這件文物寫下珍愛的一部生命史嗎？而且，由研究而具的研究史面紀錄，其實更是文物本身之外最美最真的「無形」生命史呢！因而今天的國人，若要台灣這塊聖土誕生文物典藏的「淨土」新境的話，除了要嚴守「市場歸市場」、「研究歸研究」的良知分際，不需任何不必要的流言外，更重要的可能是「經營者、典藏者、研究者」三位一體地共創國內文物典藏環境品質的改造提昇，而且是一直改造到足以走上國際此面文物生態文化圈的康莊大道！這個期望與努力，或許是很難，但是已在國內盛起典藏造像藝術新境的時刻，這或許是我們這一代必須努力的「聖業」，亦是我們這一代戮力堅守的「良知」吧，因為珍愛文物生命的胚芽已在國人心中萌發了！

相信唯有如此，我們的文物世界才有新境，台灣也才有更美又壯碩璀燦的文物典藏「新頁」與「欣葉」吧！

（本文作者林保堯／國立藝術學院美術史研究所教授
國立藝術學院傳統藝術研究所所長）

菩薩身像（局部）
石灰岩　高 65cm　東魏

菩薩身像　石灰岩
高 65cm　東魏

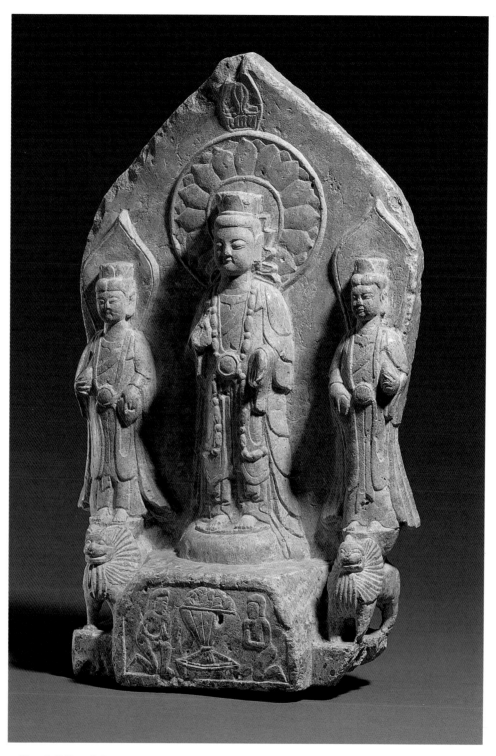

一佛二菩薩像　木化石　高 45cm　東魏

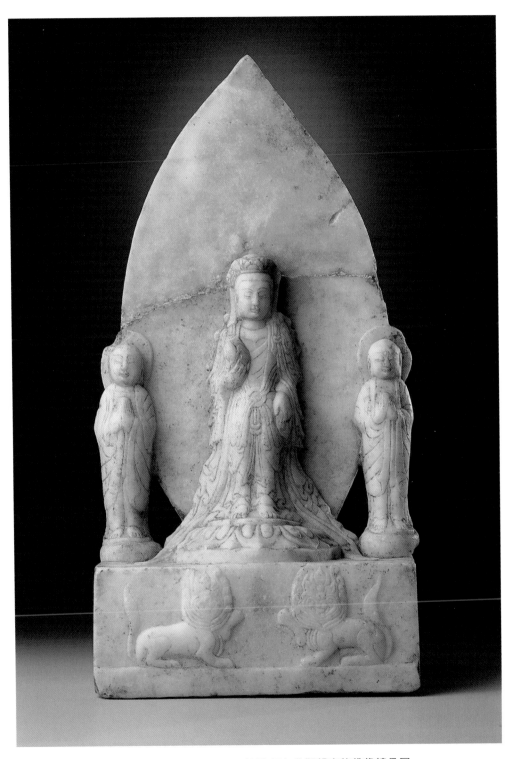

一菩薩二弟子像　漢白玉　高 41cm　東魏　1993 年台北觀想文物佛像精品展

【中國佛像雕塑美散論】

雕塑是從三維空間造型的藝術，比之繪畫更富立體感真實感，具有獨特的藝術魅力，有人把它喻為「立體的詩，動態的畫，有形的音樂」真是再恰當不過了。中國古代雕塑藝術成就輝煌，舉世聞名的敦煌、雲岡、麥積山、炳靈寺、龍門、大足……石窟造像，被譽為世界第八奇蹟的秦始皇陵兵馬俑令人嘆為觀止。名山古剎中珍藏的石雕、木雕、金銅、乾漆夾紵泥塑各種質地的佛像雕塑珍品，更是不勝枚舉。在海外，中國佛像雕塑藝術品收藏於眾多大博物館，向世人展示著中國雕塑藝術的風采。另有大量的精美作品藏於民間，徐政夫先生是收藏家中佼佼者，多年來滿懷著對中國傳統文化熾熱的愛心，苦心孤詣收藏了大量珍貴文物，其中的佛像雕塑尤為精彩，徐先生將他多年的心血結晶編輯出版公諸於世，讓海內外朋友，能夠共同欣賞他的珍藏，了解中國雕塑藝術成就，弘揚中華傳統文化藝術精華，實是一件值得讚揚的好事。徐先生特邀我寫篇文章，盛情難卻，謹從徐先生收藏出發，略陳管見，談談中國佛像雕塑藝術美。

中國古代雕塑藝術，可分為雕刻與捏塑兩大部分，雕刻藝術主要有石、玉、磚、骨、木、竹、金屬雕塑等各種材質作品。捏塑有泥塑、陶塑、瓷塑、題材豐富多彩，大體可分為世俗雕塑與宗教雕塑兩大部分。宗教雕塑中各類佛像雕塑具有重要地位，可以說中國雕塑藝術的精華大都在佛像雕塑之中。

佛教藝術發源於印度，但盛行在中國，南北朝時代是中國佛教發展史上第一個高峰，也是中國佛教藝術發展的第一個高潮。以北朝為例，北魏帝室狂

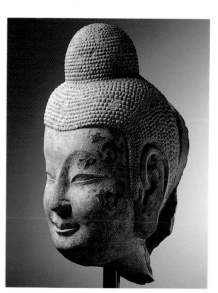

佛頭像（側面）

石灰岩貼金加彩　高 22cm　東魏

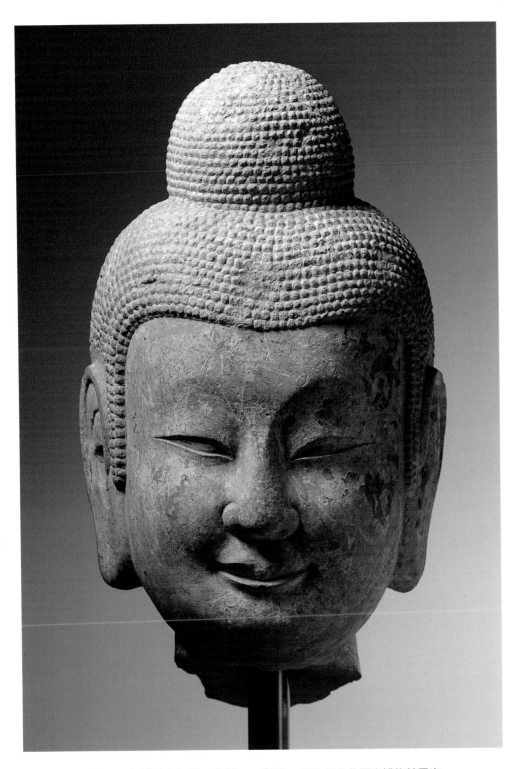

佛頭像（正面）　石灰岩貼金加彩　高 22cm　東魏　1997 年台北歷史博物館展出

熱的崇佛，北方佛教得到迅速發展，洛陽佛寺猛增到一三六七所，北魏境內佛寺達三萬餘所，僧尼劇增到二百萬之多。（《魏書‧釋老志》）南朝名僧接踵而來，「時佛法經像，盛於洛陽，異國沙門，咸來輻輳，負錫持經，適茲樂土」、「百國沙門三千餘人」（《洛陽伽藍記》），洛陽被外國僧侶譽為「佛國」。從那時起中國就已取代了印度的世界佛教中心地位。開鑿石窟，建寺造佛，佛教的興盛，促進推動了佛教藝術的發展。

中國佛教雕塑依種類，主要可分為：一、石窟造像，包括石雕與泥塑像，像碑、造像塔、造像幢等。徐先生的收藏，以單體石造像為主，作為民間收藏，其質量，數量都已相當可觀。一、時代跨度大，從北魏北周北齊到隋唐五代，下至宋元明清，各個時代作品都有。二、內容題材豐富，可見釋迦佛、觀音、文殊、普賢菩薩、羅漢各類題材作品。三、多有佳構，有些是難得的藝術珍品，具有藝術欣賞與學術研究的雙重價值。

這一尊尊精美佛像：莊嚴、慈祥、寧靜、飄逸、睿智……形神各異，栩栩如生，傳達著久遠的歷史信息，令人思接千載浮想聯翩，帶給我們美的享受。佛教藝術之美與世俗藝術之美是不同的，它首先與宗教信仰有著密不可分的關係。無論是劈山開鑿的巨大石窟造像，還是製作精美的小佛，都寄托著施做者對佛國淨土的美好祈盼。多少無名的藝術家，懷著虔誠的信仰，長年累月在昏暗的窟室中一筆筆描繪，一鎚一斧的雕鑿，沒有宗教信仰的熱情與力量，就不會有佛教藝術的產生。宗教是想像的產物，藝術創作更離不開想像，宗教的想像力是佛教藝術創作的推動力。比之世俗藝術更能展開想像的翅膀。例如敦煌的極樂世界圖壁畫，就是以《彌勒下生經》為腳本畫成的；

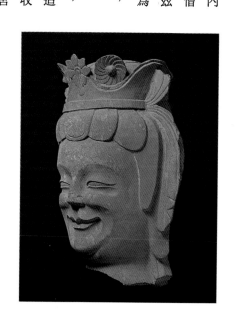

菩薩頭像（側面）　石灰岩　高 30cm　東魏

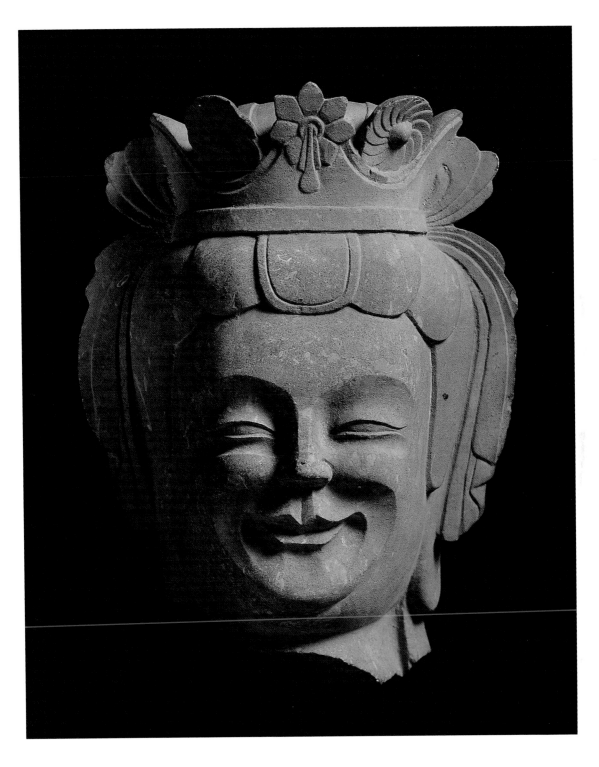

菩薩頭像（正面）　石灰岩　高 30cm　東魏　1996 年北京中國歷史博物館展出半年

彌勒世界裡種莊稼不費氣力，一種七收，自然生長出香稻。樹上生衣，綾羅綢緞任人選用。山上噴出來的是香氣，地下湧出的是甘泉。晚上有羅剎掃地，龍王下雨，白天地平如鏡，風不揚空。夜不閉戶，路不拾遺，人人都活到八萬四千歲，女人五百歲才出嫁，多美好的世界，它寄託了人們擺脫現實苦難，渴求美好生活的熱切願望。所以有多少人傾家蕩產，甚至把賣兒貼婦錢都拿出來開窟、修廟、繪塑佛像。佛教藝術美中飽含著信仰的因素，它們是信仰、崇拜的對象，不是單純的觀賞對象，佛像之美與佛教教義，與信仰情感緊密相聯。

但是佛教藝術又不等同於佛教。藝術家們把佛經中抽象的哲學概念、神學術語，用繪畫雕塑的藝術形式表現為視覺形像、立體形像。是一種全新的創作過程。藝術創作離不開生活，畫師、雕塑師們必然要從當時當地的現實生活中尋覓素材，經過匠心熔鑄形成意象。把時代的特色，民族的風貌帶入作品，印度佛像表現印度人風貌，中國佛像則反映中國人的思想感情、風俗習慣，審美理想與民族精神。

佛教中諸神形像創造於印度。有趣的是它並不是伴隨佛教的誕生出現的。早期的印度佛教雕刻中並沒有佛的形像，只用寶座、法輪、傘蓋、菩提樹來象徵。因為當時早期佛教思想認為佛陀是超人化的，不能具體表現其相貌。直到公元二世紀貴霜王朝統治地區長期受希臘文化影響，繼承了希臘美術傳統，主要產生於犍霜王朝時期的佛教藝術品中才直接雕刻出佛的形像，因貴陀羅地區，故稱犍陀羅藝術。犍陀羅佛像橢圓臉形，眉細長眼窩略凹，高鼻樑，薄嘴唇，波浪式卷髮，袈裟是通肩的希臘式長袍，衣褶厚重，表現毛質的厚衣料。一派希臘人、羅馬人風貌，只是頭頂的肉髻，眉間白毫與頭後的

釋迦牟尼佛立像（背面）　石灰岩加彩　高129cm　北齊

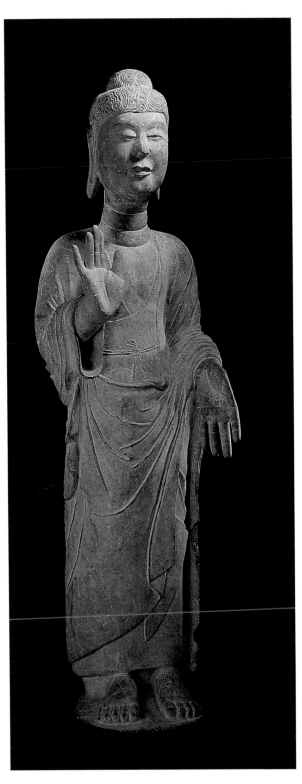

釋迦牟尼佛立像（正面）　石灰岩加彩
高 129cm　北齊

圓光表明佛陀的印度身分。被認為是印度的感情和希臘之美協調的結合。貴霜王朝流行的另一藝術樣式秣菟羅藝術，則表現了印度本土風格，佛面方圓，厚嘴唇，螺旋形肉髻，身著袒右肩輕薄袈裟，肩寬胸實，肌肉勻稱，表現出人體的生命感和力量感。同為佛陀像，卻有完全不同的形象與風格。到了笈多王朝時期（三二〇—六〇〇年），兩種藝術逐漸相互借鑒融合，完成了希臘式佛像向印度式佛像的過渡，實現了印度本土傳統和外來影響的完美結合。可見佛像在其發源地印度，就是一種包含著希臘、羅馬、波斯、印度多種成分的複合形象。與佛像藝術產生的社會環境緊相聯，並且隨著社會歷史的變遷，佛教自身的發展，不斷的演變，決定了不同時代地域的佛像審美標準不同。時代特色，民族風貌使得佛像之美是一種變化的美，多彩的美。

中國佛像早期樣式來源於印度。史載梁武帝天監元年（五〇二年），帝夢優填王栴檀佛像入國，於是遣決勝將軍郝騫、謝文華等十八人往中天竺祇洹寺奉請，其國國王乃將此像的紫檀複製品交於郝騫，騫等以天監十年齎像歸中土：（道世《法苑珠林》卷十四）玄奘從印度回來，共請得七尊佛像，《大唐西域記贊》詳記其名稱，質料與尺寸，說明佛像來源；雲岡石窟開鑿始於北魏文成帝和平元年（四六〇年），是中國中原北方地區最早開鑿的石窟。

即文成帝命沙門曇曜主持開鑿的曇曜五窟（雲岡第十六至二十窟）。當時佛教藝術傳入中原地區時間不長，所以洞窟中保留了很多印度佛教藝術風格，如第十九窟西側立佛，明顯受到秣菟羅藝術影響，菩薩上身袒露，胸佩項圈和瓔珞，下著羊腸大裙，很像印度貴族裝扮。佛面方圓，細眉長目，眼窟深陷，鼻高直，唇略厚，兩肩齊挺，胸部厚實，佛的形像一望便知深受印度佛教藝術影響。但是它不是印度佛像的單純模仿，只是借鑒其形式，而其

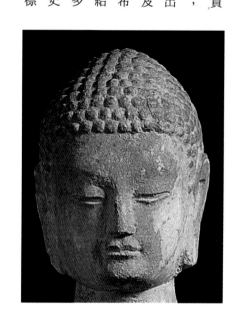

佛立像（頭部與身體修理重接）（頭部）

石灰岩　高84cm　北齊

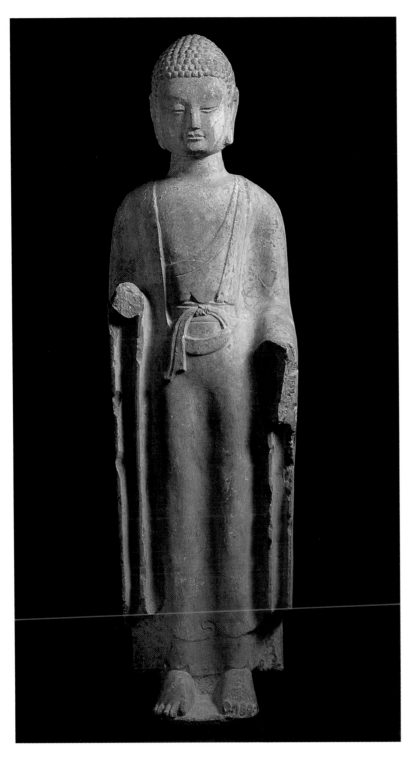

佛立像（頭部與身體修理重接）　石灰岩　高 84cm　北齊

雄偉剛健的形象，宏大的氣魄，表現了鮮卑族，這一北方新興民族精神的陽剛之美。

北魏後期孝文帝推行漢化改革，遷都洛陽，北方民族的大融合與南北文化的交流，南朝的秀骨清像一派畫風傳入北方，石窟中出現了清麗典雅、瀟灑飄逸的造像。身體修長，面瘦頸長，臂胛削窄，眉目開朗，著褒衣博帶的服飾，衣裙飛揚。這種新的藝術風格，源自南朝崇尚清談的門閥貴族文人雅士的形象，在北魏後期風行全國，是魏晉以來社會好尚、審美意趣在佛教藝術上的反映，成為南北統一的時代風格，這種中原風格是鮮卑族文化與中原南朝漢族文化相融合，印度、西域的佛教藝術母範的中國佛教藝術與中國傳統的藝術相融合的產物，標誌著脫離了印度佛教藝術母範的中國佛教藝術體系的成熟。是中國佛像雕塑藝術風格的第一次大變化。很好的說明了佛像之美與時代精神、民族特性的血緣關係。

不僅僅是巨大的石窟造像，小型單體佛像也鮮明的反映著藝術風格、審美標準的變化。請看十九頁徐先生收藏的一尊釋迦牟尼石坐像，雖無紀年題記，但是一件典型的北魏太和時期造像。釋迦佛著袒右肩袈裟，端坐宣字形四足長方台上，嫣然含笑，形態清秀瀟灑。左右兩尊消瘦的脇侍菩薩，合掌微笑。蓮花瓣形尖拱背光，減底平雕精美的花紋。左右兩角雕二獅。雕工精細洗練，方台束腰正中雕香爐、左右二佛、外圈火焰紋。疏朗和諧。十一尊化供養人，兩角雕二獅。此像與美國納爾遜博物館藏北魏太和十八年（四九四年）尹受國造石佛坐像，造形完全一樣，高度都同為五十四厘米，真是難得的巧合，很可能出自同一作坊匠師之手。（見《中國歷代紀年佛像圖典》五十八圖）此像是北魏太和造像中佳作，其技藝已臻爐火純青。《魏書‧釋老

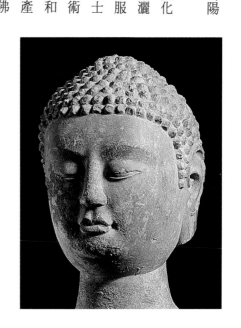

佛立像（頭部與身體修理重接）（頭部）
石灰岩　高92cm　北齊

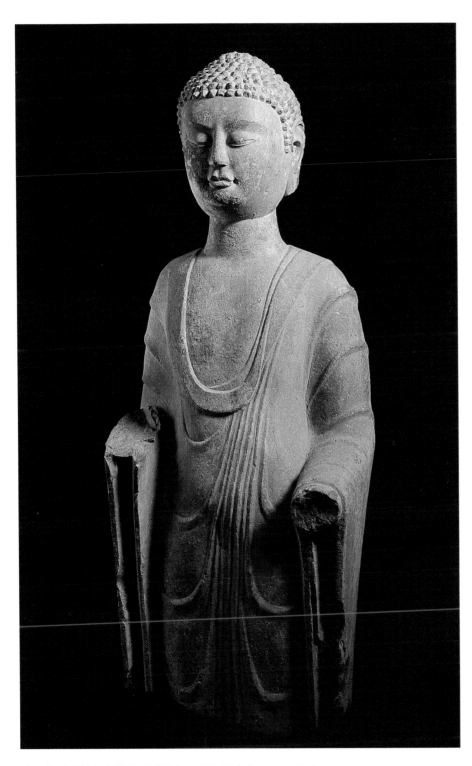

佛立像（頭部與身體修理重接）　石灰岩｜高 92cm　北齊

志》稱：「涼州自張軌後，世信佛教。敦煌地接西域，道俗交得其舊式。村塢相屬，多有塔寺。太延中，涼州平，徙其國人於京邑，沙門佛事皆俱東，像教彌增矣。」其造像「唇厚，鼻隆，目長，頤豐，挺然有丈夫相。」（《釋氏稽古錄》）正與此像風格相合。北魏雕塑，從雲岡早期的威嚴莊重到龍門、敦煌、麥積山的秀骨清像，那種神情奕奕，飄逸自得似乎去盡人間煙火的氣度，形成了中國雕塑藝術理想美的高峰。

長期分裂、戰禍連綿的南北朝時代過後，中國進入隋唐時代；國家統一，社會穩定，佛像風格也隨之變化。南北朝佛像的秀骨清像，婉雅俊逸之風漸退，經過隋代方面大耳，短頸粗體，樸達拙重風格的過渡。到唐代中國佛像已變為珠圓玉潤豐滿雍容的優美形象。早期的犍陀羅式、笈多式等外來影響，到唐代已被融合在豐富多彩的民族傳統之中了。其中阿彌陀佛坐像，唐儀鳳三年造，泥金加彩，是盛唐佛像中的珍品，佛面豐腴祥和，著通肩式袈裟，長下擺垂蔽座前，褶紋曲覆自然。身旁兩脅侍菩薩，束髮高髻身材健壯，面容秀美。座角二獅雄武生動。另一尊唐代漢白玉釋迦佛，佛面深圓神態慈祥，充滿人情味，給人以和悅親切之感，雕塑家卓越的技藝，似賦予晶瑩的漢白玉以生命與靈氣。已不是冰冷的石頭而是溫柔敦厚和藹可親的長者。

雕塑藝術最高的審美理想是傳神，這也是中國美學思想的主要特徵。佛像雕塑中的傑作無一不是傳神之作，最典型如龍門奉先寺盧舍那大佛，豐頤秀目，儀表堂堂，創造了傳神之美的典範。突破了佛教禁欲出世的思想限制，塑造了飽滿健美，有血有肉的理想形象。唐代佛像風格的演變是佛教雕塑進一步中國化，儒家思想深入影響的結果。

宋代的佛像風格更為世俗化、人間化，比之唐像更為寫實、逼真。其代表

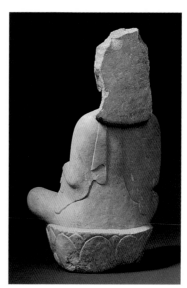

佛陀坐像（背面）　大理石　高47cm　北齊—隋

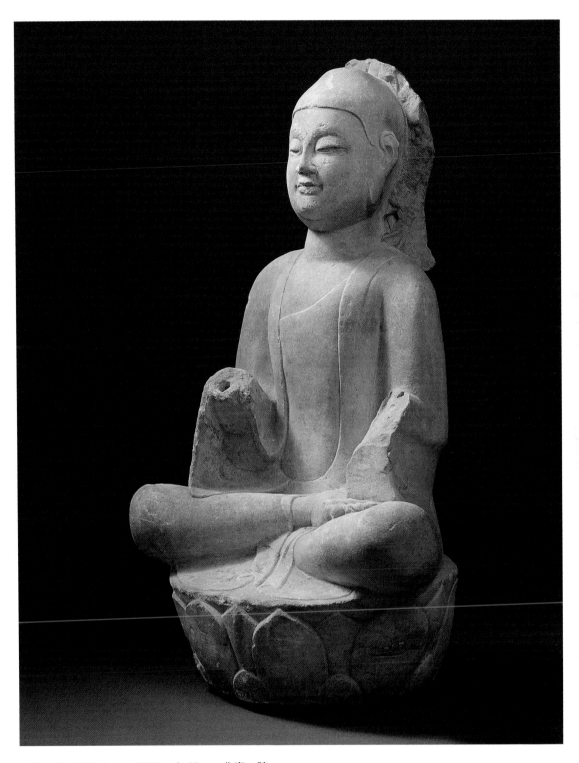

佛陀坐像（正面）　大理石　高 47cm　北齊—隋

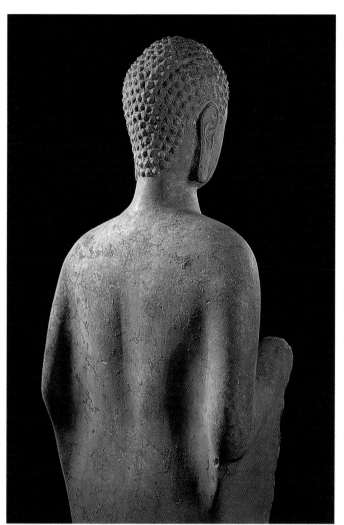

作如大足石刻，菩薩秀麗嫵媚，已沒有多少神性，幾乎是現實人物形象寫照了。徐先生收藏的幾尊宋代佛像即是傳神寫實佳作。一尊菩薩頭像，束髮高髻，頭髮絲絲不亂刻縷整齊精致，在額前成兩個渦旋，秀美別致。頰頤飽滿，眼睛下垂，完全是溫婉恬靜雍容華貴的貴婦形像。羅漢雕像中的二尊，一位是飽經風霜嚴謹持重，學問深厚的高僧，一位是文靜溫順，虔誠修行的小和尚，生動傳神。宋佛之美，是回歸於人世的現實主義之美。歸根結底神佛形象是人的形象的昇華，是人的形象的理想化，佛像之美源於人間之美。

（本文作者王家鵬／北京故宮博物院宮廷部宗教組組長）

佛立像（頭部與身體修理重接）（背面）　石灰岩加彩　高 115cm　北齊

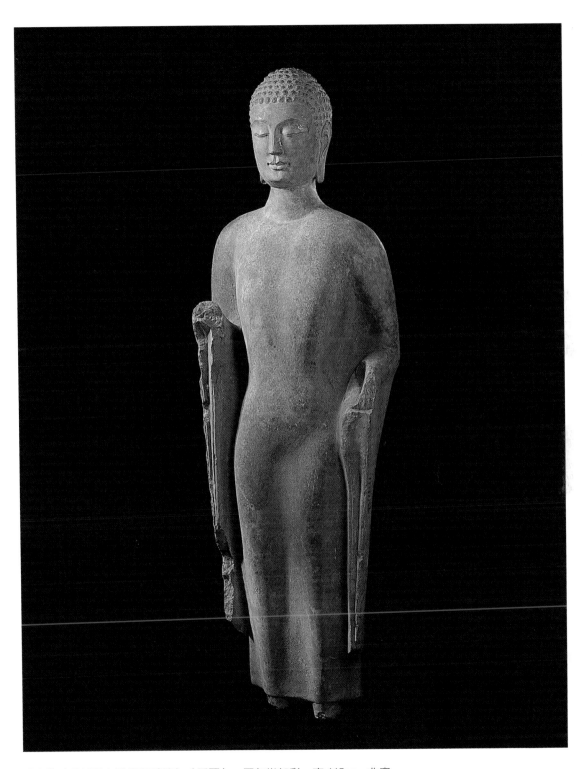

佛立像（頭部與身體修理重接）（正面）　石灰岩加彩　高 115cm　北齊

佛身像（背面）　石灰岩加彩　高 88cm　北齊　　佛身像（正面）　石灰岩加彩　高 88cm　北齊

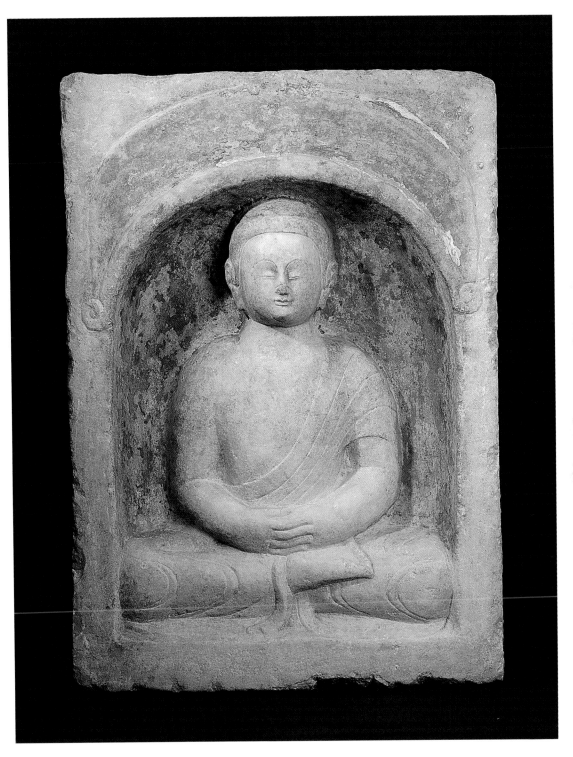

坐佛龕像　漢白玉加彩　高 46cm　北齊　1997 年台北歷史博物館展出

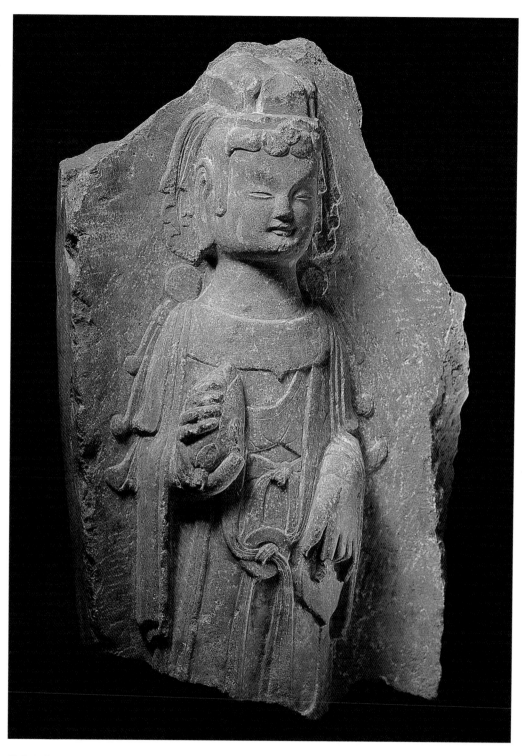

菩薩立像　石灰岩　高 48cm　東魏

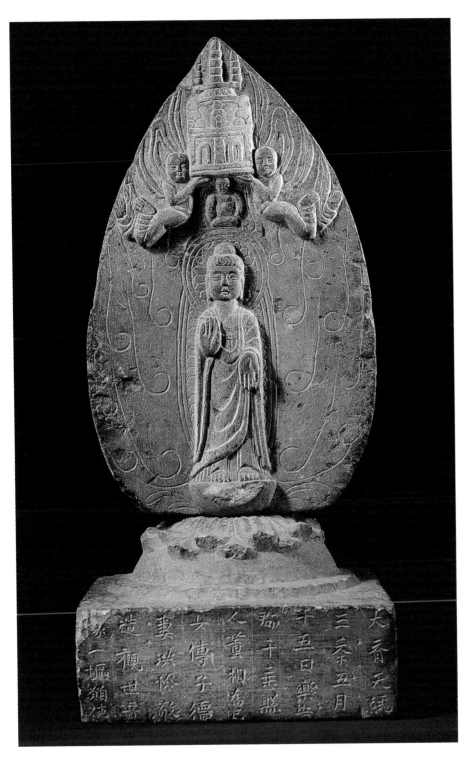

釋迦牟尼佛立像（佛與座不同件）　石灰岩　高 50cm　北齊　1993 年台北觀想佛像精品展

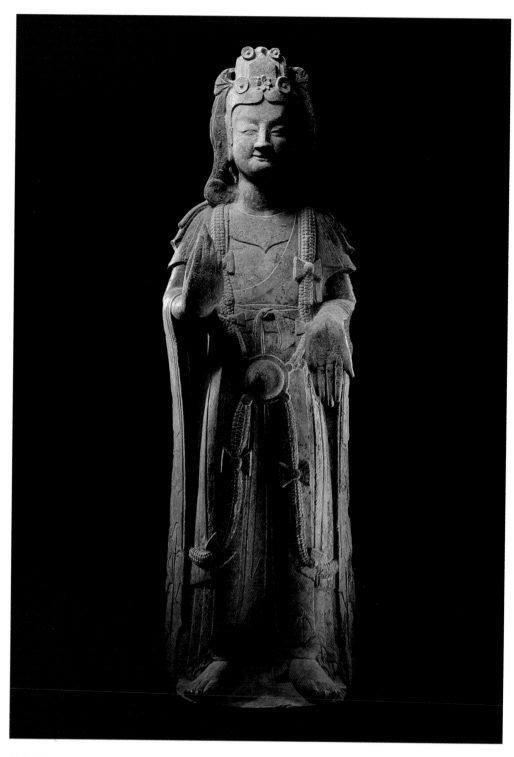

菩薩立像　石灰岩加彩　高 60cm　北齊—隋　1997 年台北歷史博物館展出

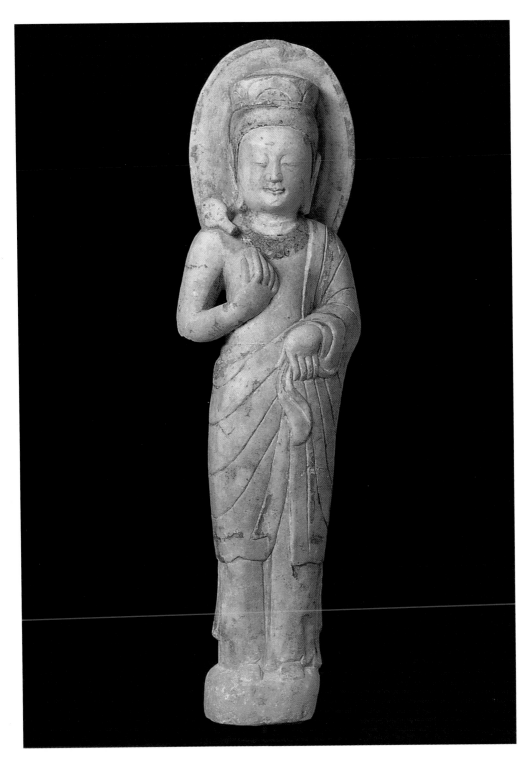

菩薩立像　漢白玉加彩　高33cm　北齊

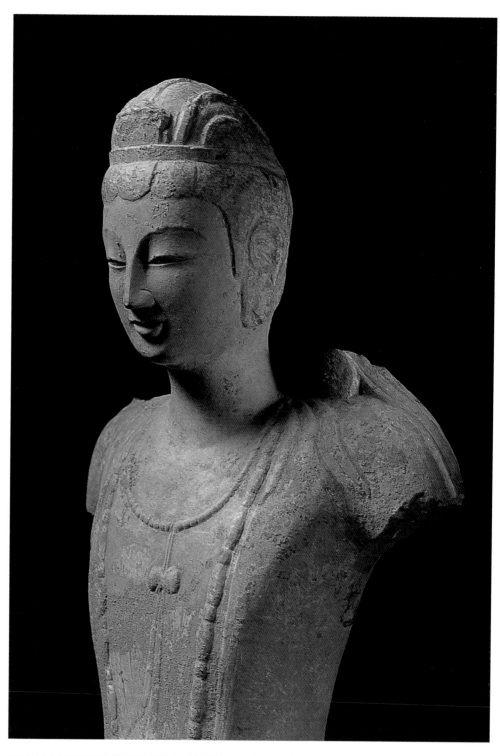

菩薩立像（頭部與身體修理重接）（局部）　石灰岩加彩　高 73cm　北齊—隋

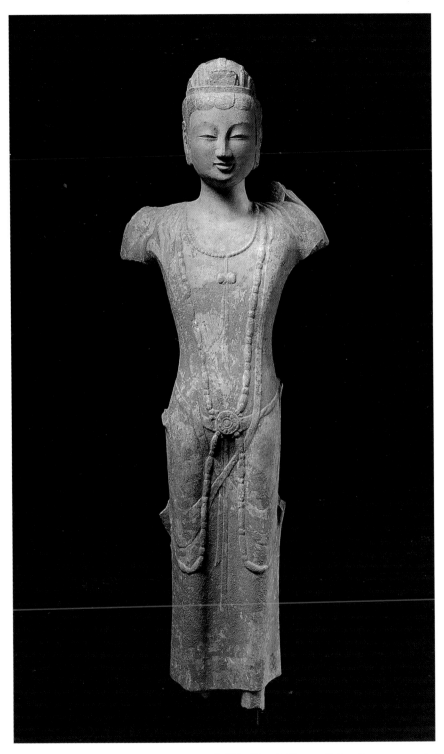

菩薩立像（頭部與身體修理重接）　石灰岩加彩　高73cm　北齊—隋　1996年台北觀想佛像精品展

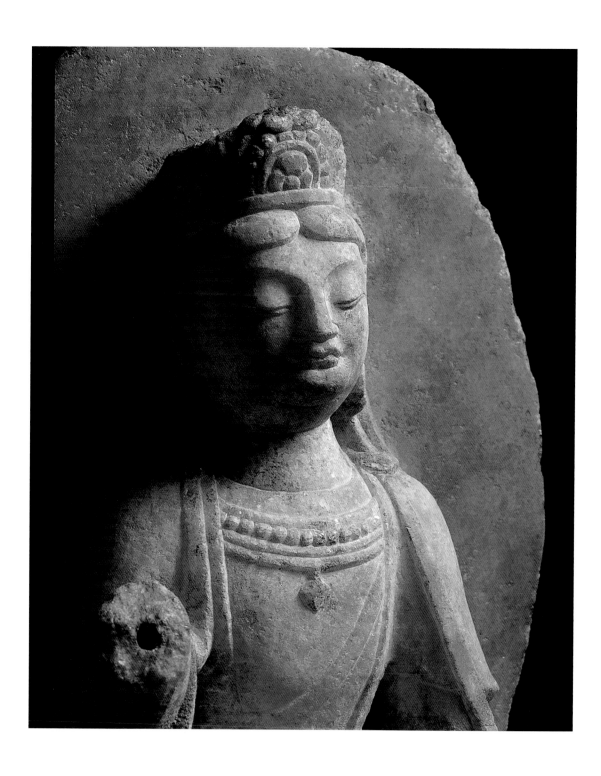

思惟菩薩像（局部）　漢白玉加彩　高 39cm　北齊

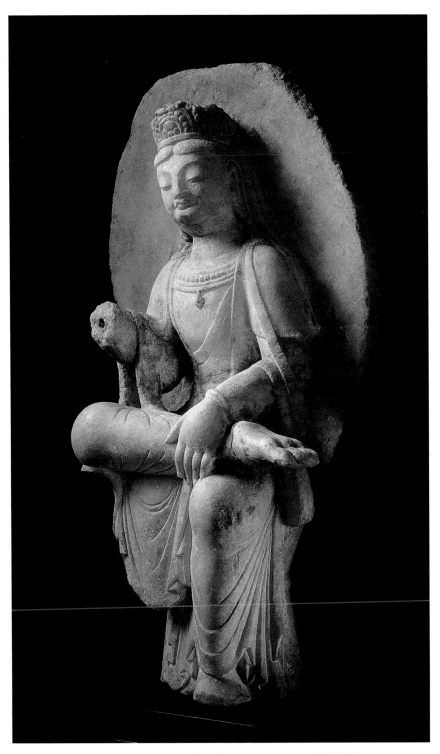

思惟菩薩像　漢白玉加彩　高 39cm　北齊　1997 年台北歷史博物館展出

【中國佛教造像風格的演進】

公元前六世紀，在古代印度，誕生了一位偉大的宗教家釋迦牟尼。釋迦牟尼為一尊稱，釋迦是族名，牟尼為賢人。他本名喬達摩・悉達多，為淨飯王之太子，因感傷生老病死之無常，遂棄王位，出家修行，遍訪名師，冥思苦想，終於菩提樹下修得正果，創立佛教。釋迦牟尼滅度後，佛教及其造像風靡南亞次大陸。公元前後，佛教初入中土，造像也隨之而來。這一異域藝術，對中國傳統藝術，特別是雕塑藝術，帶來了巨大的變化，並在相當長的時間裡，成為中國古代雕塑舞台上的主角。

傳入中國最早的佛教造像，與中國傳統神仙形象彷彿。這首先是因為人們對釋尊的認識，尚處於朦朧狀態。牟子《理惑論》：「佛者，謚號也，猶名三皇神、五帝聖也……恍惚變化，分身散體，或存或亡，能大能小，能圓能方，能老能少，蹈火不烘，履刃不傷，在污不染，在禍無殃，能坐能彰，欲則飛行，坐則揚光。」其次，由古代印度傳入中土的佛像範本，較為罕見，人們缺乏臨摹、仿製的樣板，只能依據自己的想像加以創造。中國古代雕塑，到秦漢時期已經形成一套完整的體系，在借鑒外來造型藝術相對困難的情況下，採用傳統的雕塑手法，既現實，又容易被人們接受。

中國早期佛教造像，以江蘇連雲港孔望山摩崖造像及散存於四川、江浙、山東諸地小型佛像為主要代表。孔望山摩崖造像是以淺浮雕為主要技法，雕刻於摩崖表面的造像群體。以佛、菩薩、力士等佛教內容為主，雜揉儒、道內容。其中的涅槃圖，像體龐大，人物眾多，釋迦牟尼半身側臥，周圍弟子

菩薩身像（背面）　石灰岩　高54cm　北齊—隋

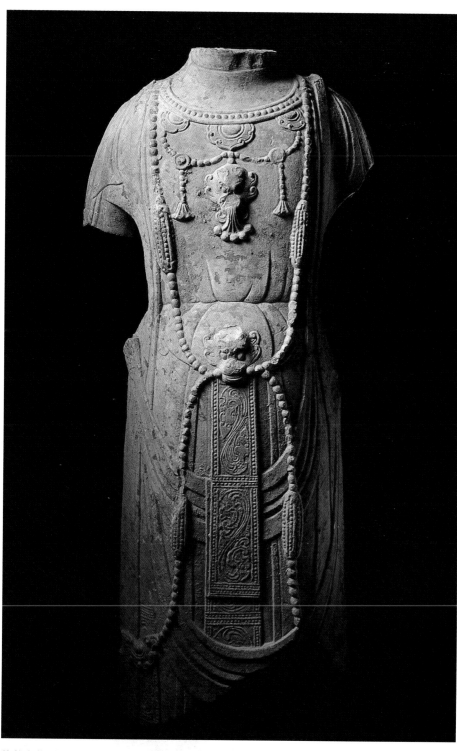

菩薩身像（正面）　石灰岩　高 54cm　北齊—隋

眾星捧月，面向釋迦，流露出悲戚之情，應是早期較為成功的作品。其它如四川、江浙、山東諸地佛教造像，多依存在摩崖、門楣、搖錢樹、魂瓶之上，為附屬裝飾，獨立的、單純用於供養的發現較少，這些造像，多屬於南傳佛教造像系統，同稍後的北方石窟造像，有明顯地區別。

魏晉南北朝時期，是我國佛教造像第一次高峰期。

魏晉南北朝時期，社會紛亂動蕩，各地割據為王，窮兵黷武，爭戰連綿，政權更替頻繁，平民百姓無端受殃，飽嘗亂世之苦。秦漢時期的繁華與榮耀，自尊與自傲一去不復返，代之而起的，則是消極厭世的情緒。上至帝王公卿，下至平民百姓，紛紛把希望寄託於佛國，開窟鑿龕，翕然而行。「其宗旨自在求福田利益或願証菩提，希能成佛；或冀生安樂土，崇拜彌陀；或求生兜率，得見慈氏。或於及先預求饒益；或於事後還報前願。或願生者富貴；或願出征平安；或願病患除滅；以至因『身常瘦弱，夙宵喑喑』，而雕造士佛徒眾。或一人發心，獨建功德；或多人共同營造，於是題名，有自數人至數十人乃至三百餘人者。」（註一）

「逮皇魏受圖，光宅嵩洛。篤信彌繁，法教愈盛。王侯貴臣，棄象馬如脫履。庶士豪家，捨資財若遺跡。於是招提櫛比，寶塔駢羅，爭寫天上之姿，競模山中之影。金剎與靈台比高，廣殿共阿房等壯。」（註二）

雲岡石窟位於山西省大同市西十六公里武州山，石窟長一公里，分東、中、西三區，共有大的洞窟四十五個，小型佛龕一千多個，造像五萬餘軀，以為皇家開鑿的「曇曜五窟」最著名。洞窟穹窿頂，平面馬蹄形，主像多三世佛，始建於文成帝拓跋濬和平年間（四六〇—四六五）的雲岡石窟，是北魏大規模開鑿石窟的標誌。

菩薩立像（背後打光）　漢白玉　高 16cm　北齊天保六年

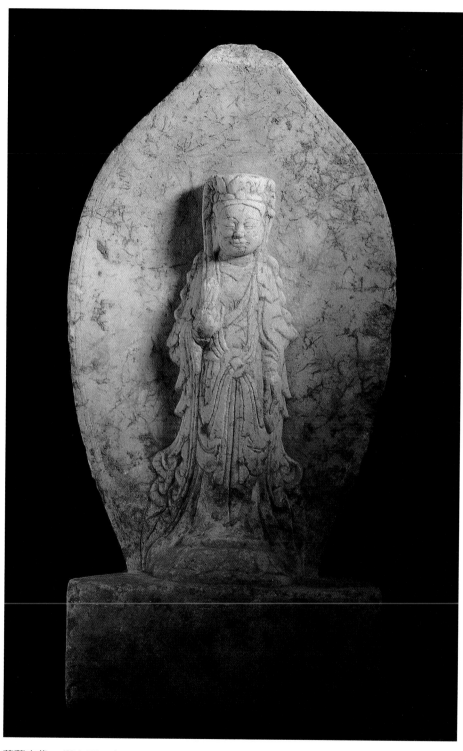

菩薩立像　漢白玉　高 16cm　北齊天保六年

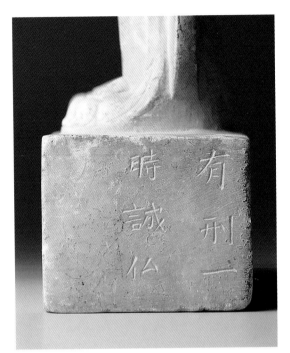

雙菩薩立像（局部）　漢白玉　高 36cm　北齊武平六年

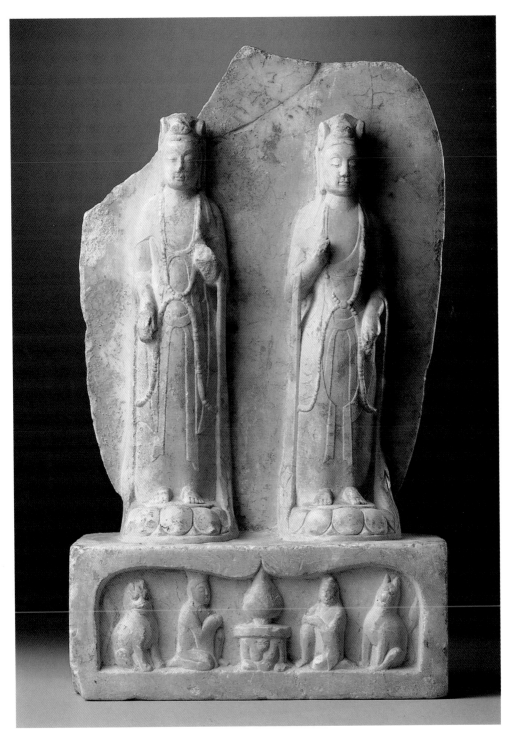

雙菩薩立像　漢白玉　高 36cm　北齊武平六年　1993 年台北觀想文物佛像精品展
1997 年台北歷史博物館展出

釋迦、交腳彌勒、菩薩、千佛為常見題材。佛眼眶凹陷，鼻子高挺，嘴唇微薄，臉頰消瘦，五官輪廓清晰分明。內著僧衹支，外著祖右肩或通肩袈裟，衣褶起伏自然，富有韻律，節奏感強烈。菩薩頭戴寶冠，披絡腋，佩項圈、瓔珞、臂釧等飾，著羊腸大裙。明顯留存犍陀羅風格。這表明，中國工匠在摹倣異域風格上取得了長足的進步，碩大無朋的巨像，使主尊的威嚴與崇高，恰與崇拜者卑微和渺小相映稱。所缺乏者，則是中國傳統藝術的核心——神韻。

北魏孝文帝太和年間（四七七—四九九），佛教造像發生了重大變革，中國人在經歷了對異國神靈的長期鑽研後，以雄厚的漢文化傳統為基礎，大膽地改變了釋迦之尊容，以迎合時人的歡迎。

戴逵「善鑄佛像及雕刻，曾造無量壽木像，高丈六，並菩薩。逵以古制樸拙，至於開敬不足動心，乃潛坐帷中，密聽眾論，所聽褒貶，輒加詳研，積思三年，刻像乃成，迎至山陰靈寶寺。」（註三）

這一時期人們所崇尚的，是門閥士族階層刻意追求的「風姿特秀」、「爽朗清舉」之風範。削瘦的身軀，深意的微笑，睿智的神情，瀟灑的風度，成為當時美的最高標準，也左右著當時佛教造像的開鑿。龍門石窟，尤顯其要。

洛陽地處黃河中游，山川控戴，形勢險要，土地肥美，氣候溫和。西周遷九鼎於此，東周定都城於是。東漢曹魏，西晉司馬，北魏孝文繼之而為都。西周遷良好的地理環境與文化中心之地位，為龍門石窟的開鑿，提供了絕佳的條件。

龍門石窟位於洛陽伊闕兩岸山崖間，東有香山，西有龍門山，伊水處其間。其共有窟龕二千一百多個，造像十萬餘軀，碑刻題記三千六百餘處。北魏時期主要石窟有古陽洞、賓陽中洞、蓮花洞、魏字洞、火燒洞等。其主要特徵就是士大夫們所鼓吹的清俊風雅、超世拔俗的神韻美，即所謂的「褒衣博帶

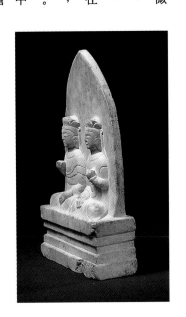

雙菩薩坐像（側面）　漢白玉　高 34cm　北齊

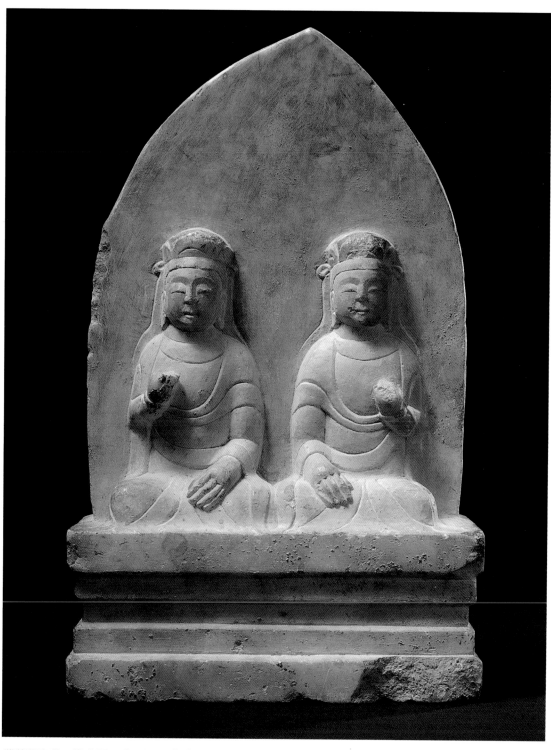

雙菩薩坐像　漢白玉　高 34cm　北齊

」、「秀骨清像」。

「洞窟平面作馬蹄形，穹隆頂，窟內正壁及左、右兩壁均雕佛像。正壁雕一佛二弟子二菩薩。佛作陰刻漩渦紋高肉髻，面形清俊秀美，細眉高挑，雙眼大而長，鼻梁高而直，腫頭較大，雙唇薄，嘴角微上翹，露出一絲神秘的微笑。佛之裝束，上身內著僧祇支，胸前束帶打結，外著敷搭雙肩的褒衣博帶式袈裟，佛半跏趺坐，雙手作施無畏印。神情安祥，含蓄大方，給人以慈祥溫和的親切感。二菩薩面形與佛基本相同，高髻寶冠，上身袒，戴項圈、手環，披巾自雙肩搭下穿肘後於膝際交叉。下著大裙，腰束帶於腹前打結，長纓絡自胸前掛下，垂於膝際，立於半圓形覆蓮台上。」（註四）

「這時佛像體態扁平修長，面目清癯秀美，眉目疏朗，頦尖唇薄，脖頸細長，兩肩削窄，胸平脖細，披巾交叉於胸前，大多穿一圓環，然後上卷，下著長裙，下裙向外敞開。飛天修長飄逸，上著短襦，長裙曳地，窈窕輕倩之姿，洋溢於形像之外。」（註五）

本書中收藏的多件龍門石窟北魏期佛像，神采奕奕，韻味十足，不失為此期造像上佳作品。（參見十一、十三頁）

「褒衣博帶」、「秀骨清像」風格的形成，標誌著中國佛教造像，已經完全擺脫了印度諸地風格的影響，而臻於成熟了。

北齊、北周時期，由於統治時間較短，加之一些帝王，如北周武帝宇文邕毀法滅佛，使佛教造像受到了一定的影響，其造像數量、質量遠不及北魏時期。但北魏時期強大的造像風潮，也浸及北齊、北周時期。在河北邯鄲響堂山石窟，甘肅敦煌莫高窟，慶陽北石窟寺，天水麥積山石窟和寧夏固原須彌山石窟中，都保存有這一時期的造像。這些造像，一部分仍存留北魏佛像的

五伎樂天 （局部）

大理石加彩貼金　高16cm　北齊

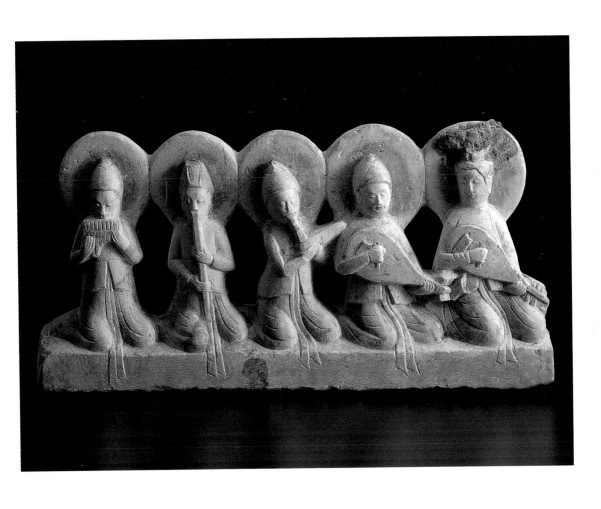

五伎樂天　大理石加彩貼金　高 16cm　北齊
1993 年台北觀想佛像精品展　1995 年北京故宮博物院與台北歷史博物館展出

特徵，但神韻散失較多，承繼傳統有餘而創新不足。另一部份則由清癯消瘦逐漸轉向橢圓、圓型，在保留造像注重精神世界刻劃的同時，力求在形體上向豐頤飽滿過渡。它上承魏晉，下啟隋唐，在由魏晉向隋唐轉變過程中，起了橋樑作用。

在大規模開鑿石窟的同時，一些寺院也興起了雕造小型佛像高潮。較著名的發現有：四川成都萬佛寺造像、河北曲陽修德寺造像、山西沁縣南涅水造像、山東博興龍華寺造像、河北臨漳造像、安徽亳縣咸平寺造像。

四川成都萬佛寺造像，細砂岩石，三百餘件，歷南朝宋、梁和北周、隋、唐數朝。紀年題記梁朝最多，佛像面相方正，衣多褶襞，裝飾繁縟，組合像多，常以一佛、四弟子、四菩薩、二天王（或力士）組成一鋪，單體像相對少些。北周以後，多崇尚造觀音菩薩像，成都萬佛寺造像是南方寺院發現最早、雕造最多的一處，代表著南方寺院佛教造像的水準。

河北曲陽修德寺造像，漢白玉質地，共出土二千二百餘軀，有紀年者達二四七件，歷時北魏、東魏、北齊、隋、唐五朝，其中東魏、北齊、隋三朝造像居多。北魏造像，彌勒、觀音、釋迦為常見題材，身修頸細，衣褶厚重，多作三角隱起或重疊式，舟形背光以火焰紋、蓮瓣紋為主。東魏造像、觀音、釋迦、多寶、思惟菩薩成為信仰之主流，衣飾由厚重變輕薄，以雙鉤陰線刻出。頭大、身小，造型趨於簡單。北齊造像在原有題材中增加了無量壽佛和阿彌陀佛，雙尊像組合，如雙釋迦、雙思惟菩薩、雙觀音像等頻頻出現。

山西沁縣南涅水造像，發現於一九五七年，紅砂岩石，共近千件。按造像形狀分為石塔造像、造像、造像碑三種。石塔造像，由五至七塊方石疊加而成，石塊由底層七十至八十厘米向上依次遞減，成方形塔柱式。每層皆四面

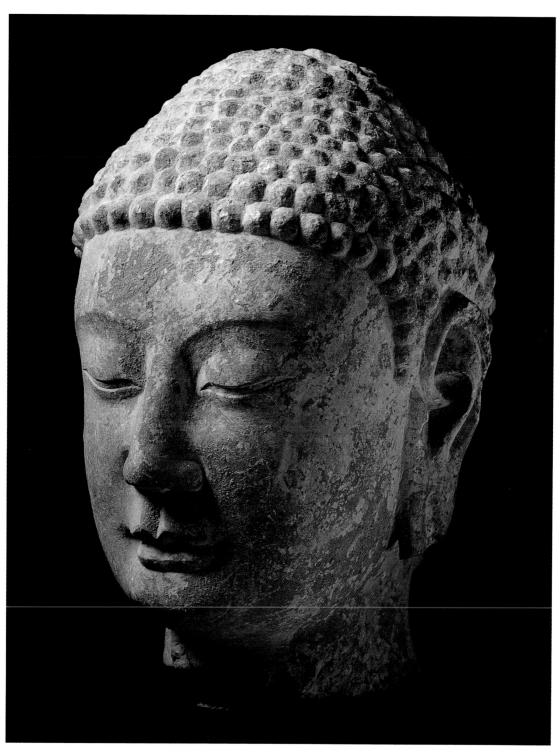

佛頭像　石灰岩　高 25cm　北齊

造像。像龕早期以尖拱龕為主，沒有裝飾。晚期出現圓拱龕、天幕龕、屋形龕，火焰紋圖案，龕楣作龍頭、獸頭、鳳頭飛卷式。造像以釋迦為主，殘缺較甚，一般高度為二至三米。造像碑分一面造像和四面造像兩種，每面一至二層龕，以佛、一佛二菩薩、千佛為主，其多為平民集資修造而成。

山東博興龍華寺造像以青石、白石為主要材料，共七二件，包括造像碑、造像、佛頭、佛座等，出土時大多殘破，其中絕大多數為東魏、北齊時作品。題材有佛、菩薩、彌勒、太子誕生、盧舍那佛等，立佛較多，像多施金彩繪，現已剝落。

河北臨漳造像，漢白玉，石質潔白晶瑩，十六件分別隸屬東魏武定、北齊天保、河清、天統年間。佛造像上部為伎樂飛天，使用透雕，幾乎全部鏤空。中部為佛像，分一、三、五、七軀數種，以佛、菩薩、弟子構成一鋪。底部為佛座，由侏儒、獅子、博山爐組成。臨漳在東魏、北齊時為鄴南城，是國都所在地。此批造像，北朝早期那種雄渾粗健風格已經消失，體態清癯、委婉可親的形態已經出現，這一切都表明，在此一時期政治、文化中心的鄴南城，已厭倦了本尊的舊容，開始更改、裝扮新的風貌了。

安徽亳縣咸平寺造像，為北齊天保、河清、天統、武平年間所造，共十一件，以造像碑為主，另有石佛、千佛石柱、陀羅尼經幢。造像碑皆四面刻像，背部有銘，題材內容廣泛駁雜，雕刻精細纖巧，具較高的學術與藝術價值。

這些小型寺院佛像，為我們傳達出如下信息：

其一，在崇佛日熾的魏晉南北朝時期，大規模的石窟造像雖獨領風騷，顯赫一時，但小型佛像的雕刻更加普及。這些小型石佛，多由地方人士出資，由寺院負責組織雕鑿，集中存放於寺院之中，供人們發願瞻仰。這些佛像大

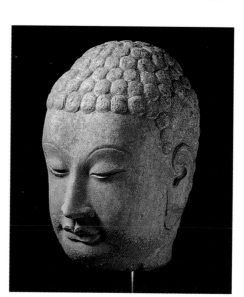

佛頭像（側面）　石灰岩　高24cm　北齊

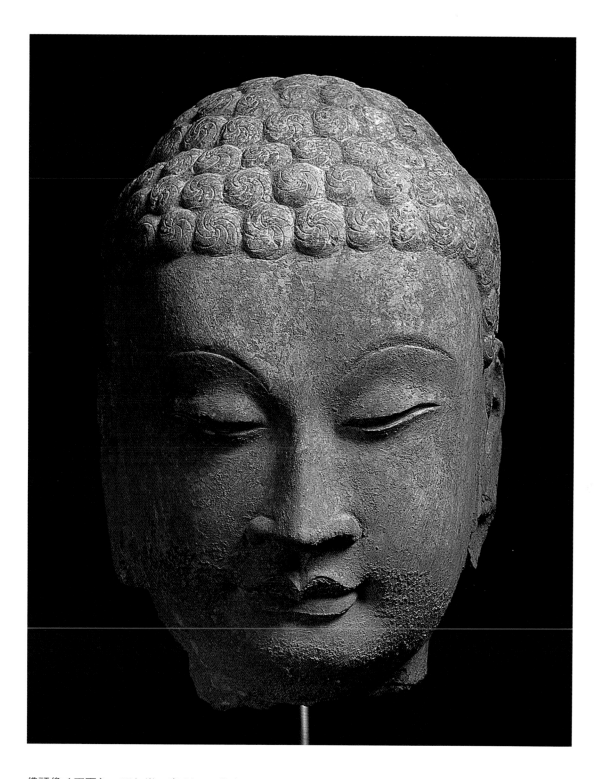

佛頭像（正面）　石灰岩　高24cm　北齊

多發現於寺院遺址或塔基之下，有的瘞埋有序。從被毀壞的形象和被毀時間上推斷，它們顯然與中國佛教史上著名的「三武一宗」滅佛事件有關。由於「三武一宗」滅佛時間涉及諸朝，影響全國，所毀之佛像，遠非上述數寺。因此，大規模的發現，肯定會出現，並將對佛教造像史有所補充。

其二，小型石佛所需工時、錢財較少，有許多工匠選用質地精良的石料，加工雕鑿，故佛像中不乏精品，特別是在當時都城附近的寺院，得時風之先，往往標新立異，創造出具有新風格的造像，流風所及，常常影響到石窟寺造像的風格。遠離都城的寺院，工匠受地域、師承、材料的限制與影響，帶有鮮明的本地區特色。這些工匠之手藝多世代相傳，並積累了相當豐富的造像經驗，創造出許多上佳作品。在大型石窟中所不能見到的民間雕刻風格，常常在這裡能夠找到。它們豐富了中國佛教造像史的內容。

其三，這些小型造像，大都鐫刻簡短的發願文，這些發願文，載有時間、造像者姓名、造像之名稱、造像之願望等內容，從而為我們研究零散佛像，提供了時代標尺。也為探討研究佛像之區域特徵、傳承關係，提供了大量確鑿的依據。

隋唐時期，是我國佛教造像第二次高峰期。

佛教造像，自東漢傳入中土，歷經數百年的滄桑，進入中國封建社會的盛世，形成了中國佛教造像莊重典雅、雍容華貴之風格，標誌著中國佛教造像走向成熟。

風格的形成，總是以時代提供契機為前提的。隋唐佛教造像的成熟，首先歸功於大一統局面的形成。因為大一統局面是促進社會安定，文化繁榮的重要條件。在中國歷史上，大凡國家統一的朝代都創造了燦爛的文明。奴隸社

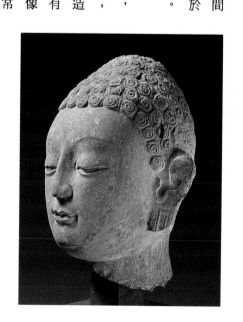

佛頭像（側面）　石灰岩　高21cm　北齊

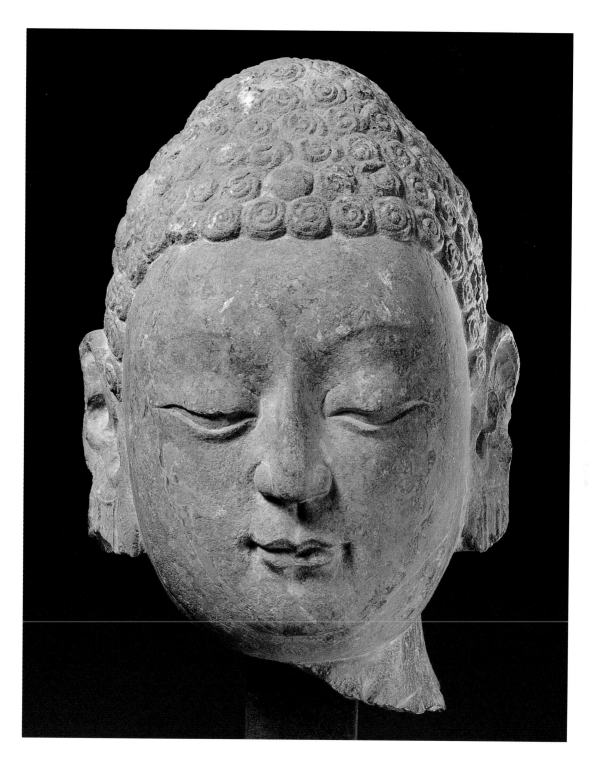

佛頭像（正面）　石灰岩　高21cm　北齊

會的夏、商、西周，封建社會的秦漢都是如此，步入隋唐，自然也不例外。

這是因為國家的安定，有利於社會經濟的發展，而富足的經濟基礎，又能促

使人們在各個領域，創造出輝煌的文化藝術。同時，國家的統一與穩定，又

使得人們以建康的身心，吸收不同地域、國家的文化，吐故納新，廣收博取，

創造出新的藝術風格與樣式。

其次，成熟的造像藝術風格，也與這一時期文化藝術全面繁榮有關。「文

起八代之衰」的韓愈與柳宗元等人掀起的古文運動，一洗前朝文學的空洞無

味；以李白、杜甫、白居易等為代表的唐代詩歌創作群體，將詩歌藝術推向

頂峰；歐陽詢、虞世南、柳公權、顏真卿等一批書壇領袖，創造出獨具特色

的書體，使楷書藝術成為後人宗仰的模範；吳道子當風衣帶，張萱、周昉的

羅綺仕女，曹霸、韓滉的世人肖像、田家風俗，李氏父子的金碧山水，一一

躍上丹青；楊惠之、巧兒、張壽、宋朝塑等人神工鬼斧，塑造人物栩栩如生，

頗為傳神。隋唐文化藝術的全面繁榮，為石窟造像提供了良好的客觀環境。

其三，統治者的大力提倡與平民百姓崇佛熾烈，也是促成佛教造像成熟不

可缺少的因素。隋文帝楊堅「名山之下，各為立寺。一百餘州，立舍利塔。

度僧尼二十三萬，立寺三千七百九十二所，寫經四十六藏，十三萬二千另八

十六卷，修故經三千八百五十三部，造像十萬六千五百八十區」。（註六）

隋煬帝「修故經六百一十二藏，二萬九千一百七十二部，造新像三千八百五

十區，造新像三千八百五十區，度僧六千二百人。」（註七）李世民雖不信佛

教，但出於統治者的利益，依然支持佛教。武則天為建造龍門奉先寺，「助

脂粉錢二萬貫」。唐朝統治者還將佛骨迎至宮廷內供奉，八十年代陝西法門

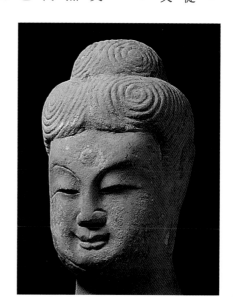

佛立像（菩薩身）　北周時期，北方曾有類似佛像
出現，極為罕見。也有可能是早期修補之錯，如96
頁之菩薩頭佛身體。目前說法比較偏向前者。
佛立像（菩薩身）（局部）
漢白玉　高140cm　北周（右圖）
佛立像（菩薩身）（正面）
漢白玉　高140cm　北周（左頁左）
佛立像（菩薩身）（背面）
漢白玉　高140cm　北周（左頁右）

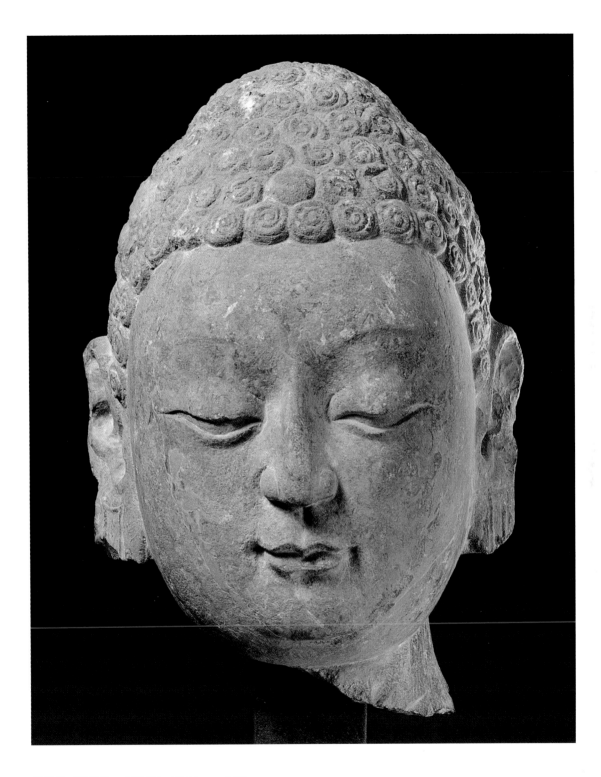

佛頭像（正面）　石灰岩　高 21cm　北齊

會的夏、商、西周，封建社會的秦漢都是如此，步入隋唐，自然也不例外。

這是因為國家的安定，有利於社會經濟的發展，而富足的經濟基礎，又能促使人們在各個領域，創造出輝煌的文化藝術。同時，國家的統一與穩定，又使得人們以健康的身心，吸收不同地域、國家的文化，吐故納新，廣收博取，創造出新的藝術風格與樣式。

其次，成熟的造像藝術風格，也與這一時期文化藝術全面繁榮有關。「文起八代之衰」的韓愈與柳宗元等人掀起的古文運動，一洗前朝文學的空洞無味；以李白、杜甫、白居易等為代表的唐代詩歌創作群體，將詩歌藝術推向頂峰；歐陽詢、虞世南、柳公權、顏真卿等一批書壇領袖，創造出獨具特色的書體，使楷書藝術成為後人宗仰的模範；吳道子當風衣帶，張萱、周昉的躍上丹青；楊惠之、巧兒、張壽、宋朝塑等人神工鬼斧，塑造人物栩栩如生，羅綺仕女、曹霸、韓滉的世人肖像、田家風俗，李氏父子的金碧山水，一一頗為傳神。隋唐文化藝術的全面繁榮，為石窟造像提供了良好的客觀環境。題材廣泛、內容豐富的盛唐石窟造像，正是借鑒各種藝術成就的結果。

其三，統治者的大力提倡與平民百姓崇佛熾烈，也是促成佛教造像成熟不可缺少的因素。隋文帝楊堅「名山之下，各為立寺。一百餘州，立舍利塔。度僧尼二十三萬，立寺三千七百九十二所，寫經四十六藏，十三萬二千另八十六卷，修故經三千八百五十三部，造像十萬六千五百八十區」。（註六）隋煬帝「修故經六百一十二藏，二萬九千一百七十二部，沿故像十萬另一千區，造新像三千八百五十區，度僧六千二百人。」（註七）李世民雖不信佛教，但出於統治者的利益，依然支持佛教。武則天為建造龍門奉先寺，「助脂粉錢二萬貫」。唐朝統治者還將佛骨迎至宮廷內供奉，八十年代陝西法門

佛立像（菩薩身）　北周時期，北方曾有類似佛像出現，極為罕見。也有可能是早期修補之錯，如96頁之菩薩頭佛身體。目前說法比較偏向前者。
佛立像（菩薩身）（局部）
漢白玉　高140cm　北周（右圖）
佛立像（菩薩身）（正面）
漢白玉　高140cm　北周（左頁左）
佛立像（菩薩身）（背面）
漢白玉　高140cm　北周（左頁右）

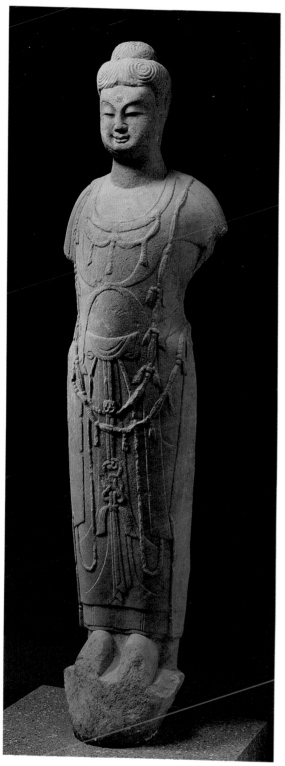
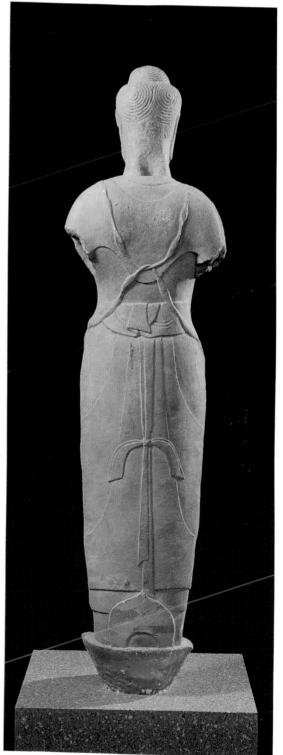

寺地宮出土的大量珍貴佛教遺物，使我們對當時崇佛情景，可窺見一斑。

隋唐佛教造像，可分為隋至初唐、盛唐、中晚唐三個階段。主要造像集中在敦煌莫高窟、洛陽龍門石窟、太原天龍山石窟、濟南駝山和雲門山石窟等處。隋至初唐，承襲北齊、北周風格而向寫實風格邁進。駝山第二窟主尊面相敦厚豐潤，五官清晰準確，脇侍菩薩曲眉信目，頤豐頰闊，胸、腹、胯更側重曲線美的體現。敦煌莫高窟第四一九窟隋代迦葉長者，牙齒參差，殘缺不齊。一道深似一道的皺紋，爬滿額頭，若有所思。鼻翼兩側的肌肉，鬆弛下垂，更顯得蒼白無力。瘦骨嶙峋的身體，簡直難以站立。一隻枯乾無力的手，顫顫地托著佛教聖物──鉢。儼然一幅少數民族長者之白描。既符合佛經「德高望重」之要求，又與現實生活有密切聯繫。盛唐時期，在歷經前朝先賢的長期摸索探究後，在通過對其它藝術的不斷吸收借鑒中，終於創造出最符合中國人審美情趣的莊重典雅、雍容華貴之風格。造像中的形體中蘊藏著無盡的神韻，貫穿於形體中的神韻，又使得形體更加和諧。完美龍門奉先寺盧舍那佛高十七米多，面圓頤豐，微睜的秀目，是通過上眼皮的下垂造成的，狹長的眼角，凝重的雙睛，微微向前傾斜的身體，都給人關注與神渾然一體，既沒有形缺而神傷的現象，也不見形足而神失的情況。完美世間疾苦、溫和可親之感。而高大的身軀，主尊的地位，在整鋪造像的烘托下，又顯得神聖肅穆，猶如人間君王，駕臨一切之上。「功成妙智，道登圓覺」的主尊威嚴，與近在咫尺、和藹可親的慈悲心懷，巧妙地融合在盧舍那佛一身。

這一時期的菩薩、弟子、天王、力士、飛天諸形象，向兩個方向發展。一是取世俗生活形象作為塑像的現實依據，使造像由寫意向寫實發展（這裡的

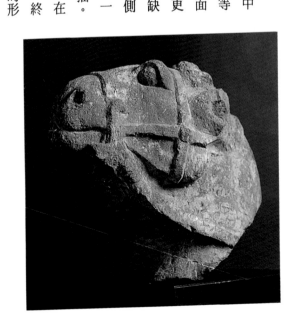

駱駝頭像　石灰岩　高53cm　南北朝

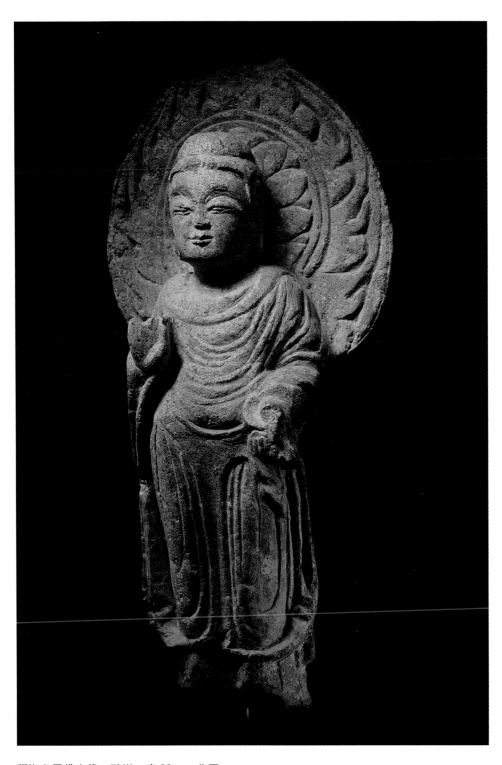

釋迦牟尼佛立像　砂岩　高 32cm　北周

寫實是在寫意基礎上進行的，同北魏時寫意相比較，它更多地是借寫實以寫意，即以形似來突出神似）；一是注重神靈個性的突出，使其豐富多彩，栩栩如生。敦煌莫高窟一九四窟菩薩，面龐豐滿，體態豐腴，肌膚細膩，衣著華麗，恰為唐代貴族婦女的真實寫照。迦葉長者，從其飽經風霜的臉上，可見其睿智、深沉，而嘴角與眼神中傳出的會心淺笑，與佛經中釋迦牟尼在靈山聚眾說法，拈花示眾，眾人皆茫然不知所措，獨迦葉報之以微微一笑的記載，吻合為一。阿難的形象正好相反，他雖與迦葉同在釋迦牟尼殿上稱臣，並與迦葉形影不離，但形象迥異。他年輕，富有朝氣，既像是富豪之家的門人，又似剛到寺院的小沙彌，一臉稚氣，天真爛漫。以視覺上看，阿難頭部大，肢身短，猶如童子一樣招人喜愛。他與迦葉一左一右，侍奉在釋迦牟尼兩側。無論從年齡、相貌、民族種屬乃至身體胖瘦高矮，都形成鮮明的藝術對比，二者相映成趣，相映生輝。

群體羅漢，以龍門看經寺二十九尊長者成就最高。按《歷代法寶記》記載，此為從迦葉到達摩的西方二十九祖法譜。從迦葉到達摩，或持蓮花、握錫杖、拈串珠、持梵篋、提淨瓶、托寶珠，或回首顧盼，傳法付鉢，或背弓腰曲，躑躅前行，還有的以手語代語，頻試禪機。二十九位尊者，二十九種神情，高的矮的，胖的瘦的，天真可愛的少年，老成持重的長者，都呼之欲出，顯然於石壁之上，群仙百態，被藝人們刻劃得維妙維肖，淋漓盡致。

龍門看經寺藻井飛天，頭、胸、腹、大腿、小腿，每一部分都有變化，都有轉折。兩只手臂，一只托盤，一只甩向後面。兩條飄帶，一條纏住甩向後面的那條手臂，另一條繞於胸前，承受前身的重量，後部借助小腿的倒翹與長裙的飄擺，減輕身體的重量。修長的身體，舒展的英姿，藝術大師巧妙地

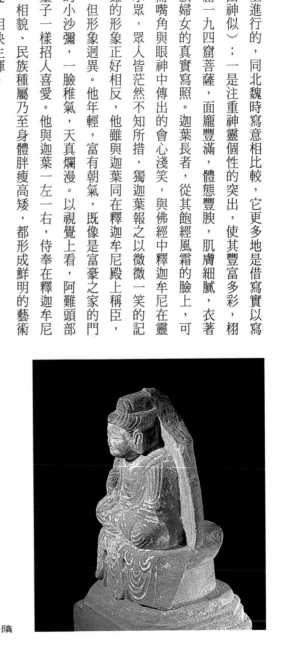

佛坐像（側面）　砂岩加彩　高 17cm　北周—隋

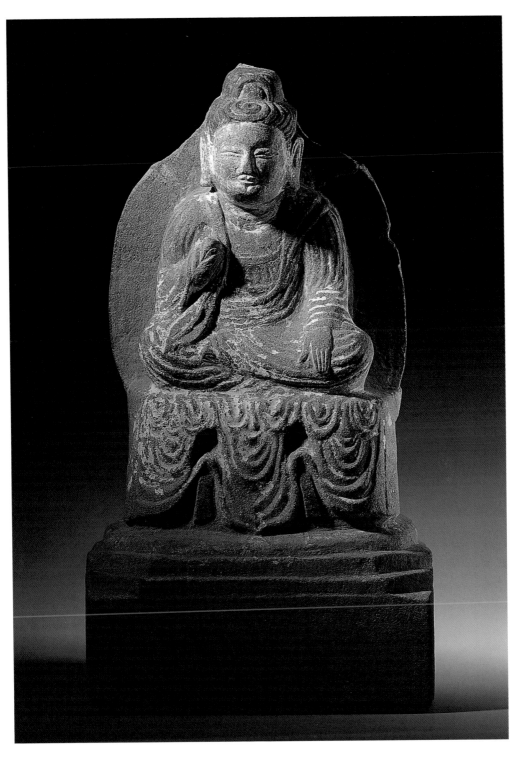

佛坐像（正面）　砂岩加彩　高 17cm　北周—隋

營造真使其飄飄欲仙了。敦煌莫高窟三二〇窟「盛唐時代兩組飛翔在『極樂世界』上空的飛天，一個在前面揚手散花，一個在後面騰躍追趕，翩翩起舞，顧盼有情，表現了一種遨遊太空的歡樂景象。」（註八）而《法華經．譬喻品》中所形容的「諸天伎樂，百千萬神，於虛空中一時俱作，雨眾天華。」恰恰是唐代千姿百態飛天的真實描繪。其中所蘊含的神韻，千百年來一直令人心馳神往，贊嘆不絕。

中晚唐佛教造像，由於安史之亂的爆發，大唐王朝由鼎盛走向衰敗而急驟減少，盛唐氣韻一去不復返。敦煌莫高窟與四川諸地由於受戰亂影響較小，尚保存著造像傳統，但規模則遠不及前者。

五代宋元明清，是中國佛教造像的衰落時期。其造像依現存情況，主要分石窟（摩崖）造像與寺廟造像兩大類。

這一時期石窟（摩崖）造像，五代宋元居多，集中在四川大足石窟、杭州西湖石窟、陝西延安石窟等處。特徵如下：

一、世俗化傾向明顯：佛教造像，所描繪的佛、菩薩、羅漢、弟子皆不是現實中的人物，而是人們虛幻出的冥冥天國中的神靈。這些神靈，曾長期為詭秘教義所支配，缺少人間煙火。五代兩宋以後，人神關係發生了根本的變化，佛、菩薩、羅漢在世俗生活中找到了依託，佛教的神秘世界，成為現實生活的直觀反映。大足石窟中的「牧牛圖」，一群牧童怡然自樂，其或祖胸露懷，倚石酣睡；或吹笛自娛，悠揚婉轉；或比肩而坐談笑風生。牛或四足皆跪，養性安神；或汲水泉邊自飲自足；或桀傲不馴，奮力掙脫繩索；或恭立主人身後，傾聽高談闊論。牧牛原本是比喻佛教教義中的修行，以此來說明釋迦牟尼的神聖威嚴與佛教教義的精妙無比，但這裡更好像是對現實生活

一佛二弟子像（下方局部）　砂岩　高24cm　北周

一佛二弟子像　砂岩　高 24cm　北周　1997 年台北歷史博物館展出

的熱情謳歌。「父母恩重經變」講的是父母對子女的恩德，分祈子懷胎、臨產受苦、生子忘憂、咽苦吐甘、推乾就濕、乳哺養育、洗濯不淨、為造惡業、遠行憶念、究竟憐憫等十種恩德。「大方便佛報恩經變」講的是釋迦牟尼剜眼出髓為父製藥、割肉供父母、為父診病等故事，可視為「父母恩重經變」的續集。它完全是儒家倫理綱常的形象再現，釋迦不是以佛，而是以世俗家庭子女身份出現，孝敬父母，孝敬長輩，這是用佛教內容來表現世俗生活的典型代表。

二、密宗內容增多：密宗是佛教中的一支，大約在七世紀或稍早密宗造像便已出現，宋元時期，密宗造像在佛教造像中所占比例較大。常見的題材有藥師佛、毘盧佛、華嚴三聖、如意輪觀音菩薩、數珠手觀音菩薩、白衣觀音菩薩、金剛手菩薩、地藏菩薩、千手千眼觀音菩薩、大威德金輪熾盛光佛、毘沙門天王等，大足石窟西湖石窟尤為典型。

三、儒、釋、道雜揉：四川諸地發現較多，三者在形象上區別不大，僅從道袍、道靴、麈尾上稍有不同。儒、釋、道共同出現在一起，不同於佛教造像初入中土時那種混沌地認識，而是石窟造像歷經數百年昌盛後，失掉昔日光環，逐步走向衰亡的標志。

寺廟造像是佛教造像中重要一支，它與石窟造像並列成為佛教造像兩大基石。由於寺廟易建，塑像易修，所以寺廟造像遠比石窟興盛，只是由於戰爭、自然災難、年代久遠等原因，許多寺廟被毀。魏晉寺廟，只能通過考古發掘，才能看清其遺址。有唐一代，僅存南禪寺與佛光寺兩座。遼宋元明清寺廟造像，較著名的有遼大同下華嚴寺塑像、宋山東長清靈岩寺羅漢像、蘇州甪直鎮保聖寺羅漢像、蘇州太湖東山紫金庵羅漢像、元山西晉城青蓮寺、山西新

佛五尊像造像碑（局部）　石灰岩加彩　高 122cm　北周

佛五尊像造像碑　石灰岩加彩　高 122cm　北周

絳福勝寺、山西趙城廣勝寺下寺、明太原崇善寺、平遙雙林寺、清山西五台
上碧雲寺、北京西山碧雲寺五百羅漢堂、四川新津寶光寺五百羅漢堂、雲南
昆明筇竹寺五百羅漢堂等。以題材而論，羅漢、菩薩、天王、金剛成為主角，
本尊則被敬而遠之。以藝術水準而論，遼宋造像，注重人物內心世界的刻劃，
手法簡潔、多樣，富於變化。明清造像，多機械地摹仿，缺乏創新精神。它
們往往在神靈的外貌上下功夫，精心雕刻每一絲頭髮，每一疊衣紋，而忘卻
或忽略了神韻的塑造。佛動作呆板，姿式僵硬。菩薩眾人一貌，形象單一。
羅漢、天王也多固定化、程式化，難有新意。雖然其面貌、衣飾多用堆金、
描金之法，給人富麗堂皇之感，但其指導思想主要是描摹、重複前人的作品，
因此很難在神韻上達到前朝的水準。如果將神韻作為中國美學理論中的最高
境界來衡量，遼宋塑像之逸筆草草，不拘任何形式而貼切自然，更符合中國
人審美之要求。明清塑像所缺乏的，也許正是這種獨特的風韻。

（本文作者馮賀軍／北京故宮博物院古器物部雕塑組副研究館員）

註：

一、湯用彤：《漢魏兩晉南北朝佛教史》中華書局，一九八三年版。

二、楊衒之：《洛陽伽藍記》

三、張彥遠：《歷代名畫記》卷五

四、董玉祥：《龍門石窟北魏型造像風格的形成與發展》、《中原文物》一九八五年特刊。

五、李文生：《我國石窟藝術的中原風格及其有關問題》、《中原文物》一九八五年特刊。

六、七、道世：《法苑珠琳》卷一百。

八、段文杰：《敦煌石窟藝術論集》，甘肅人民出版社，一九八八年版。

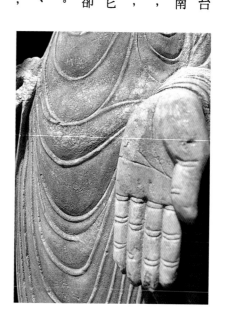

釋迦牟尼佛立像（局部）　大理石　高 206cm　隋

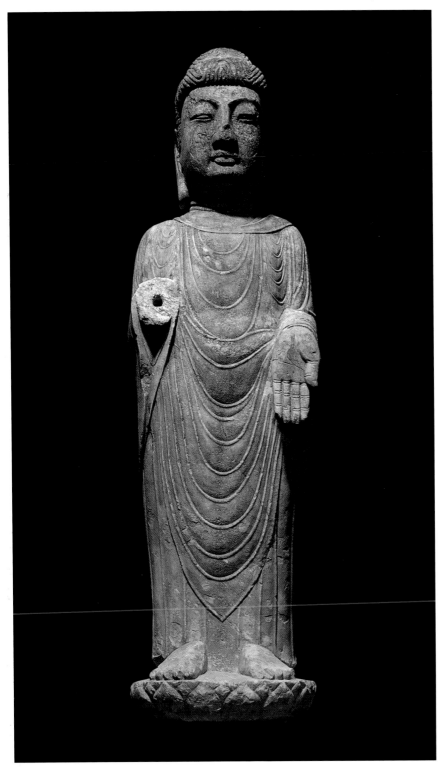

釋迦牟尼佛立像
大理石　高206cm　隋

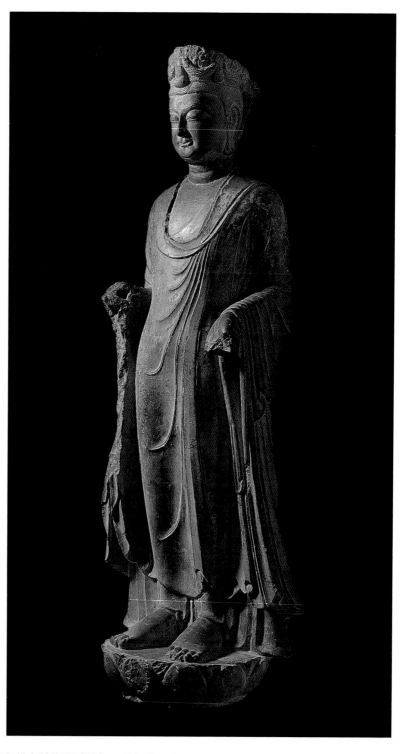

佛立像（菩薩頭部與佛身體修理重接）　石灰岩　高 115cm　隋　1997 年台北歷史博物館展出

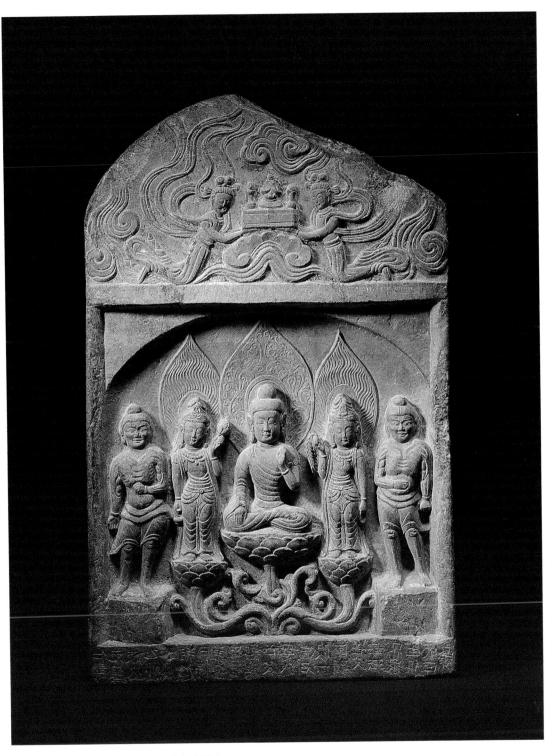

佛五尊像　石灰岩　高 37cm　隋仁壽元年

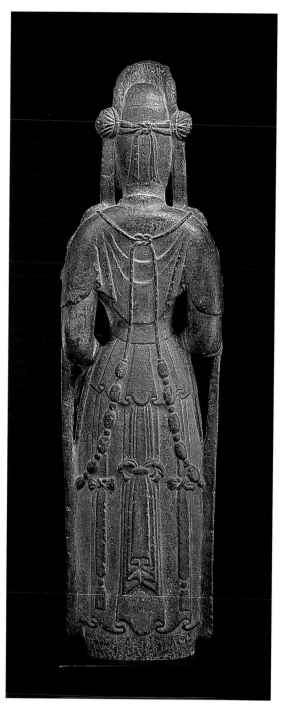 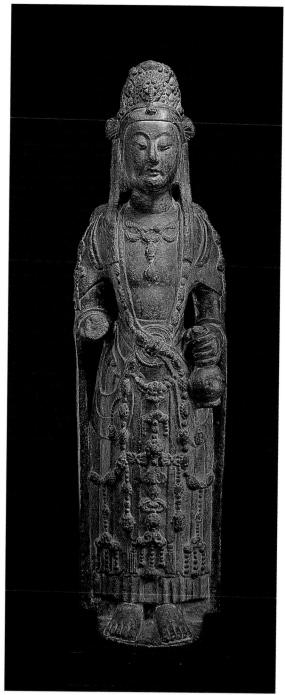

菩薩立像（背面）　石灰岩加彩　高 115cm　隋　　菩薩立像　石灰岩加彩　高 115cm　隋

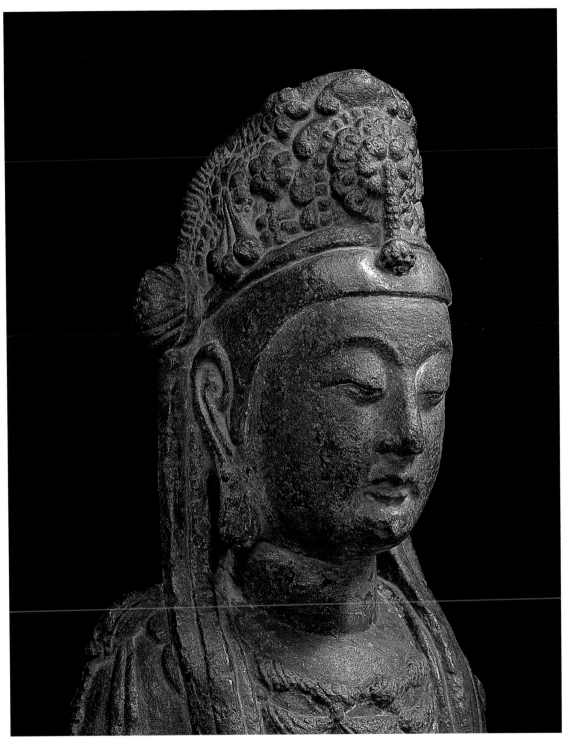

菩薩立像（頭部）　石灰岩加彩　高 115cm　隋　1997 年台北故宮博物院展出

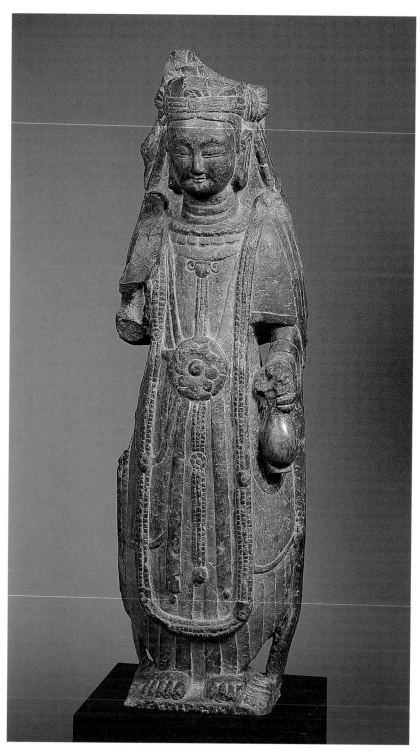

菩薩立像　石灰岩　高 69cm　隋

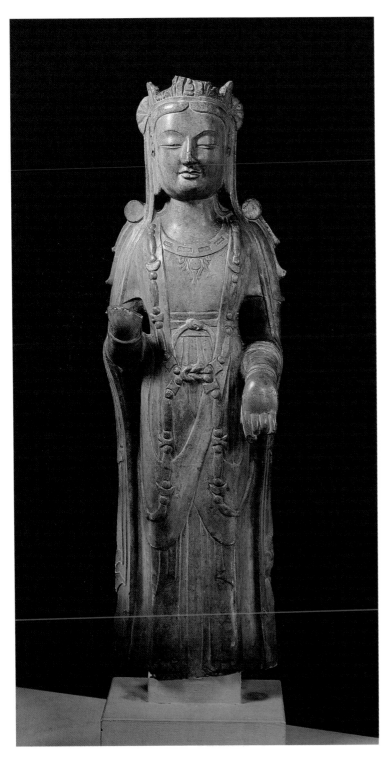

觀音立像　石灰岩　高 66cm　隋　1997 年台北歷史博物館展出

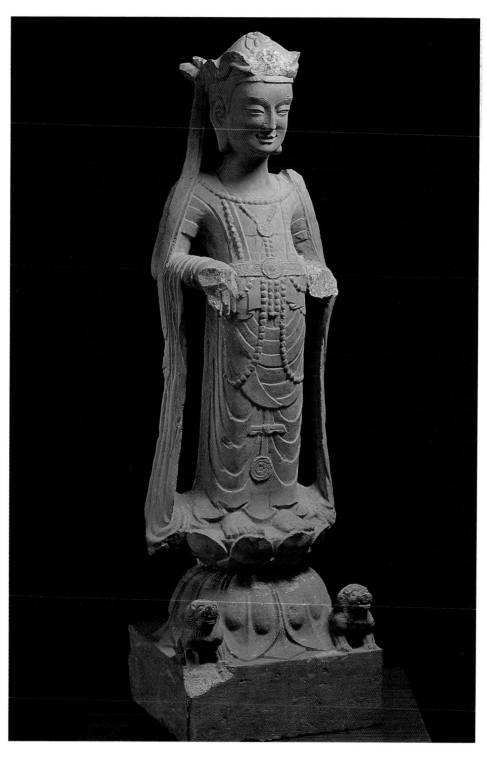

菩薩立像　石灰石　高 95cm　隋　1996 年台北觀想佛像精品展

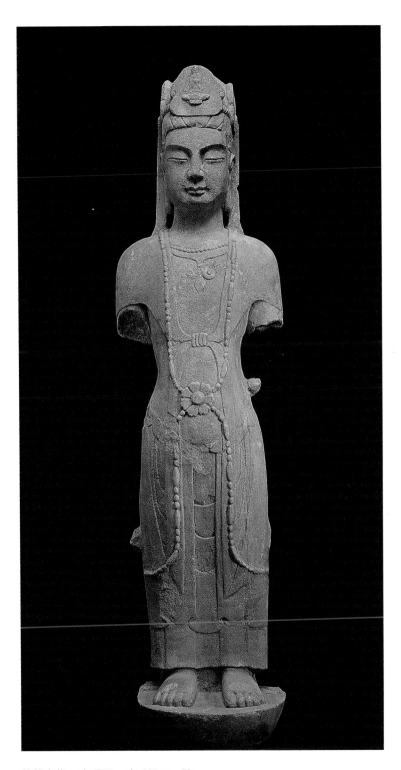

菩薩立像　大理石　高 115cm　隋

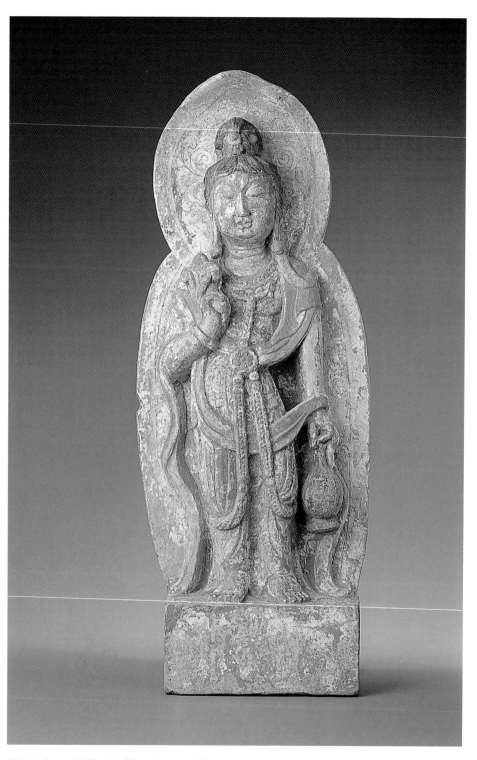

菩薩立像　砂岩貼金加彩　高 44cm　隋　1993 年台北觀想佛像精品展

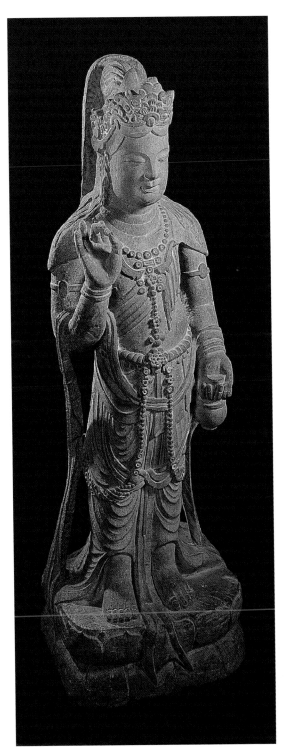

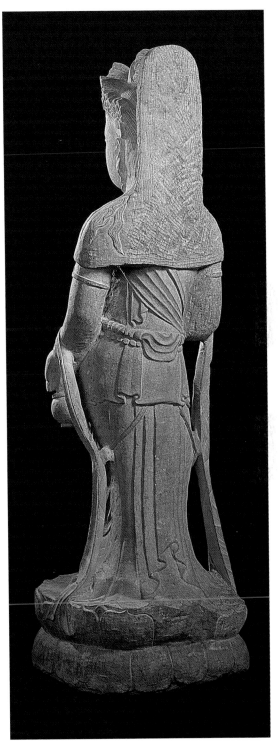

菩薩立像（正面）　砂岩加彩　高 83cm　隋—唐　　　　菩薩立像（背面）　砂岩加彩　高 83cm　隋—唐

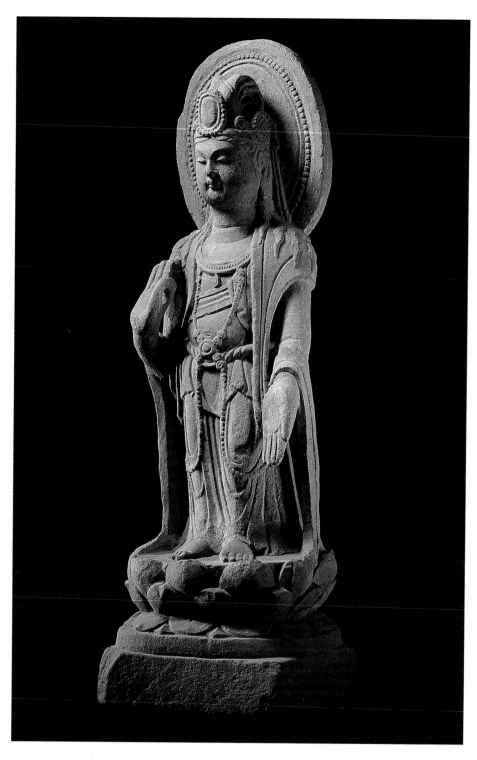

菩薩立像　砂岩加彩　高67cm　隋—唐

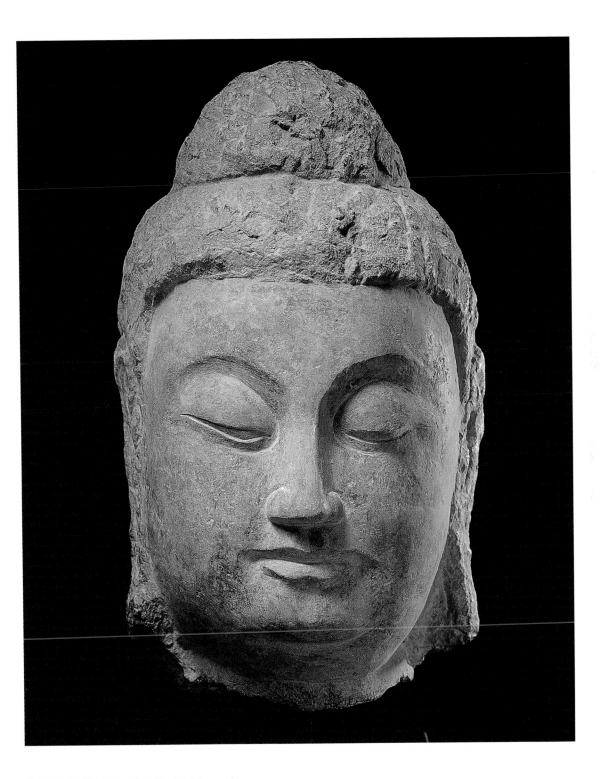

佛頭像　龍門石窟　石灰岩　高 36cm　唐

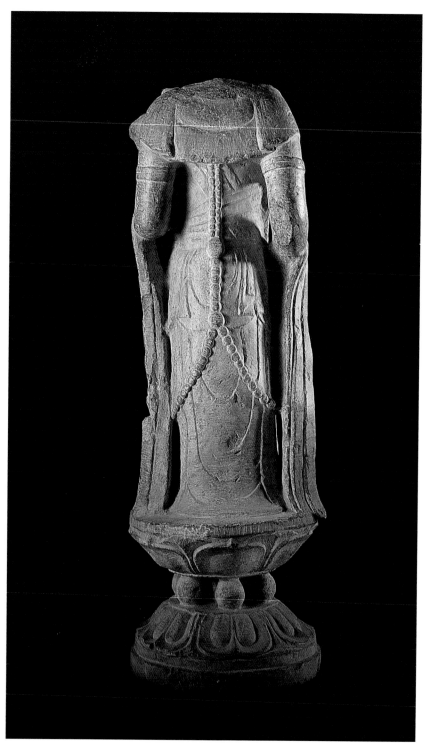

菩薩身像（背面）　石灰岩　高 55cm　隋

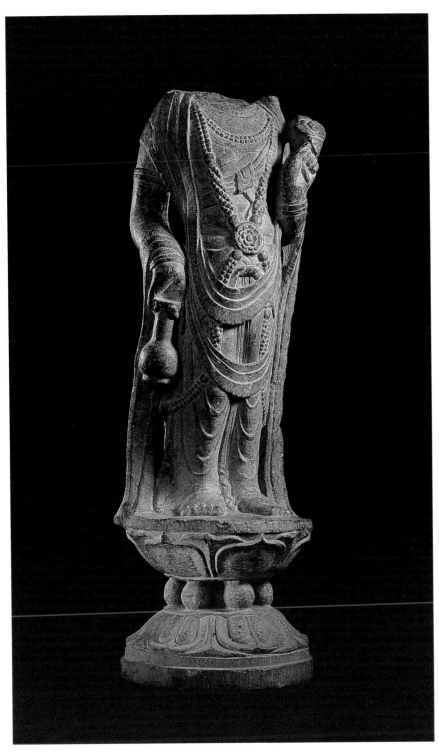

菩薩身像（正面）　石灰岩　高 55cm　隋

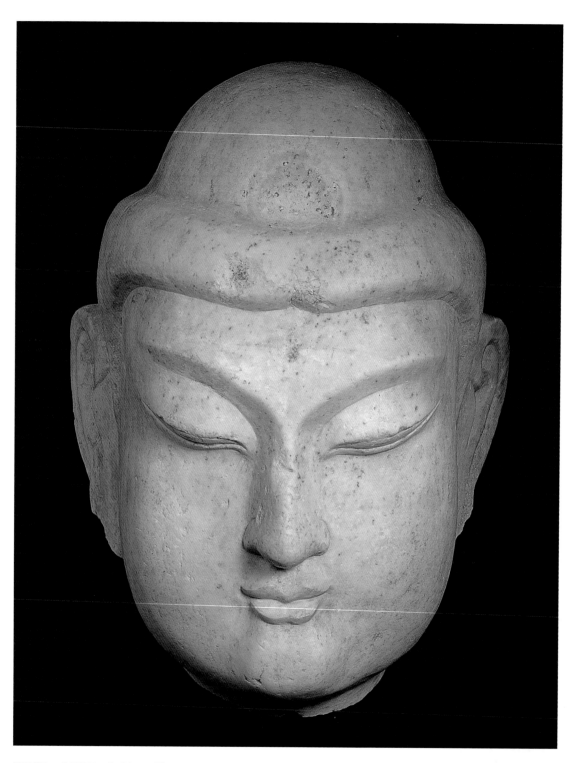

佛頭像　大理石　高61cm　隋

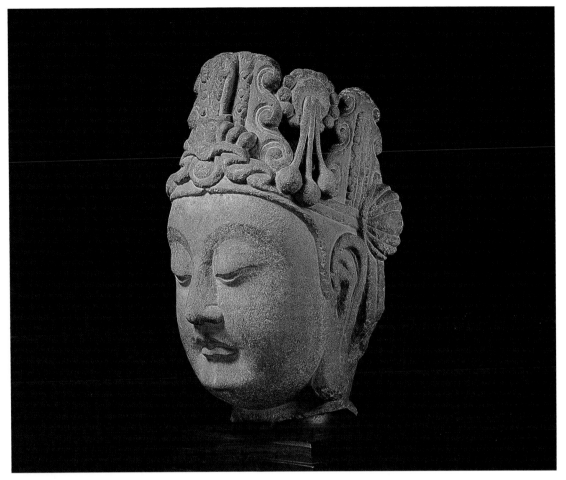

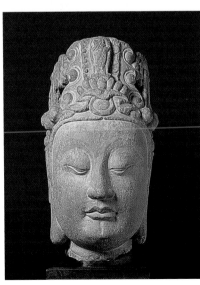

觀音頭像（側面）　石灰岩加彩　高 43cm　隋（上圖）
觀音頭像（正面）　石灰岩加彩　高 43cm　隋（下圖）
1997 年台北故宮博物院展出

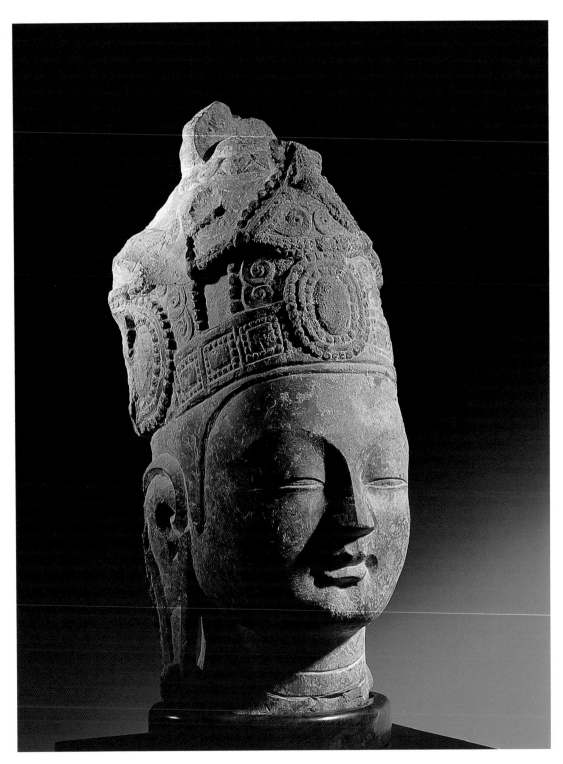

菩薩頭像　石灰岩　高 35cm　隋

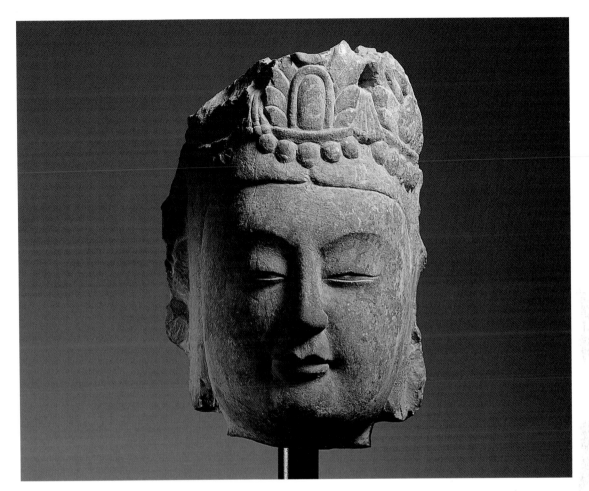

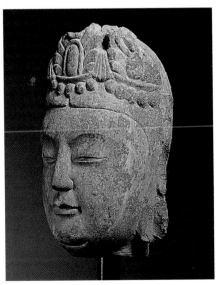

菩薩頭像（正面）　石灰岩　高 19cm　隋（上圖）
菩薩頭像（側面）　石灰岩　高 19cm　隋（下圖）

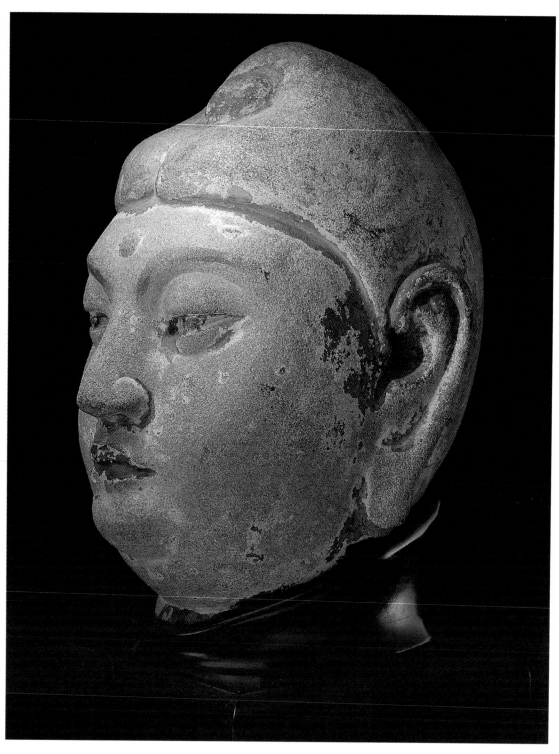

佛頭像　砂岩　高33cm　隋

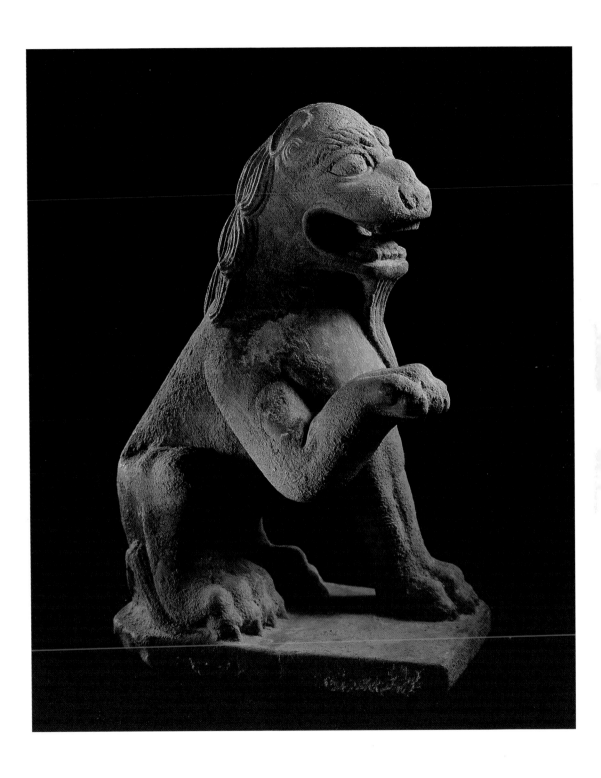

獅子（側面） 漢白玉 高33cm 隋 1993年台北觀想文物佛像精品展

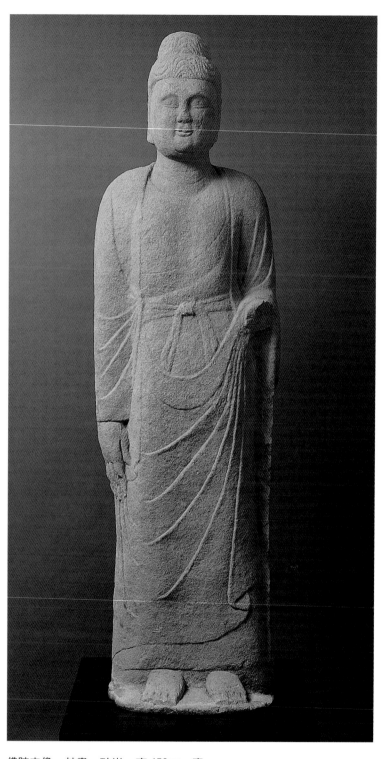

佛陀立像　甘肅　砂岩　高 153cm　唐

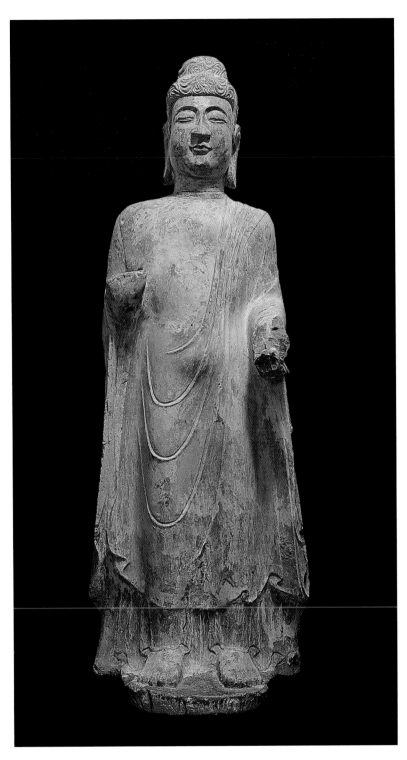

釋迦牟尼佛立像（頭部修理）　石灰岩　高198cm　唐

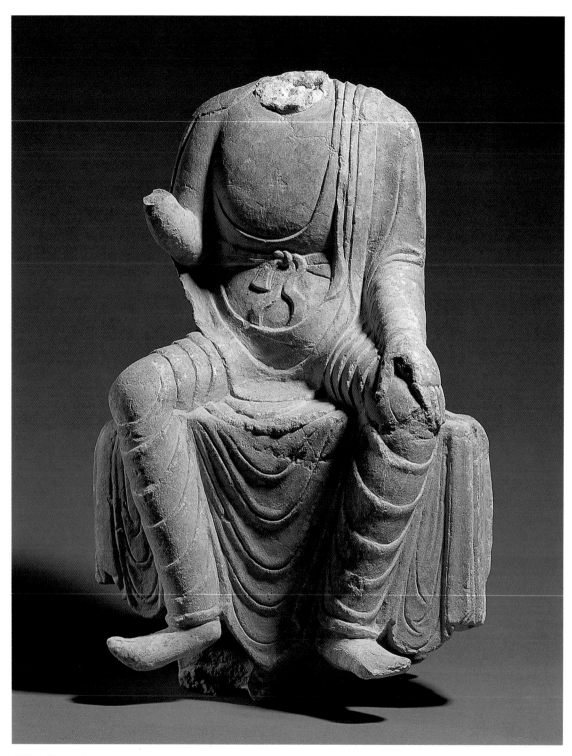

佛陀身像　石灰岩　高 40cm　唐

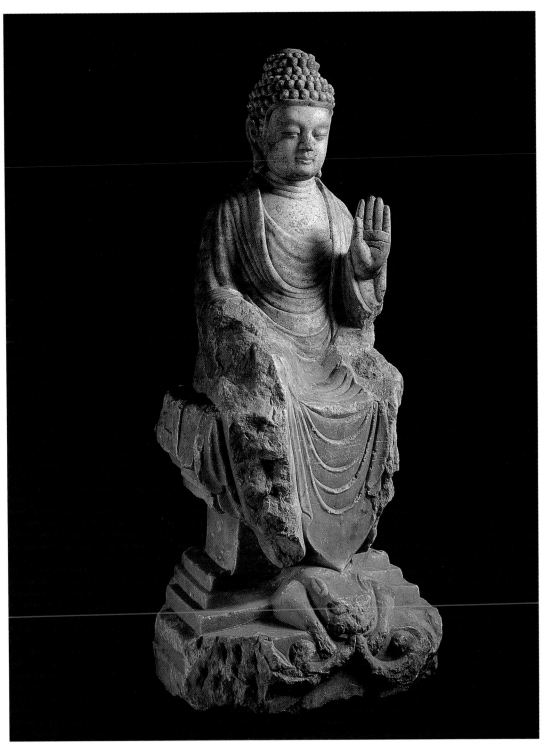

佛坐像　漢白玉　高 55cm　唐

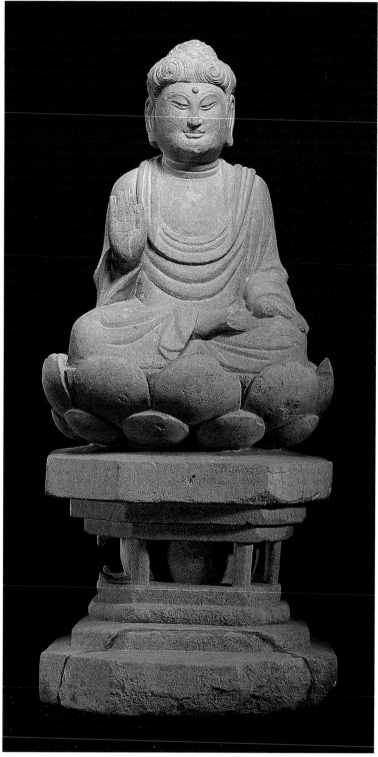

佛坐像（背面） 天龍山地區
砂岩加彩 高42cm 唐（上圖）

佛坐像（正面） 天龍山地區
砂岩加彩 高42cm 唐（右圖）

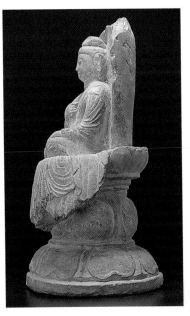

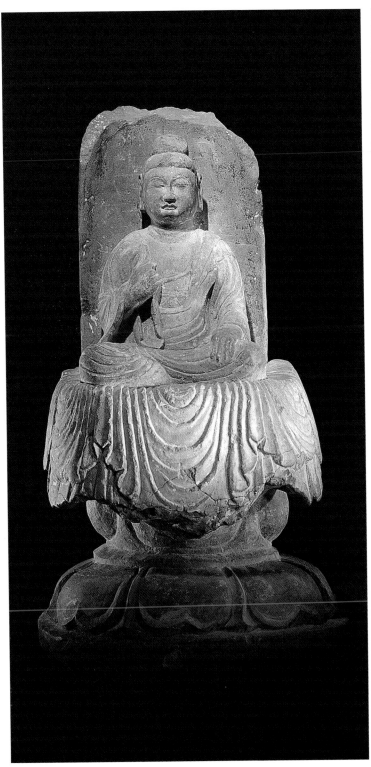

佛坐像（側面）
砂岩加彩　高 37cm　唐（上圖）
佛坐像（正面）
砂岩加彩　高 37cm　唐（左圖）

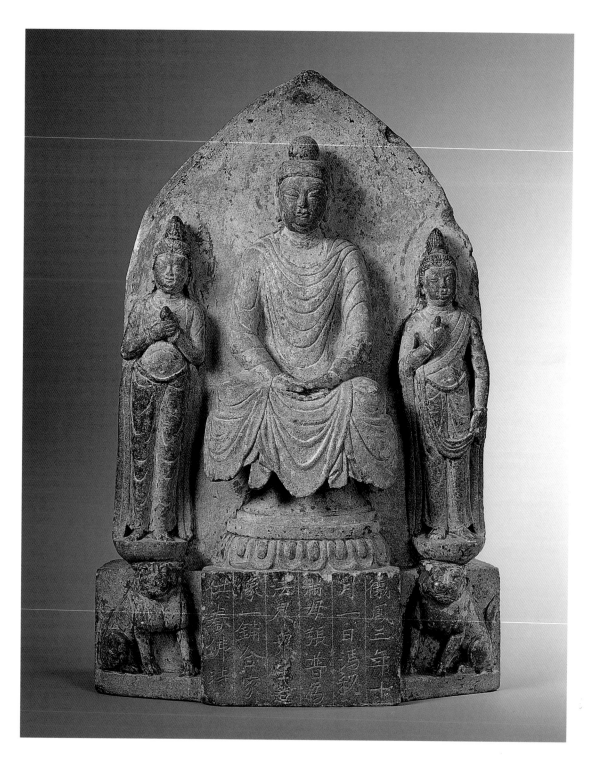

一佛二菩薩像（正面）　青石加彩　高 47cm　唐儀鳳三年　1994 年台北觀想文物佛像精品展

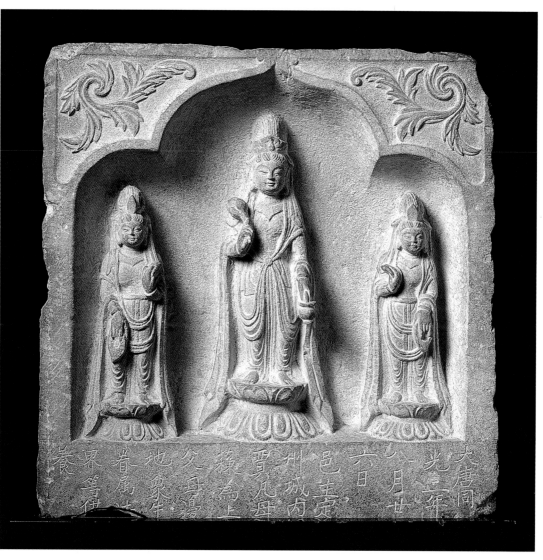

養果者地父藤買刑邑六八光大
等佛屬象耳為州城主日月唐同
佛士生襄上凡內定　廿　年　同

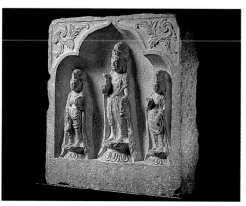

三菩薩像（正面）　石灰岩　高 41cm　後唐同光二年
（上圖）
三菩薩像（側面）　石灰岩　高 41cm　後唐同光二年
（下圖）

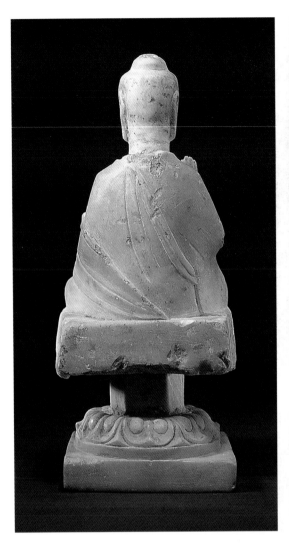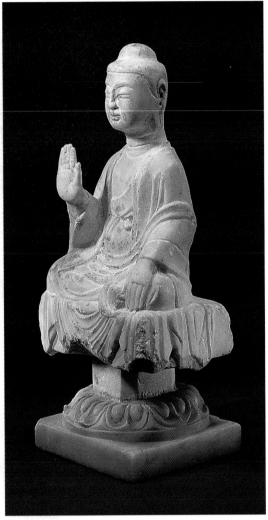

佛坐像　大理石　高 26cm　唐

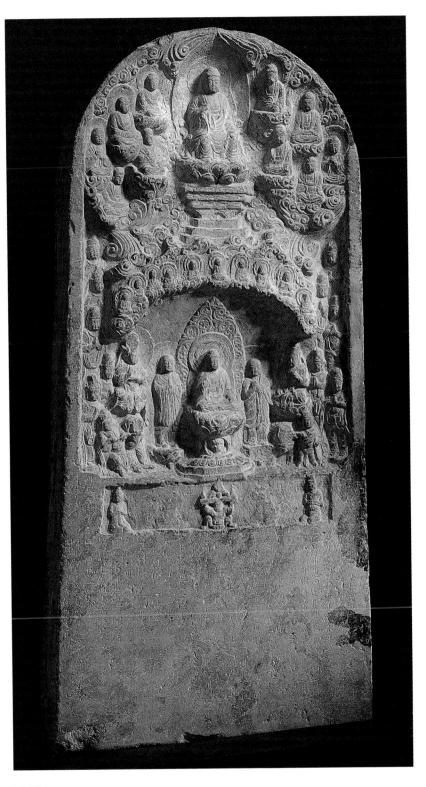

佛三尊像造像碑　石灰岩

高 126cm

唐　大周延壽元年

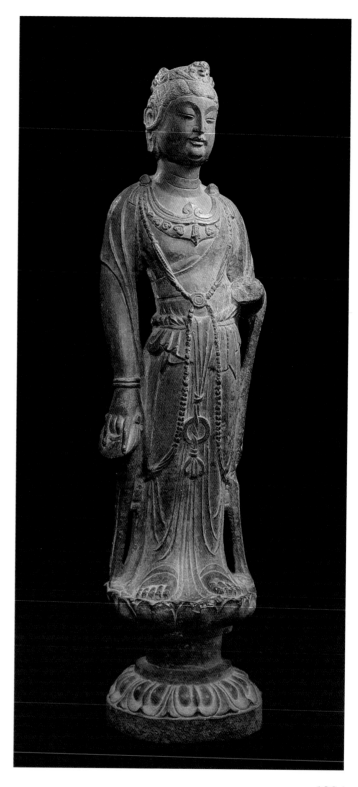

菩薩立像　石灰岩　高 101cm　唐

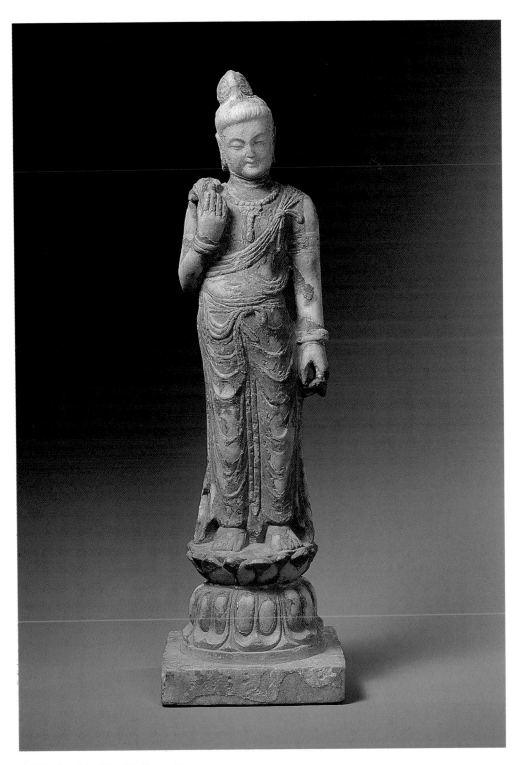

菩薩立像　漢白玉　高 46cm　唐

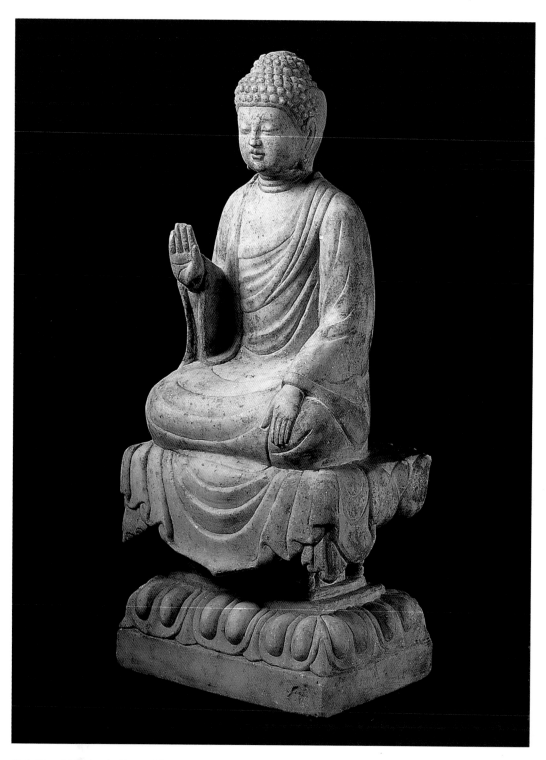

佛坐像　大理石　高 41cm　唐

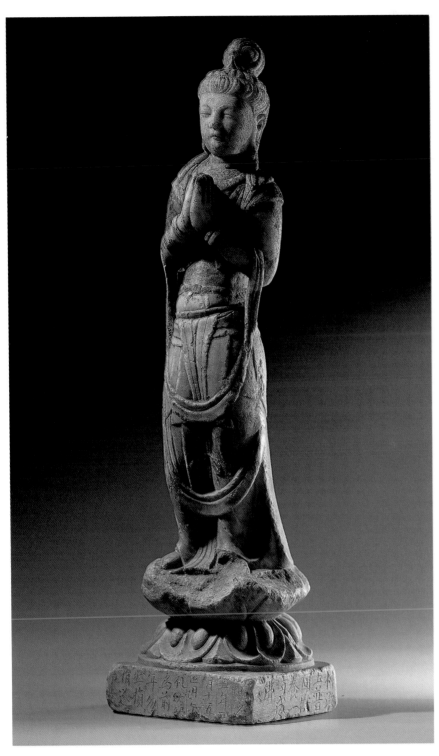

菩薩立像　漢白玉　高 36cm　唐開元五年　1993 年台北觀想文物佛像精品展

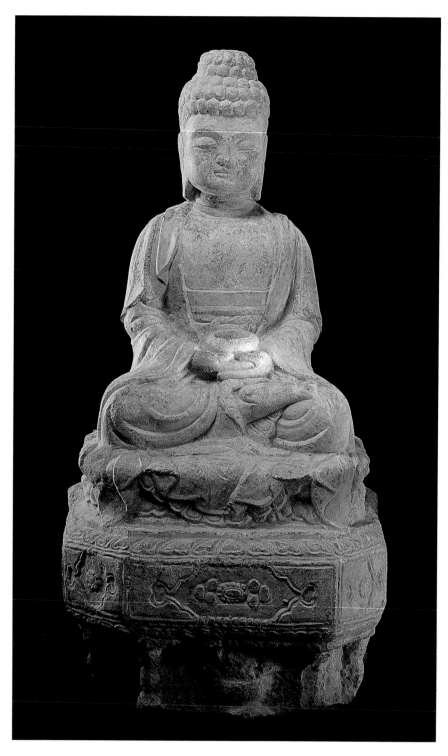

佛坐像　石灰岩　高 51cm　唐—五代

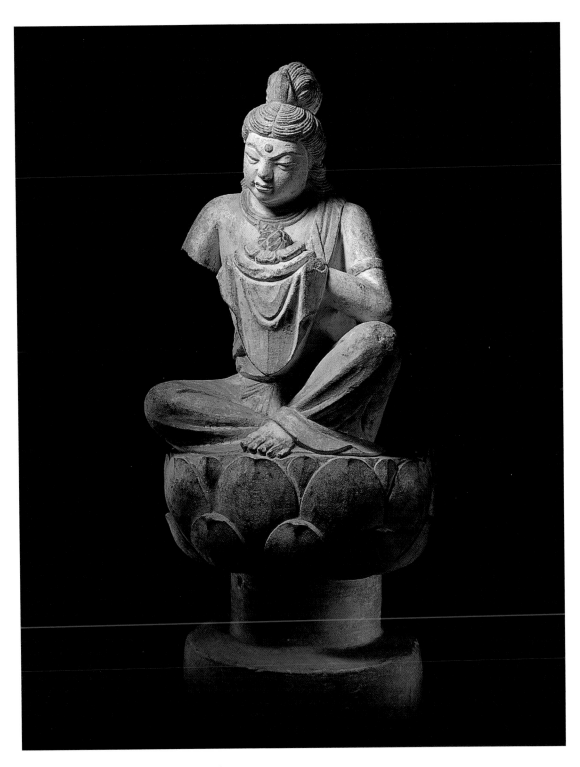

供養菩薩坐像　砂岩加彩　高 77cm　唐

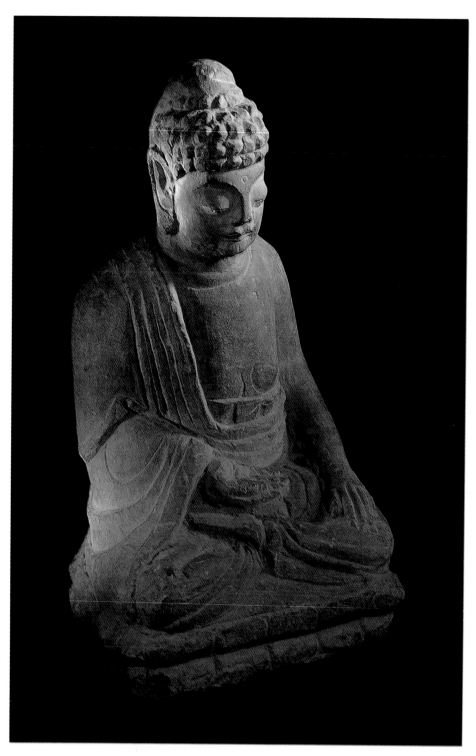

佛坐像　砂岩　高 35cm　唐—五代

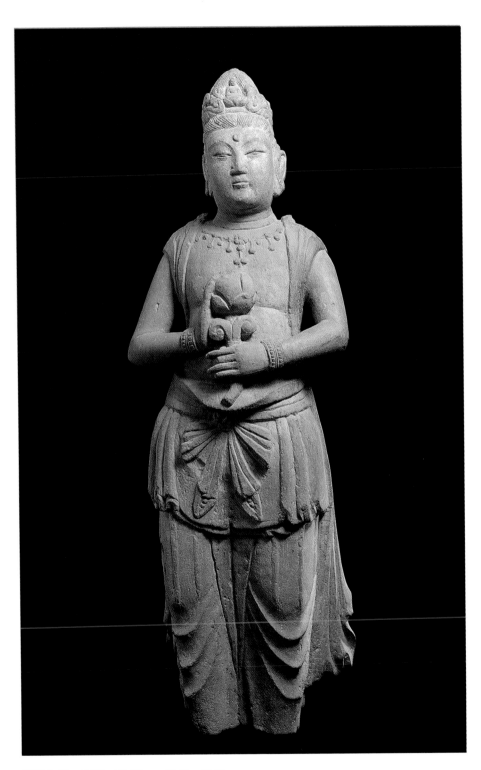

菩薩立像　砂岩　高97cm　晚唐—五代

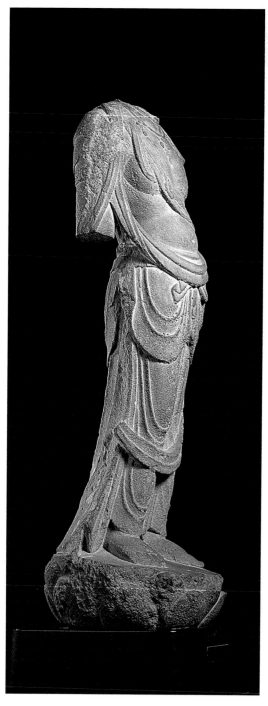

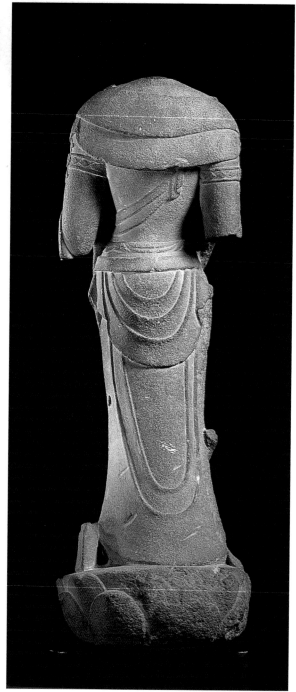

菩薩身像（側面）　砂岩　高 56cm　唐　　　　　菩薩身像（背面）　砂岩　高 56cm　唐

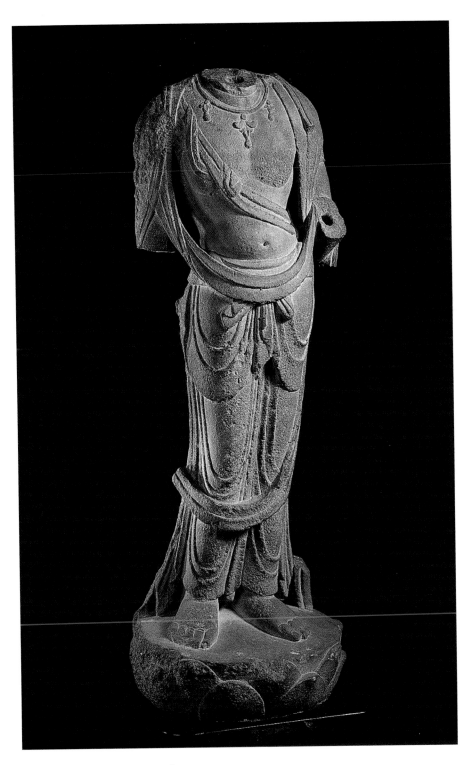

菩薩身像　砂岩　高 56cm　唐

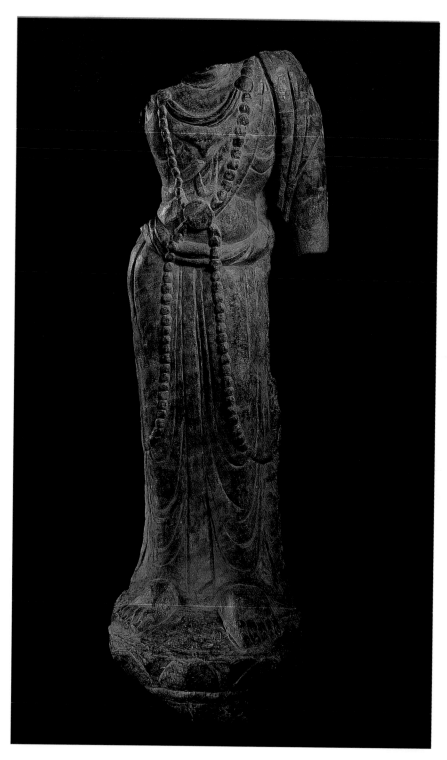

菩薩身像　龍門　石灰岩　高40cm　唐

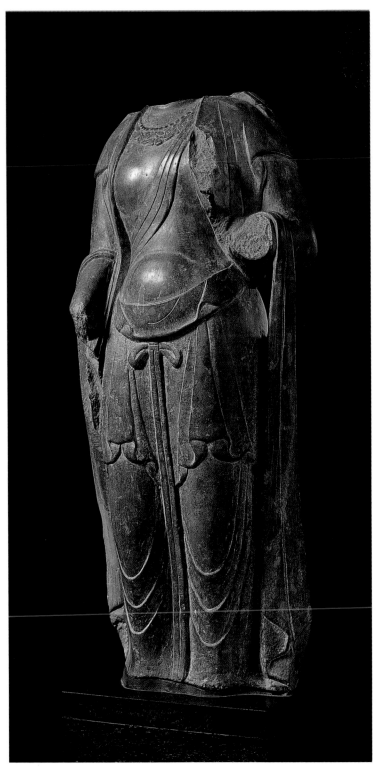
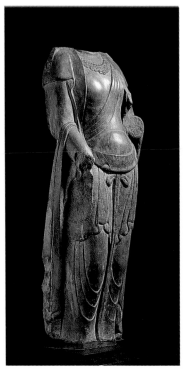

菩薩身像（側面）
石灰岩　高 43cm　唐（上圖）
菩薩身像　石灰岩　高 43cm　唐
（左圖）

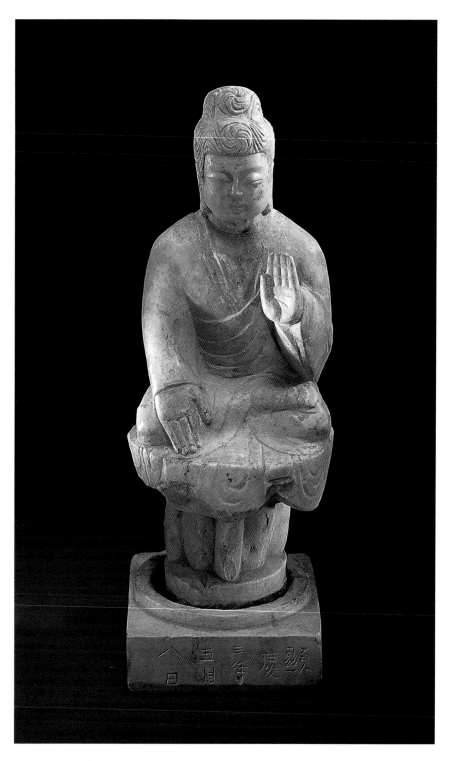

佛坐像　大理石　高 28cm　唐顯慶三年

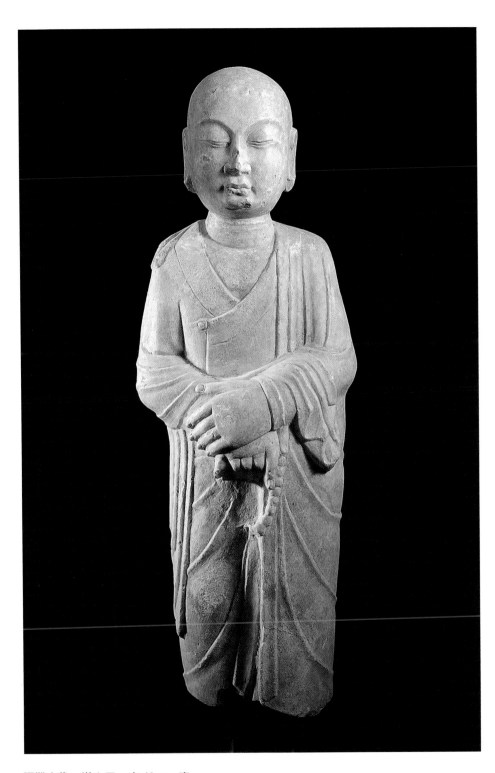

阿難立像　漢白玉　高 46cm　唐

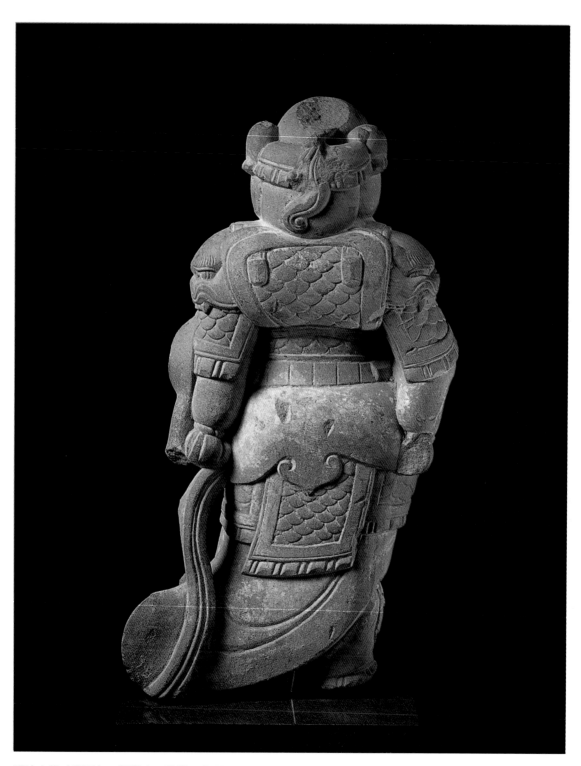

護法立像（背面）　天龍山　砂岩　高 42cm　唐

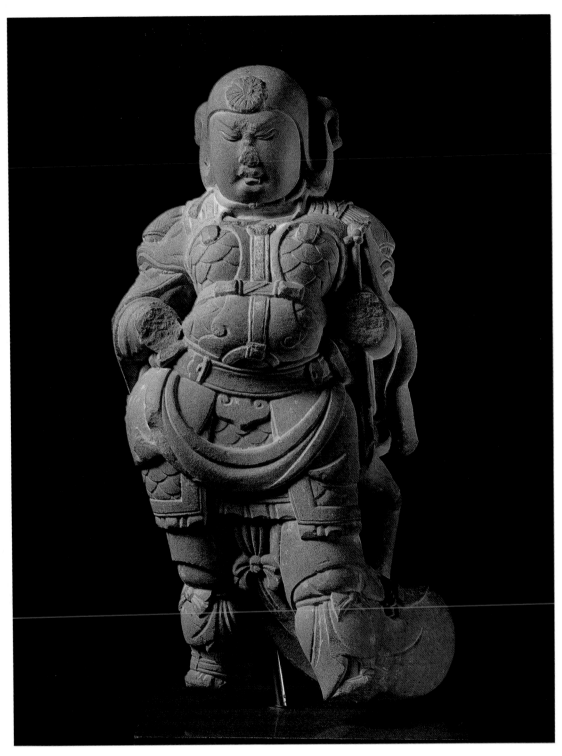

護法立像（正面）　天龍山　砂岩　高 42cm　唐　1998 年台北鴻禧美術館展出

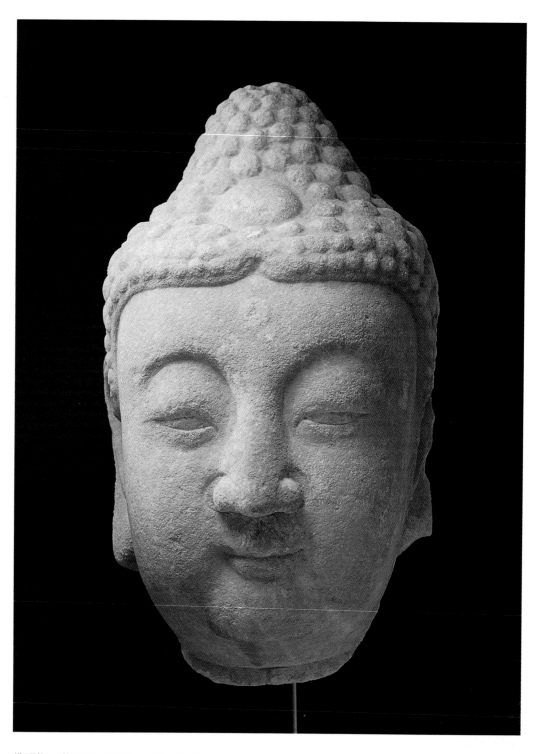

佛頭像　漢白玉　高 47cm　唐一五代

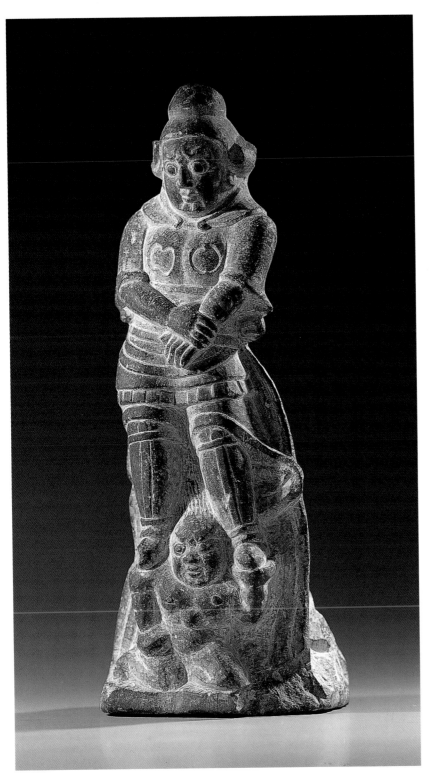

護法立像
石灰岩　高 26cm　唐
1993 年台北觀想文物佛像
精品展

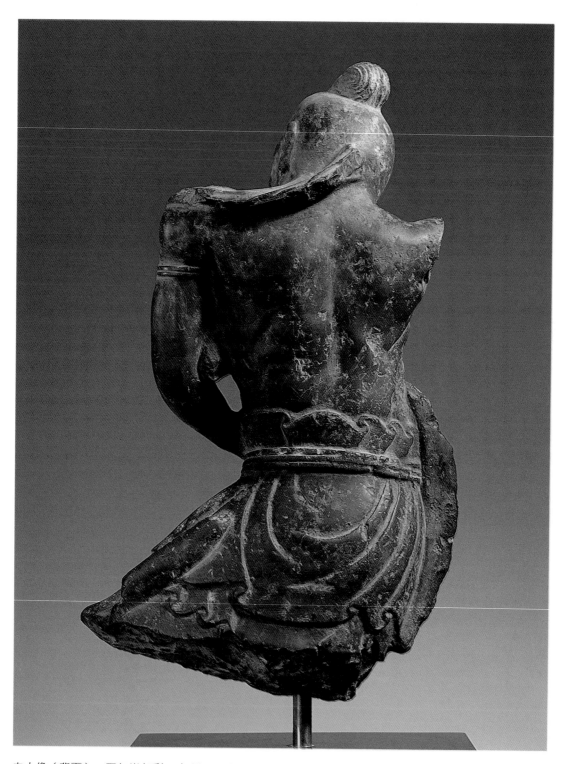

力士像（背面） 石灰岩加彩 高32cm 唐

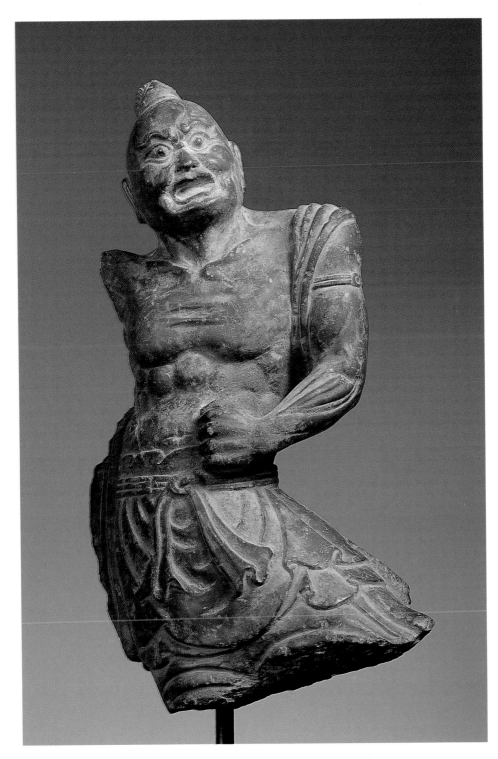

力士像（正面）　石灰岩加彩　高 32cm　唐　1998 年台北鴻禧美術館展出

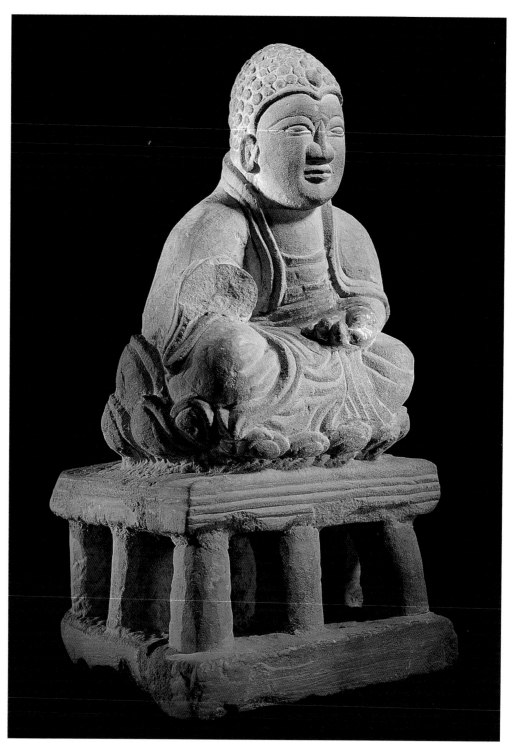

佛坐像　砂岩　高 19cm　唐一五代

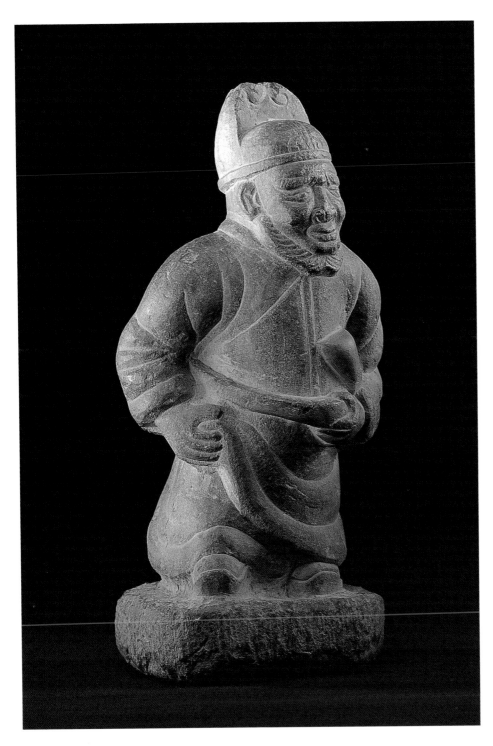

侏儒像　石灰岩　高 25cm　唐　1993 年台北觀想文物佛像精品展
1995 年北京故宮博物院與台北歷史博物館展出

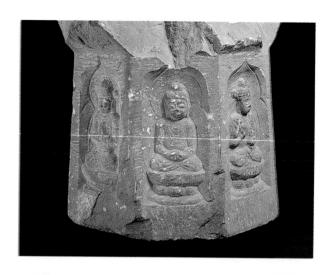

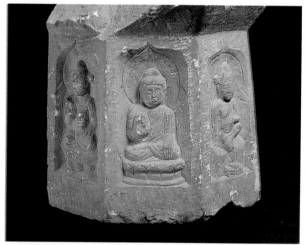

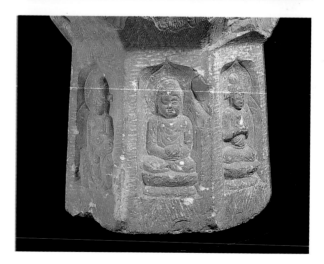

八面經幢（局部）　石灰岩　高 28cm　唐

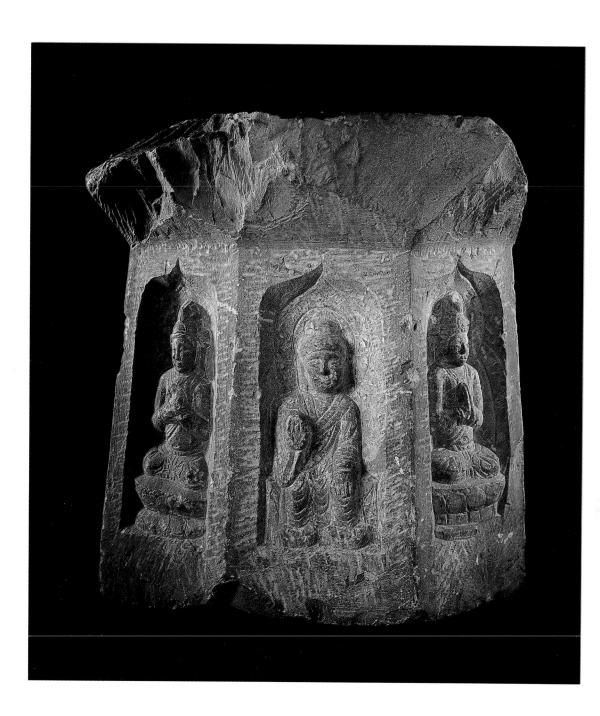

八面經幢　石灰岩　高 28cm　唐

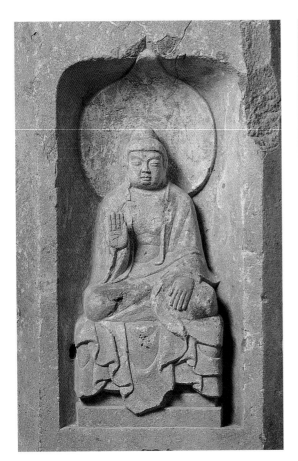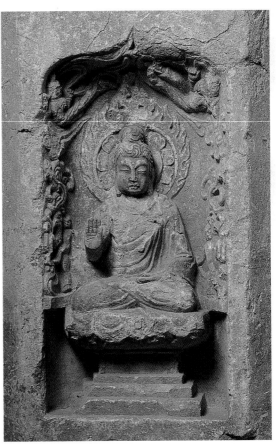

八面經幢（局部）　石灰岩加彩　高 60cm　晚唐

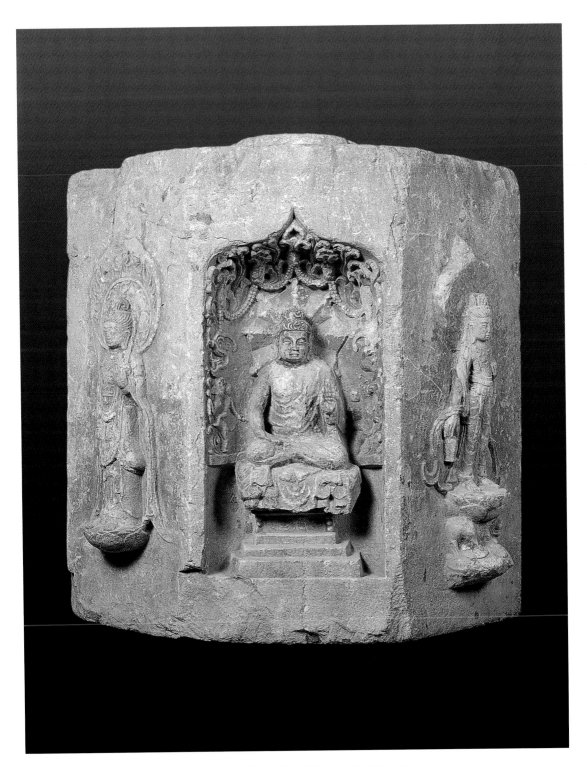

八面經幢　石灰岩加彩　高 60cm　晚唐　1995 年台北觀想文物佛像精品展

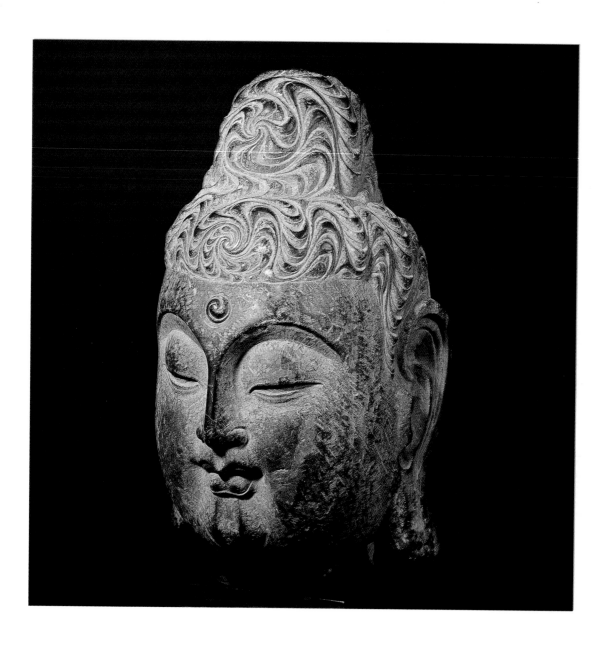

佛頭像　石灰岩　高40.5cm　唐

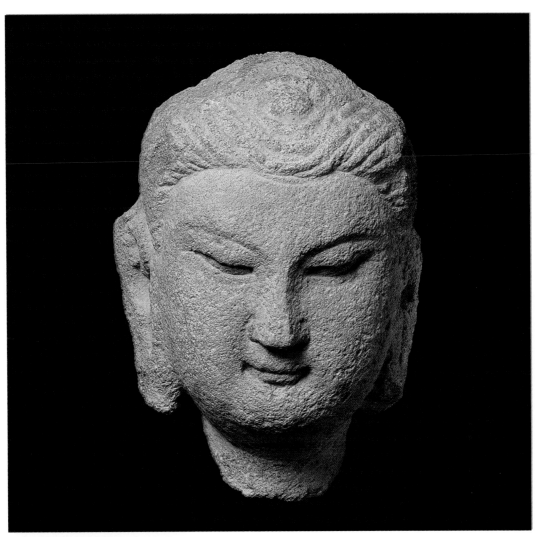

佛頭像（鼻子小修）　雲岡　砂岩　高24cm　唐（上圖）
佛頭像（鼻子小修）（側面）　雲岡　砂岩　高24cm　唐（下圖）

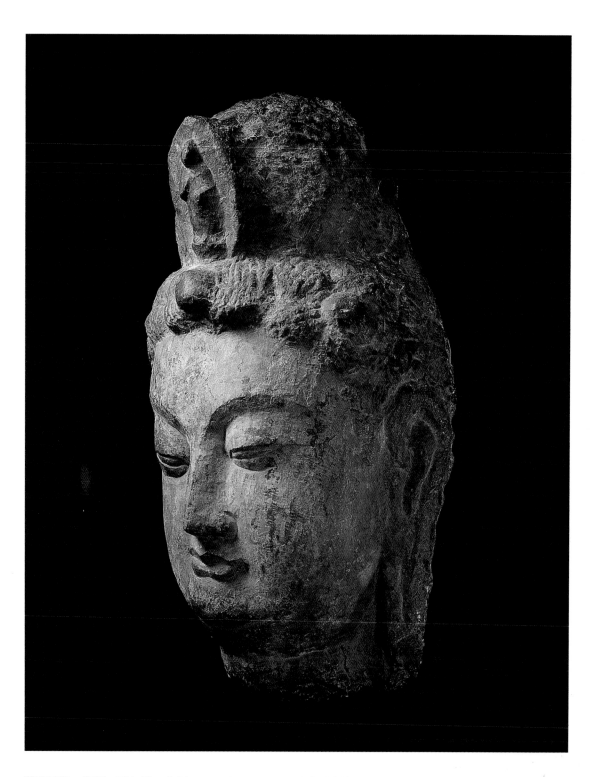

菩薩頭像　龍門　石灰岩　高 58.5cm　唐　1997 年台北故宮博物院展出　1998 年台北鴻禧美術館展出

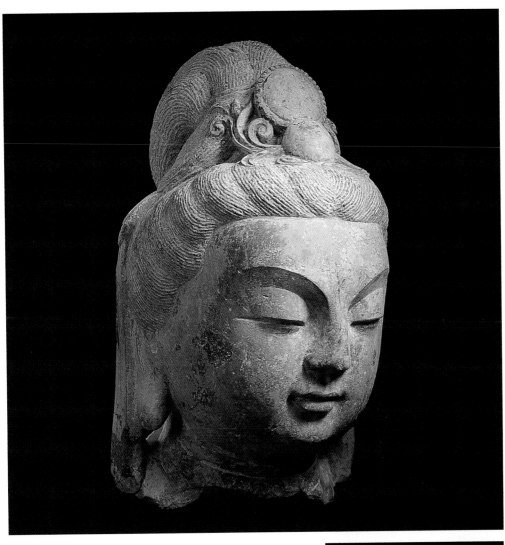

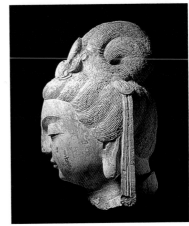

菩薩頭像（正面）　石灰岩加彩　高 49cm　唐（上圖）
菩薩頭像（側面）　石灰岩加彩　高 49cm　唐（下圖）

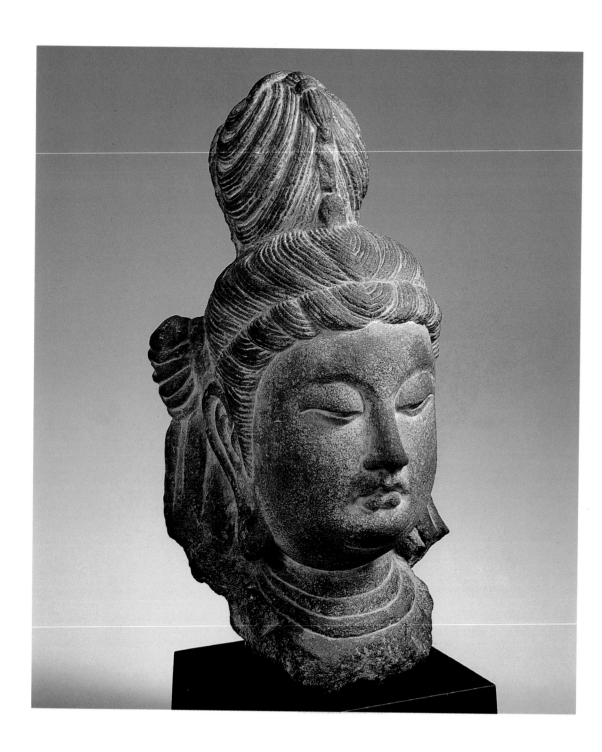

菩薩頭像　天龍山地區　砂岩　高 38cm　唐

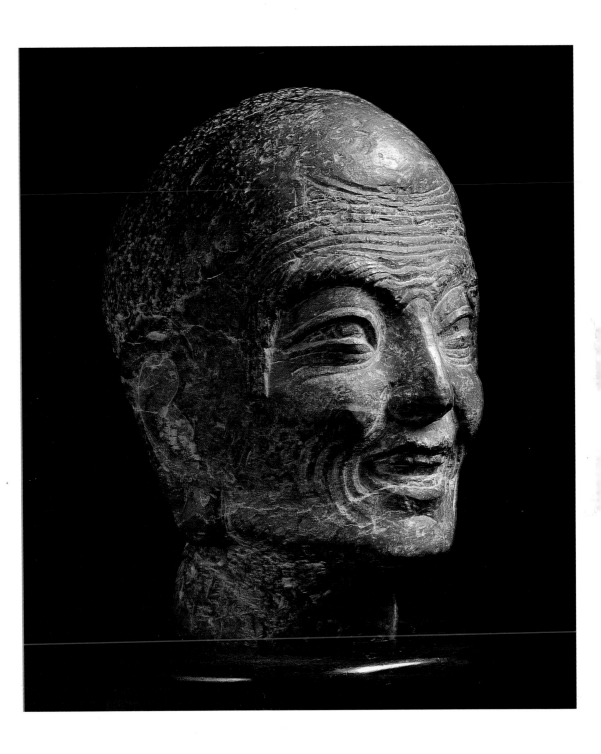

迦葉頭像　石灰岩　高 24cm　唐

157

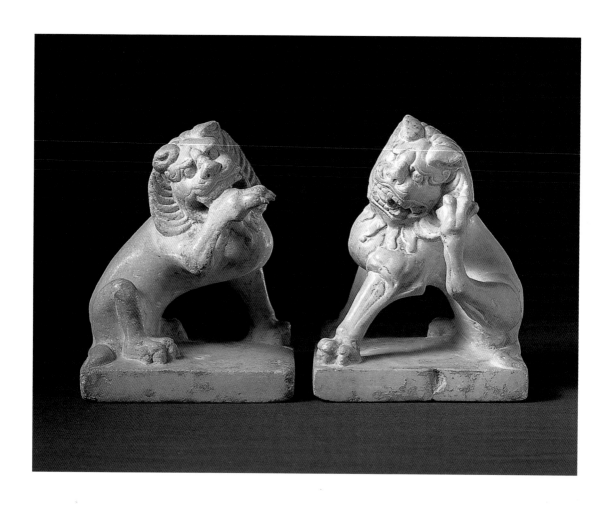

獅子一對　漢白玉　高 28cm　唐

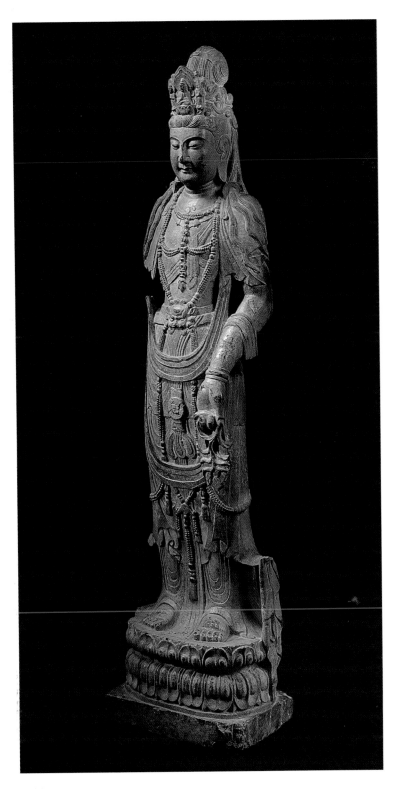

觀音立像　石灰岩　高 126cm

五代—宋

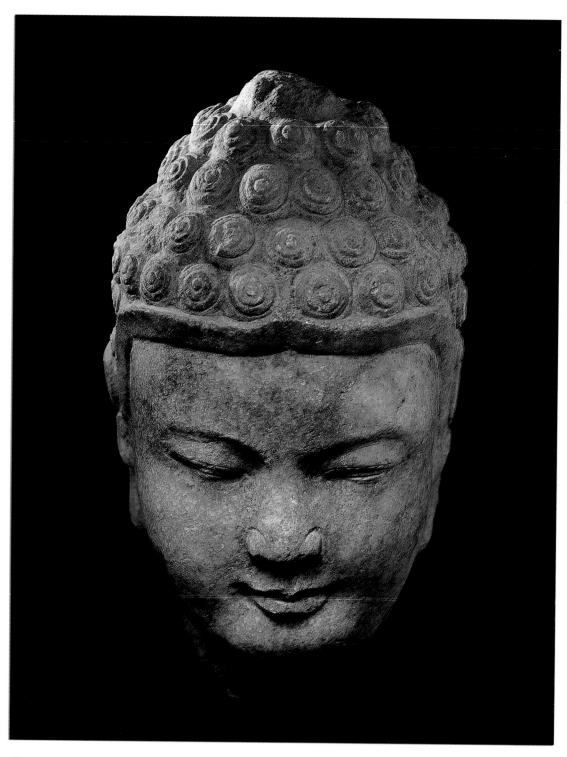

佛頭像　大理石　高 32cm　五代

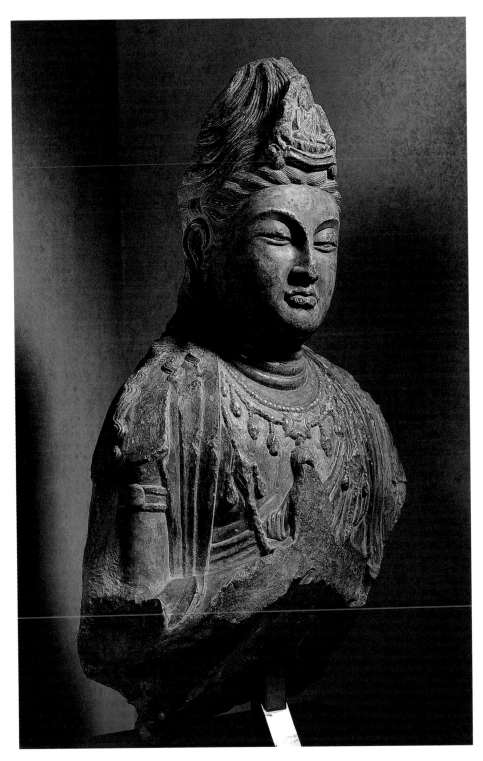

觀音胸像　大理石加彩　高90cm　五代

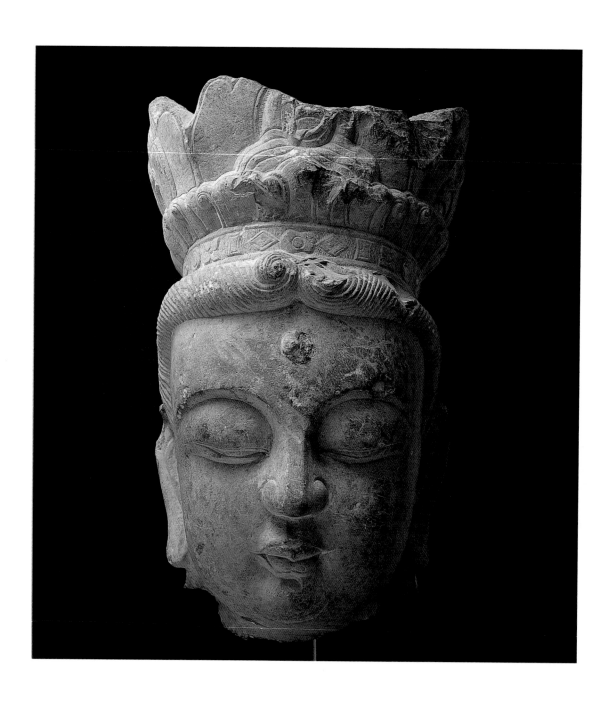

觀音頭像　石灰岩　高 44cm　宋

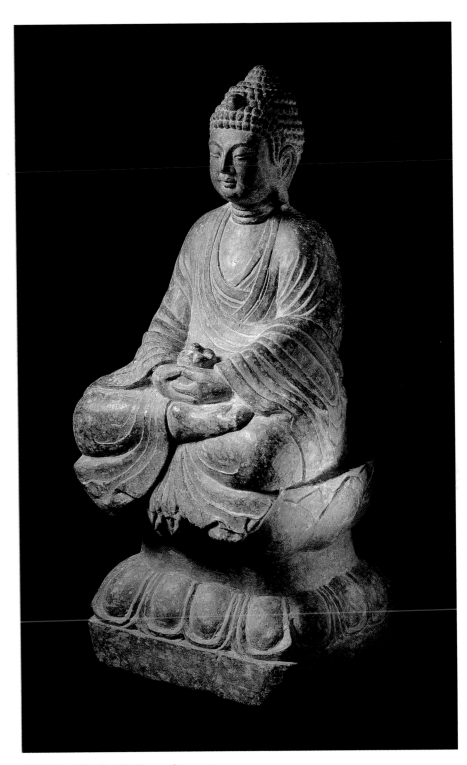

佛坐像　石灰岩　高60cm　宋

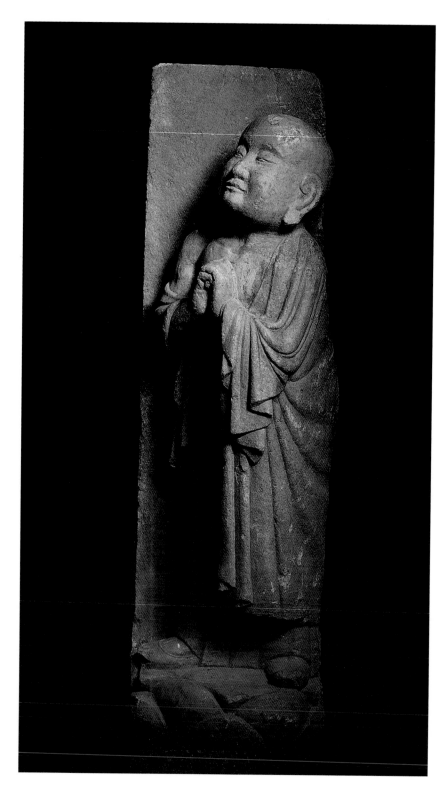

羅漢立像　漢白玉
高 65cm　宋

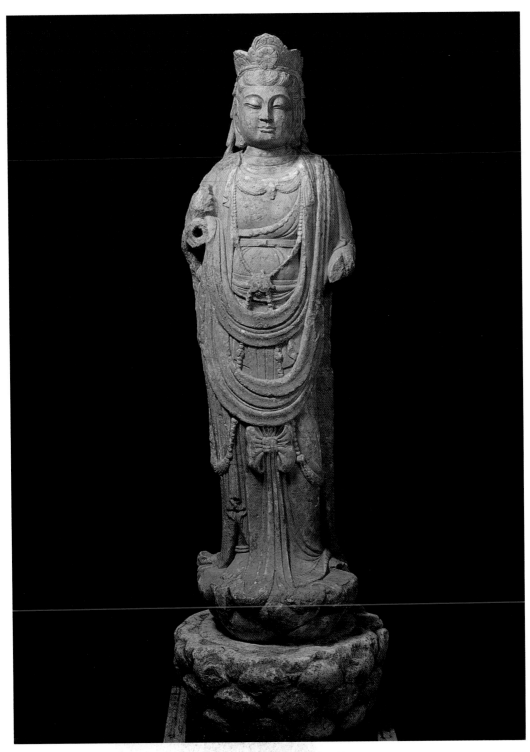

菩薩立像　漢白玉　高 133cm　遼　1996 年台北觀想文物佛像精品展

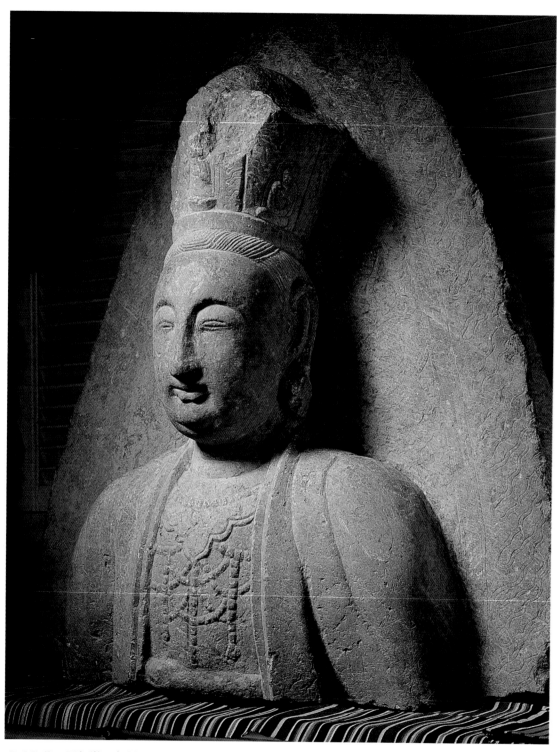

觀音胸像　石灰岩　高86cm　宋—明

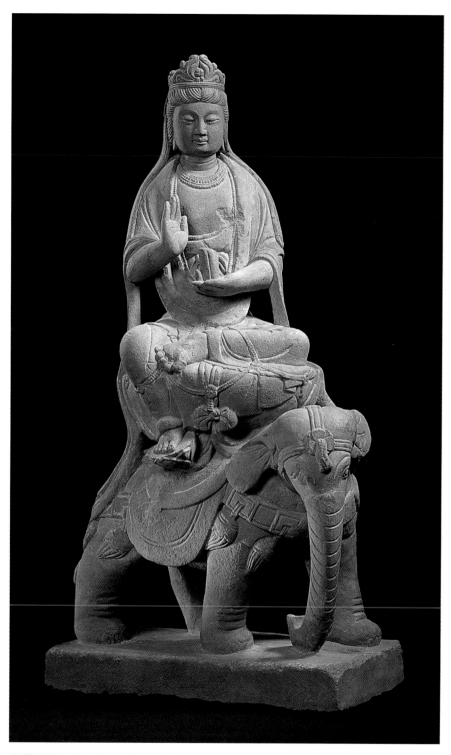

普賢菩薩坐像（手、象鼻子修理）　砂岩　高 62cm　宋

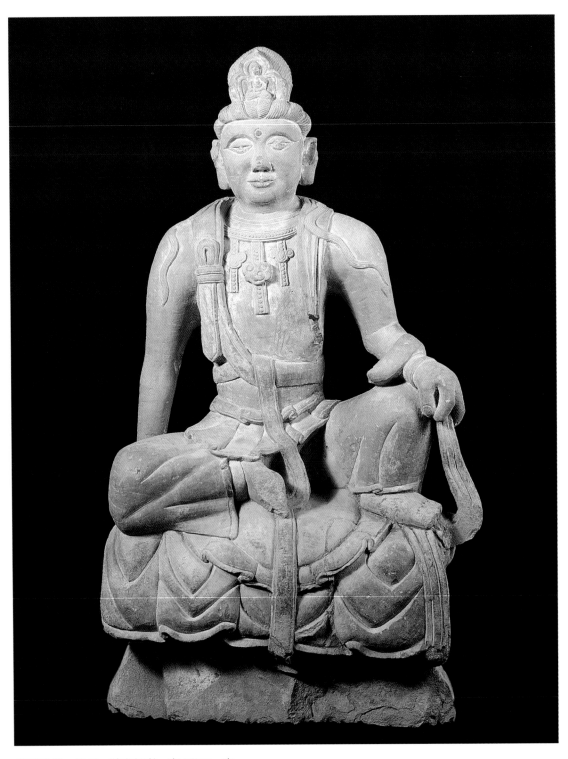

觀音坐像　四川　砂岩加彩　高 100cm　宋

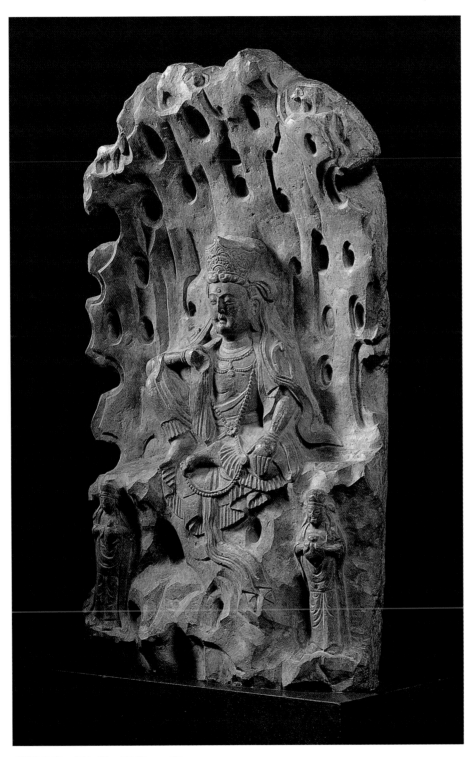

菩薩坐像　石灰岩　高82cm　宋

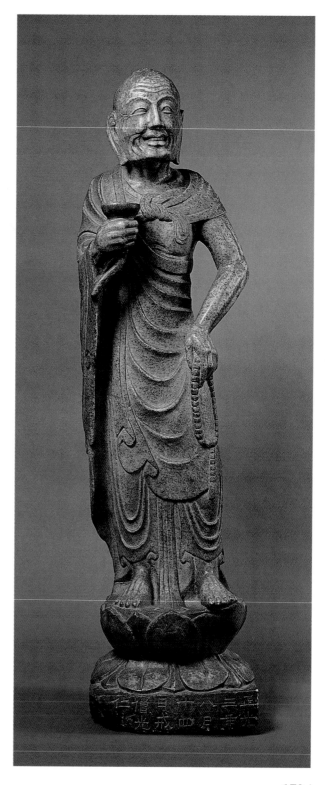

迦葉立像　漢白玉　高125cm　宋

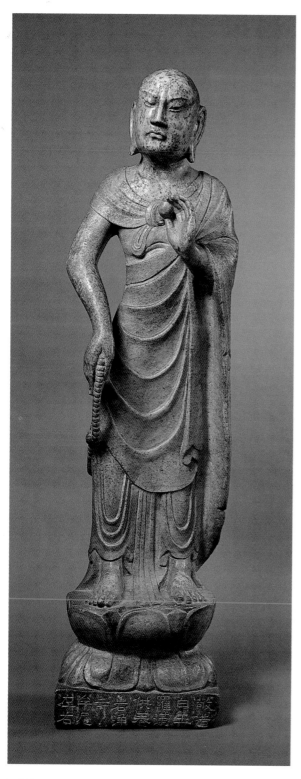

阿難立像　漢白玉　高 125cm　宋

六面經幢（局部）　大理石　高 48cm　宋一元

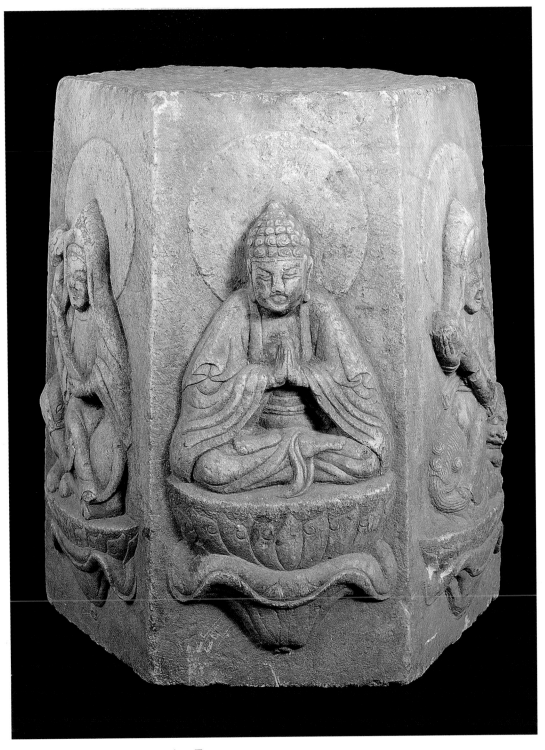

六面經幢　大理石　高 48cm　宋一元

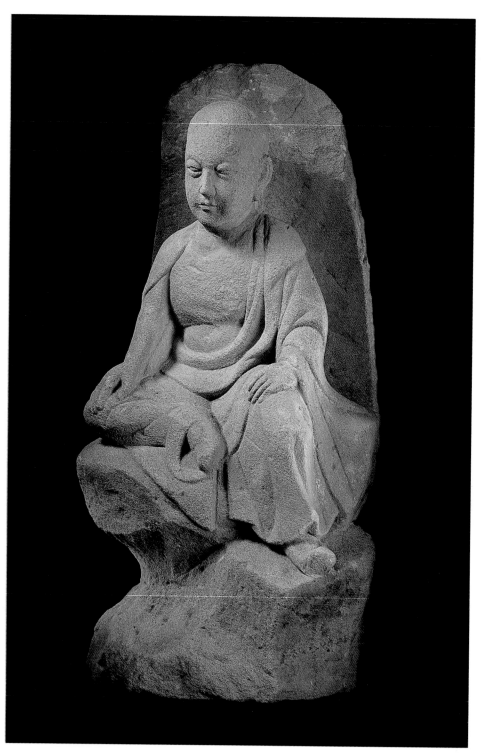

羅漢坐像（頭部與身體修理重接）　砂岩　高 45cm　宋

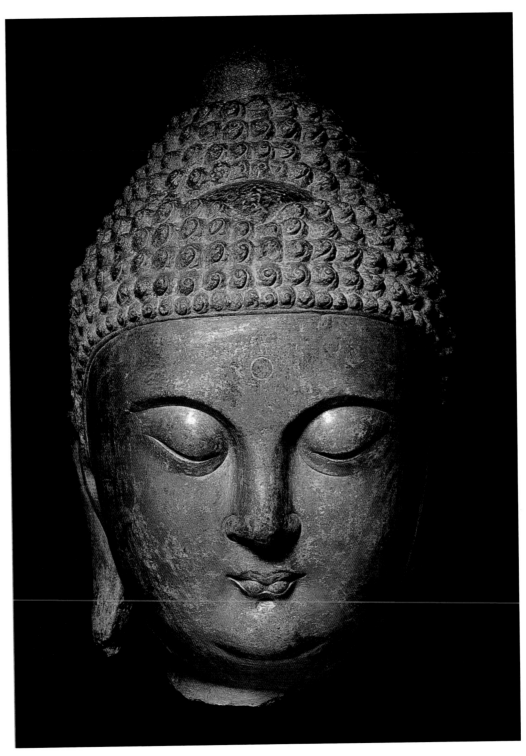

佛頭像　石灰岩貼金　高 62cm　宋

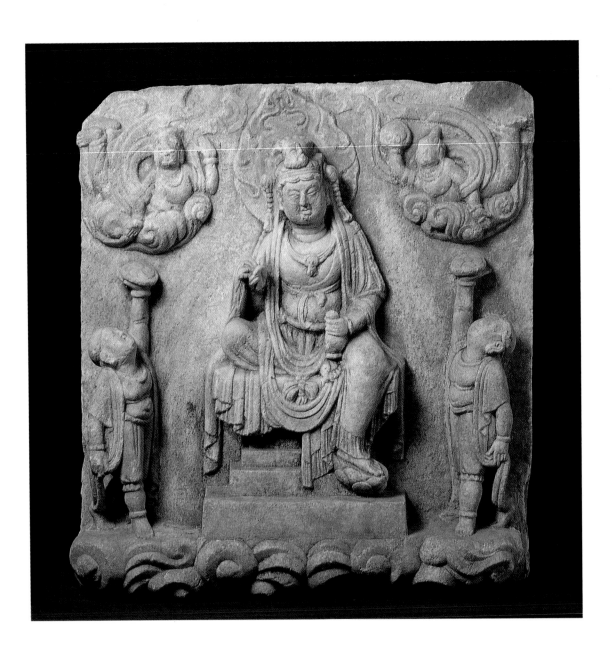

一菩薩二弟子像　漢白玉　高61cm　遼

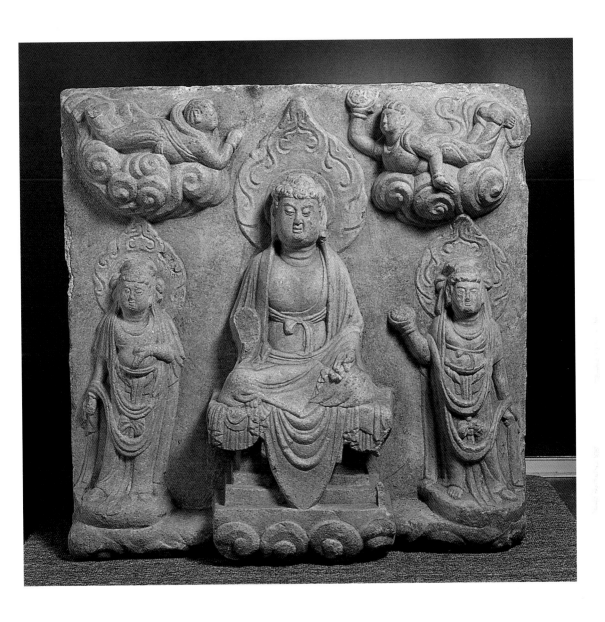

一佛二菩薩像　漢白玉　高64cm　遼

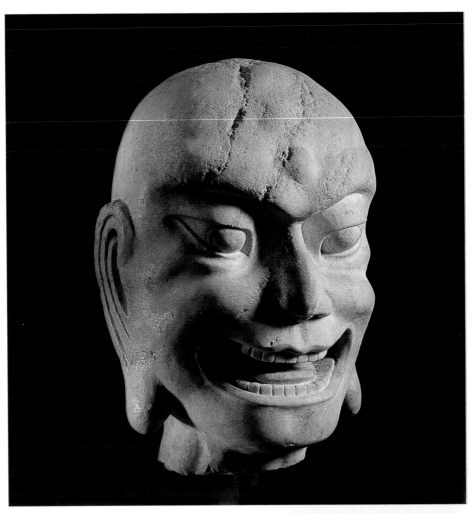

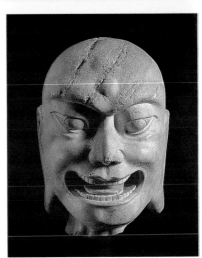

羅漢頭像（側面）　大理石　高30cm　宋（上圖）
羅漢頭像（正面）　大理石　高30cm　宋（下圖）

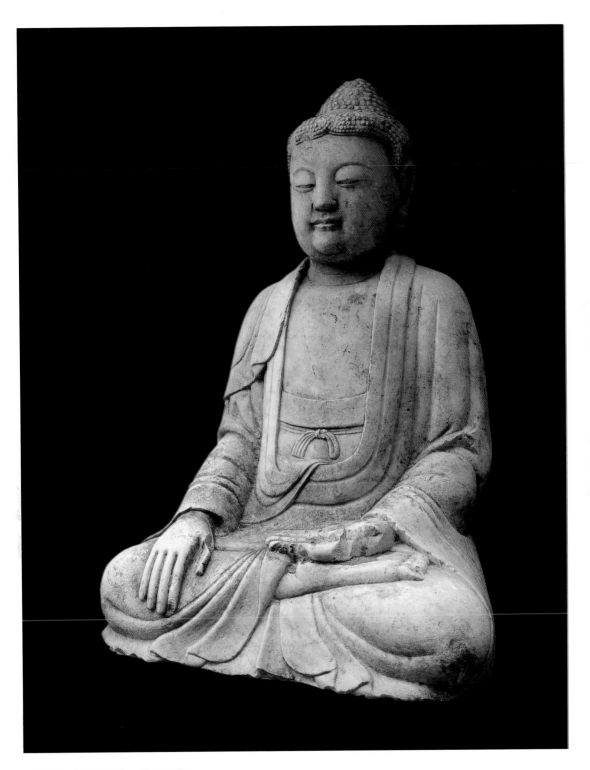

佛坐像　大理石　高 144cm　明

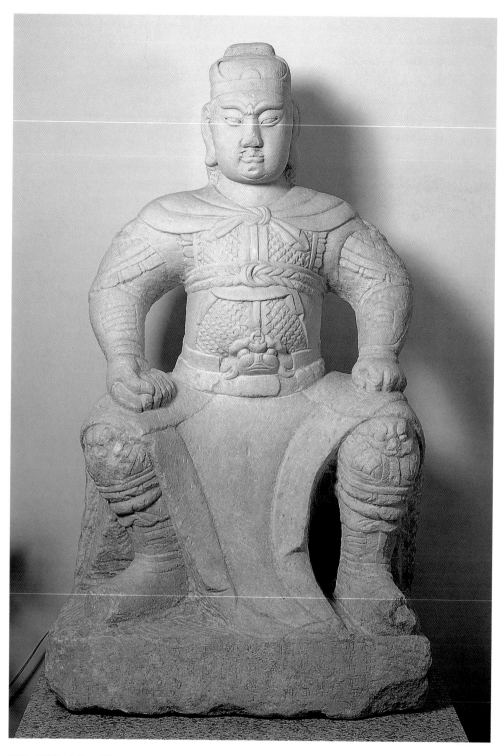

關公（羽）坐像　漢白玉　高95cm　明

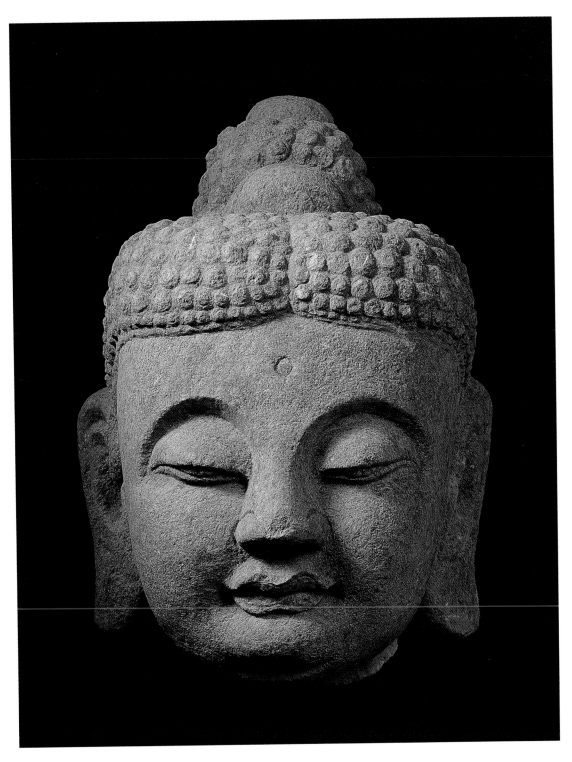

佛頭像　青石　高54cm　明

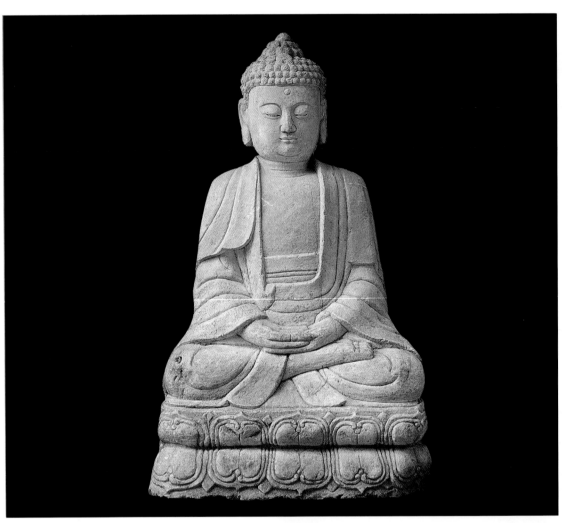

佛陀坐像　漢白玉　高 168cm　明（上圖）
佛陀坐像（局部）　漢白玉　高 168cm　明（下圖）

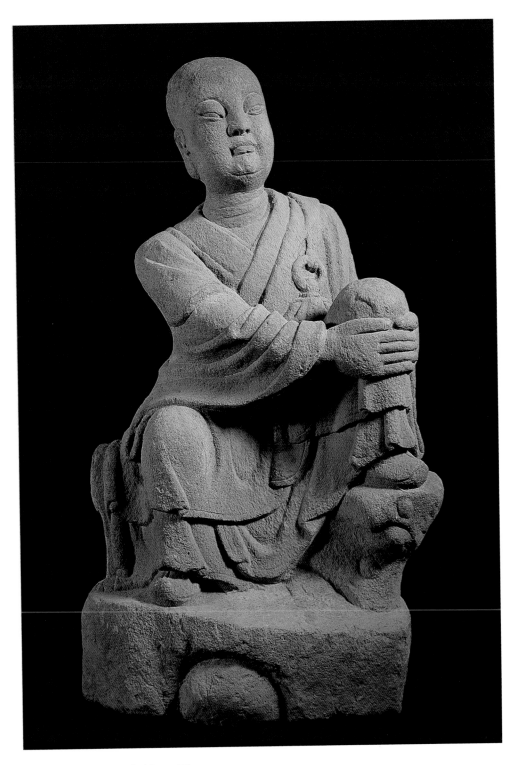

羅漢坐像　石灰岩　高87cm　明

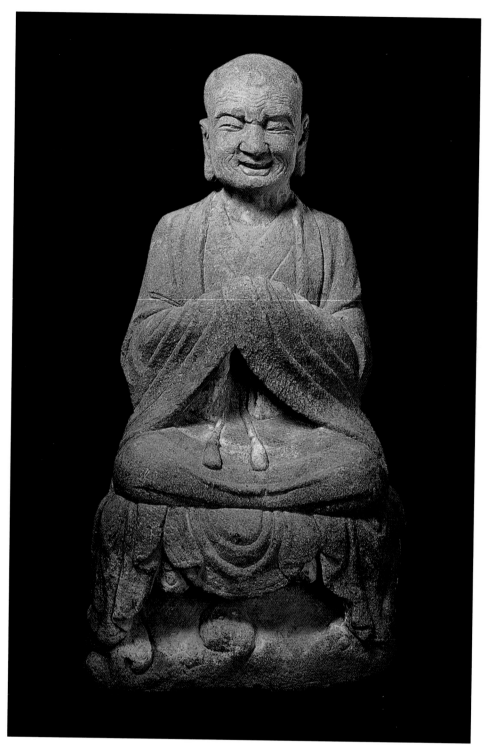

羅漢坐像　石灰岩　高 87cm　明

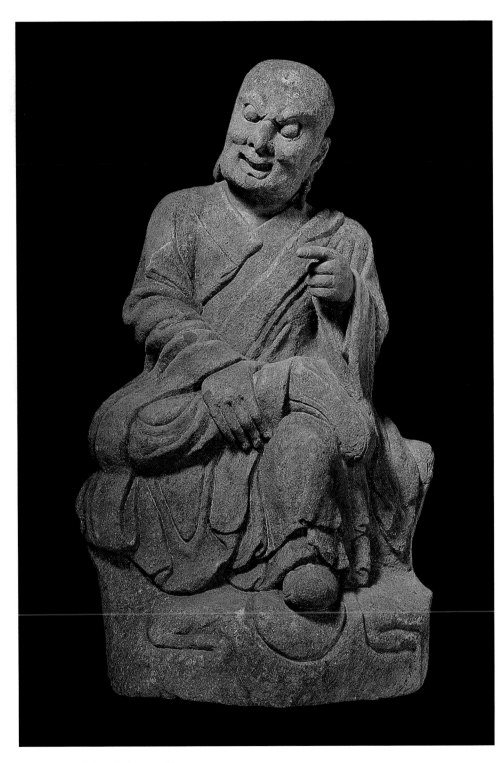

羅漢坐像　砂岩　高 87cm　明

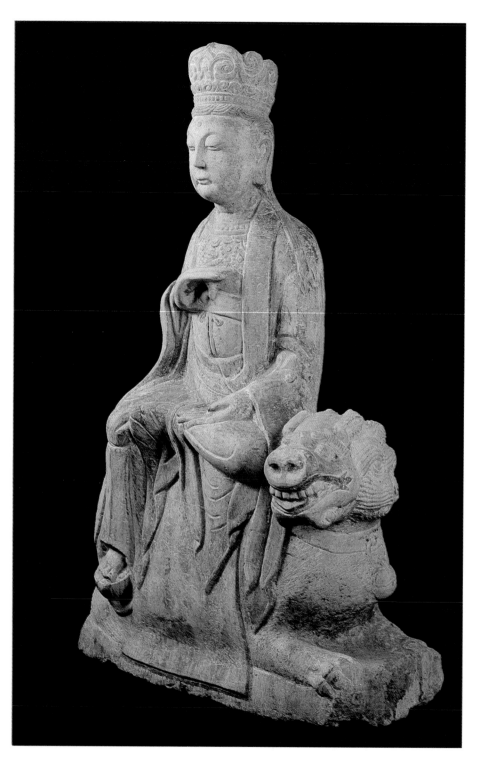

三大士（觀音、文殊、菩賢菩薩）之騎犼觀音像　石灰岩　高79cm　明

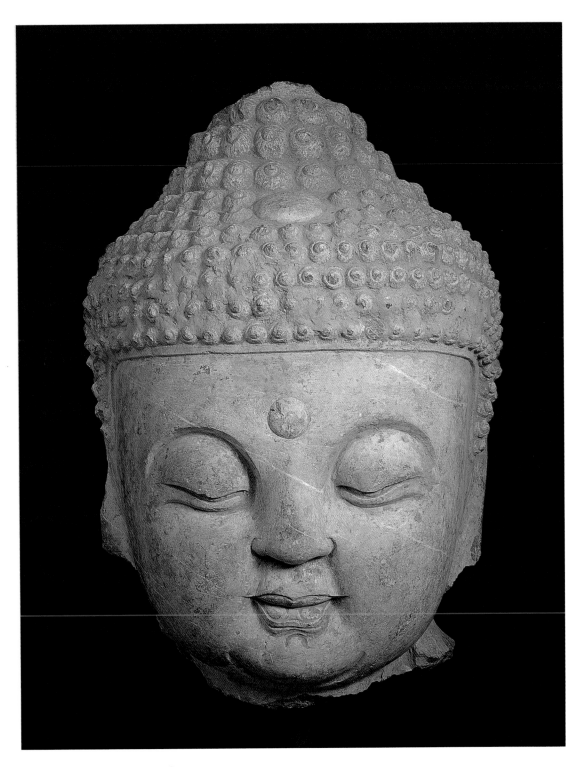

佛頭像　石灰岩　高73cm　明

187

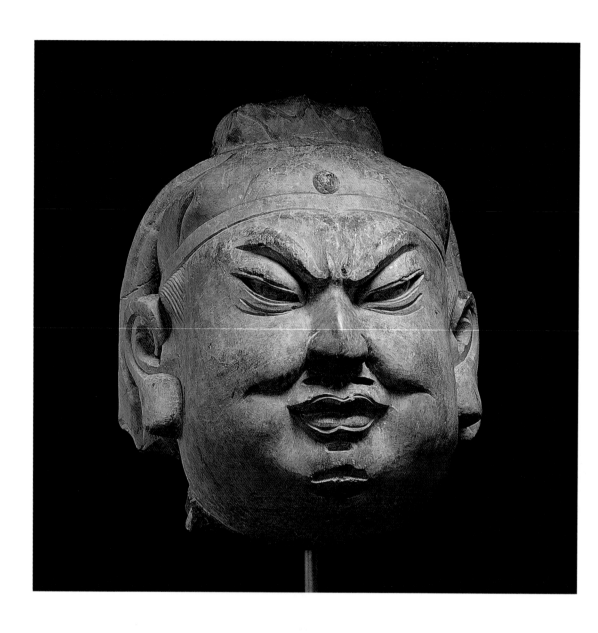

關公（羽）頭像　石灰岩加彩　高 65cm　明

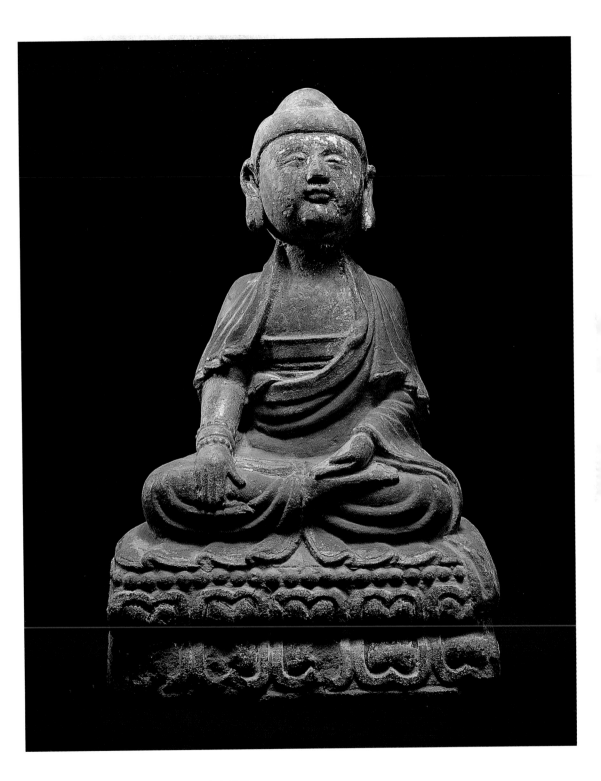

佛坐像　砂岩貼金加彩　高 30cm　十九世紀

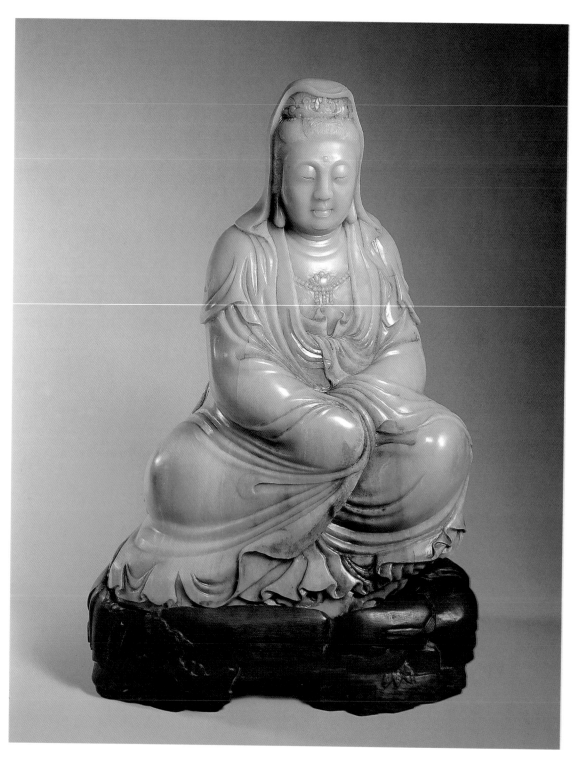

觀音坐像（正面）　和闐玉　高 55cm　十九世紀

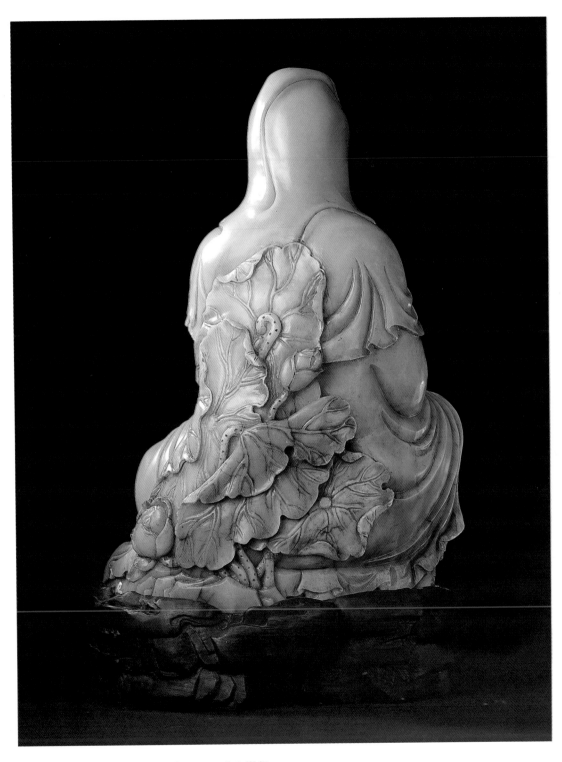

觀音坐像（背面）　和闐玉　高 55cm　十九世紀

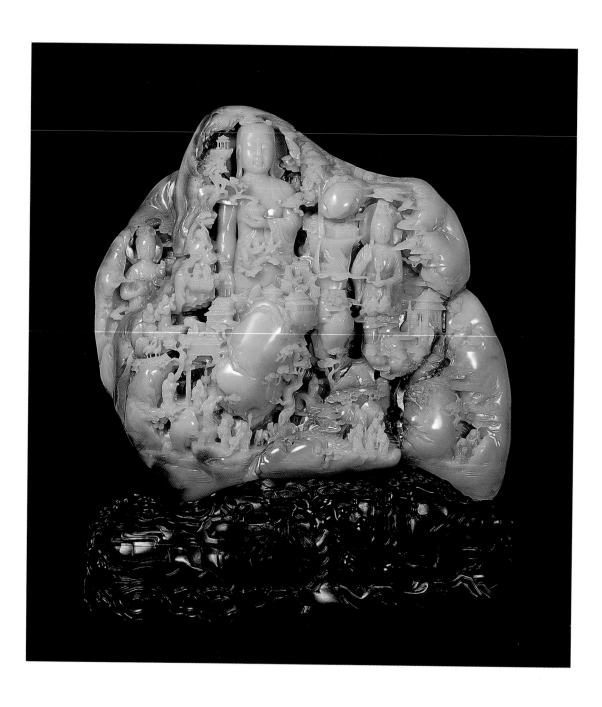

一佛二菩薩佛山（正面）　和闐玉　高 60cm　十九世紀

一佛二菩薩佛山（背面）　和闐玉　高 60cm　十九世紀

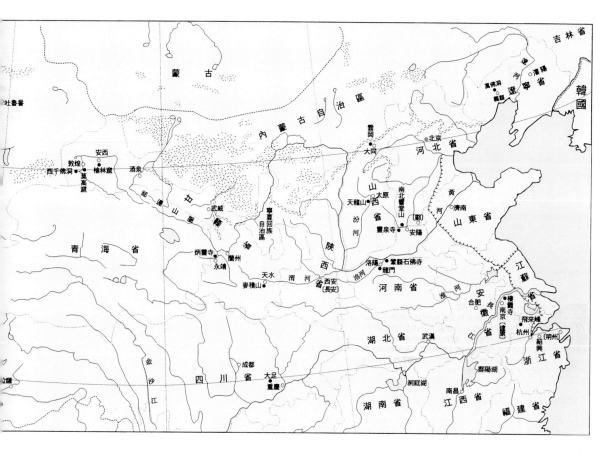

● 麥積山石窟
位於甘肅天水縣，是座如麥堆積的孤山，石窟開鑿於山之西南、南及東南三側之垂直峭壁上，分東、西兩崖，現存窟龕194個，造像以泥塑為主，少量砂岩，共有約7千餘軀，壁畫則約1千多平方米。由《高僧傳·玄高傳》推測，早在西元420年麥積山已有禪窟存在。最早的紀年造像是「大代景明三年」（502年）於115號窟中的張元伯造像紀，763-849年間吐蕃入侵統治，直至明代仍有開鑿。

● 響堂山石窟
古稱鼓山，為河北省漢城西北30公里的邯鄲市西側峰峰礦區，分南、北響堂寺，東魏、北齊建上都於漢城，篤信佛教，開鑿始於北齊文宣帝（550-559年），計有石窟18座，造像4千3百餘軀，是現存東魏、北齊最大的石窟群。直至元明仍有開鑿。

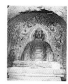

● 義縣萬佛堂石窟
現遼寧省義縣北7.5公里大凌河北岸山坡，分東、西二區，計17窟。開鑿時間約北魏孝文帝末。
● 靈泉寺石窟
現河南省安陽寶山，靈泉寺原名寶山寺，由高僧靈裕（518-605年）創建，隋文帝開皇11年改名為靈泉寺，石窟開鑿於靈泉寺東西兩側寶山與嵐峰山，共有石窟276個，開鑿時間歷東魏、北齊、隋、唐、五代至宋末。

● 飛來峰石窟
位於浙江杭州西湖西北側，比鄰靈隱寺，共有造像380餘龕。造像分為五代與宋的禪宗造像，金光洞與玉乳洞，現存最早的造像是五代後周廣順元年（951年）的造像，及元代刻於山壁上之藏傳佛教薩迦教派，在元代藏傳佛教的推行下禪宗與此多有衝突，然藏佛教興盛了幾十年便停止了。
● 鞏縣石佛寺石窟
位於現河南省鞏市東北40公里的鞏縣，現存5個石窟、1個唐代千佛壁，328個北魏至唐代的小龕，造像7743軀；北魏孝文帝遷都洛陽（494年）後，於此地建立「希玄寺」，北魏宣帝於景明年間（500-503年）開鑿鞏縣石窟寺，從窟內帝后禮佛圖浮雕，可知為供帝室禮佛之用，開鑿工程直至明清。

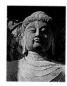

● 龍門石窟
位於現河南省洛陽市南12.5公里伊河兩岸的山崖之間，古稱「伊闕」。洛陽是中國最重要的國都之一，東漢明帝遣使者至大月氏取經後，於洛陽立第一座佛教寺院「白馬寺」，此後成為漢帝譯經的中心。西晉初年（261-275年）伊闕即有山寺建造，開窟造像則始於北魏孝文帝太和17年（493年），孝文帝遷都至洛陽之後，佛教有空前繁榮的發展，「金剎與靈台比高，宮殿與阿房等壯。」最重要的是孝文帝所立之「古陽洞」與孝文帝、文昭皇后及宣武帝共立之「賓陽洞」，為皇家立窟的典範，也展現魏40年間佛教的興盛。開鑿石窟經隋代至唐貞觀、天寶年間（630-755年）又再興盛，北宋之後很則欲振乏力，現存百分之30為北魏造像，百分之60為唐代遺跡，尤以唐代的龍門十寺，是佛教史及龍門研究的重要議題。

194

【附錄】

中國主要石窟分佈圖

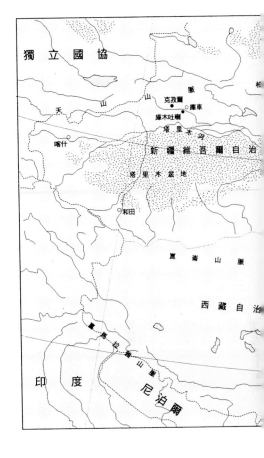

● 柏孜克里克石窟

現新疆吐魯番市東 40 公里,火焰山木頭溝, 古高昌城內,共編 57 窟,開鑿時間 6-14 世紀。高昌地區因政治因素多變,融合各個宗教藝術,西元前 1 世紀受西漢屯田部所管,之後信奉佛教,西元 840 年北方回鶻西遷建立回鶻高昌,帶入摩尼教藝術,12 世紀高昌國淪為西遼附庸,13 世紀受蒙古帝國管轄, 14 世紀末伊斯蘭教傳入又再豐富了藝術內容。

● 克孜爾石窟

現新疆拜城縣境,天山南麓塔里木盆地北沿,古龜茲境內,是龜茲第一大石窟,東西長達 2 公里,共 236 窟,開鑿時間 4-9 世紀。龜茲於西元前 2 世紀已是西域的大國,扼中亞至中國文化交流的要衝,受中亞犍陀羅藝術及印度佛教美術影響極深。

● 庫木吐喇石窟

現新疆庫車縣西南 30 公里處,渭干河出山口東岸,古龜茲首府所在;開鑿時間 5-9 世紀,受龜茲、漢及回鶻三民族的影響,7 世紀前繪畫風格受龜茲影響,7 世紀中至 8 世紀受唐朝政府控制,藝術風格受唐壁畫影響;西元 8 世紀末龜茲受回鶻統治,藝術的熔爐中再添新血;庫木吐喇石窟正是龜茲地區歷史的縮影。

● 敦煌莫高窟

又稱千佛洞,位甘肅省敦煌縣東南 25 公里大泉西側鳴沙山崖壁上,古代西域「河西走廊」的西端,開鑿於 4 世紀中葉十六國時期,詳細時間有二說,一是前秦建元 2 年 (366 年),二是東晉永和 9 年 (353 年),歷十六國、北魏、西魏、北周、隋、唐、五代、宋、西夏、元、清,共 492 個洞窟,2 千 4 百餘驅彩塑,壁畫 4 萬 5 千平方米。敦煌於西元 1900 年由道士王圓籙發現第 17 窟「藏經洞」,是本世紀初的重要發現,內藏 11 世紀之前的文物萬餘件,現多流散於英、法、日、俄、美各大博物館,受世界注目。

● 雲岡石窟

位山西省大同市 16 公里之武州山,東西綿延 1 公里,大同舊稱「平城」,是北魏前期國都 (398-493 年)。東晉、五胡十六國時期,佛教於中國開始受到帝王的重視,蓬勃的發展。北魏最早開鑿的石窟,據記載推測,是曇曜於和平初年 (420 年) 鑿的武州塞石窟五所,即雲崗 16-20 窟,而開鑿工作以拓拔濬「護法」到孝文帝遷都 (452-493 年) 尤盛。雲岡石窟造像除佛國世界外,另以飛天、伎樂天、金剛力士與供養人為人物題材,雕刻生動多變化,供養人不乏帝王后妃禮佛圖。雕刻風格受中亞犍陀羅及甘肅涼州模式影響。

● 炳靈寺石窟

現甘肅永靖縣黃河之濱,是「絲綢之路」故道,受中亞犍陀羅風格影響。現存窟龕 184 個、泥塑 82 驅、石雕 694 驅、壁畫則約 9 百平方米。最早的紀年造像是五胡十六國「西秦建弘元年」(420 年) 於 169 號窟;直至明代仍有開鑿。

● 大足石窟

現四川省大足縣境,現存最早的造像是唐高宗永徽和乾封年間 (650-655 年) 的尖山子摩崖造像,現存百分之 80 為宋代造像,共有造像約 6 萬多驅,是中國晚期石窟的代表,內容上是難得的集「儒釋道」三教造像之大成,雕刻題材充滿人間生活的寫照。

● 天龍山石窟

位於山西省太原西南 40 公里,東魏、北齊建下都晉陽 (今山西太原),帝王將相往來,東魏丞相高歡開鑿天龍山聖壽寺於東魏末,至唐代為最盛,共 25 窟,窟內大小佛像 1090 驅。天龍山石窟以唐代雕刻最受重視,創造人體美的典型,可惜現存多為殘件。

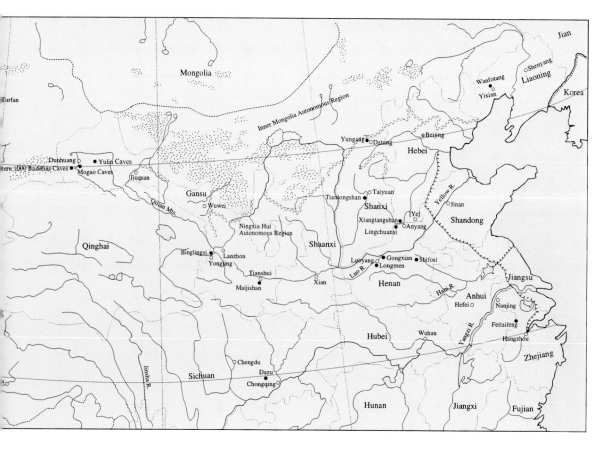

● **Maijishan Cave Temples**

The Maijishan Cave Temples are located in Gansu province, Tianshui county. The Maijishan complex was formed on the southeastern, southwestern and southern slopes of the mountain. There are 194 caves in the complex. The bulk of the images are made of stucco. They total over 7,000 images. In addition, there are over 1,000 square meters of wall paintings. In the 420s there already existed a complex at Maijishan. In 502 in the 115 Zhang Yuanbo dedicated an image of the Buddha. From 763 to 849 the area was occupied by Tibet. Regardless of the political situation in the area, however, construction of the temples persisted to the Ming dynasty.

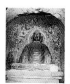

● **Shantan Cave Temples**

These caves are located in Hebei province, Yehchen county. This was also the location of the Eastern Wei and Northern Qi capitals. Both these states were Buddhist. Northern Qi Emperor Wenxuan inaugurated work on the complex in July, 550. Work lasted until 559. The caves number 18. There are over 4300 images housed in this complex. This is the largest cave temple complex dating from the Eastern Wei to Northern Qi dynasties. The work on these caves continued into the Yuan and Ming dynasties.

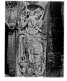

● **Wanfotang Cave Temples**

Theses temples are located in Liaoning province, Yi county. There are 17 caves which were inaugurated in the final years of the reign of Northern Wei Emperor Xiaowen.

● **Linchuansi Cave Temples**

These caves are located at Baoshan in the city of Anyang, Henan province. The original temple at this site was inaugurated by a Ling Yu. Work on the temple continued from 518 to 605AD. In addition to this temple, there were cave temples built at the site. These temples were constructed in the Eastern Wei, Northern Qi, Sui, Tang, Five Dynasties and Song dynasty. There are 276 caves in this complex.

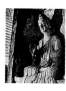

● **Feilaifeng Cave Temples**

These caves are located in Hangzhou on the northwestern bank of West Lake. There are over 380 images in these caves. The construction of its complex took place between the Five Dynasties and Song dynasty. The first image was constructed at the end of the Five Dynasties in 951AD. In the Yuan dynasty wall paintings were added to the cave temples. These wall paintings, however, were not of Mahayana Buddhist subject matter, but, rather, of Vajrayana Buddhist subjects. The particular sect which commissioned the paintings was the Sakyapa sect of Tibetan Buddhism which gained Imperial patronage under the Yuan.

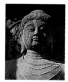

● **Longmen Cave Temples**

This complex is located 12.5 miles south of Loyang, Henan province. Loyang is one of China's most important cities. In the Eastern Han, Emperor Mingdi sent an envoy to the West. This envoy received many Buddhist scriptures which were brought back to Loyang for the purpose of translating them into Chinese. Upon their return, the first Buddhist temple was inaugurated in Loyang. From 261 to 275 there were several temples constructed in the areas. From the reign of Northern Wei Emperor Xiaowen, the first construction of cave temples began (493AD). After Xiaowen established his capital at Loyang, Buddhism became a major force, attracting many pilgrims to the capital. The most important caves are Xiaowen's Guyang cave and the cave inaugurated by Emperor Xiaowen, Queen Wenzhao and Emperor Xuanwu-- the Bingyang cave. These two caves were the worship sites of the Imperial family. While approximately 30 percent of the caves date fro the Northern Wei, the bulk of the caves date from the Tang dynasty. By the Northern Song there was virtually no work on the caves being done.

Major Chinese Cave Temples

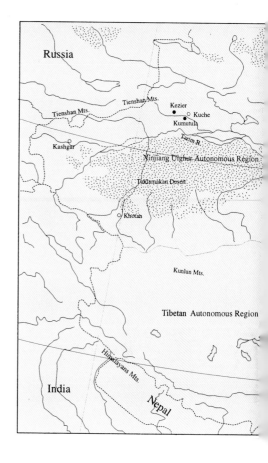

● Bozı Kelike Cave Temples

These cave temples are located 40 miles outside of Turfan, Xinjiang province near Huyanshan. There are 57 caves which were carved between the 6th and 14th centuries. The site was originally a Western Han complex, but later was converted to Buddhist uses. In 840, the influences of non-Buddhist religious art were introduced to the complex. In the 12th century the site was occupied by the Western Liao, and in the 13th century there was a Mongol occupation.

● Kezıer Cave Temples

The Kezıer Cave temple was China's first such temple. It is located in Xinjiang province on the southern slope of Tianshan in the northern sector of a valley. The lengths of the temple is 2 miles, and there are 239 caves. The temples were carve between the 4th and 9th centuries. Because of its location near the Central Asian basin, the cave temples show influences of Gandharan and Indian Buddhist styles.

● Kumutula Cave Temples

This temple complex is located in Kuju county, Xinjiang. This complex was carved between the 5th and 10th centuries. Before the 7th century the style of the wall paintings of this complex demonstrates non-Chinese influences. After the 7th century, however, the wall paintings show affinities with metropolitan Tang wall painting styles. At the end of the 8th century new stylistic impulses can be seen in the art of the Kumala caves.

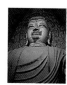

● Dunhuang Mogao Cave Temples

The Mogao caves are also know as the Caves of the Thousand Buddhas. They are located in Gansu province, Dunhuang county. Work on them was commenced in the 4th century. There are two possible dates for the first work on the caves: 399AD and 353AD. There were over 16 dynasties which oversaw work on the caves: Northern Wei, Western Wei, Northern Zhou, Sui, Tang, Five Dynasties, Song, Xi Xia (Tangut empire), Yuan, and Qing. There are 492 caves in this complex. The are over 2400 painted sculptures in the complex as well as 45,000 square meters of wall paintings. In 1900 Wang Yuanli discovered the cave 17. Inside this cave were substantial quantities of pre-11th century artifacts. In the early part of this century, much of the contents of this cave were dispersed by western explorers and archaeologists. These materials are currently in the collections of museums in England, France, Japan, Russia and the United States

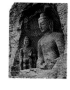

● Yungang Cave Temples

The Yungang cave temples are located in Pingcheng (modern day Datong), Shanxi province. The Yungang caves are the earliest Northern Wei cave temples. Work on the caves commenced in 420. The first caves worked were caves number 16-20. The most active years of construction were from 452 to 493. The images in the Yungang caves are varied, and, in addition to images of the Buddha contain images of apsaras, guardians et cetera. The style of the caves is heavily indebted to Gandharan sculpture, mediated through the art of the Gansu corridor.

● Binglingsi Cave Temples

The Binglingsi Caves are located in Gansu province, Yongjin county, near the Yellow River. These caves demonstrate clear stylistic influences from Gandharan art. There are 184 caves, 82 stucco images and 694 stone images contained within the complex. There are also 900 square meters of wall paintings. In 420 the building of the cave

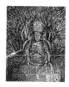

● Dazu Cave Temples

The Dazu caves are located in Sichuan province, Dazu county. The first patron of this temple complex was Tang Gaozong. From 650 to 655 the work on the structure was inaugurated. There are over 60,000 Song dynasty images in this complex. The Dazu caves are China's last major cave temples. There are many religions represented in these cave temples.

● Tianlongshan Cave Temples

The Tianlongshan caves are located in Shanxi province, Taiyuan county. In the Eastern Wei and Northern Qi dynasties this location was know as Jiyang. The Emperors and their retinue often traveled to this location. Consequently the prefectural government of this area, to show their appreciation, began work on a cave temple complex. The bulk of the work on these temples was done between the late Eastern Wei and Tang dynasties. There are 25 caves with 1090 images. The Tianlongshan caves are the most important caves in terms of Tang dynasty Buddhist sculpture. However, there are now few extant images because of theft.

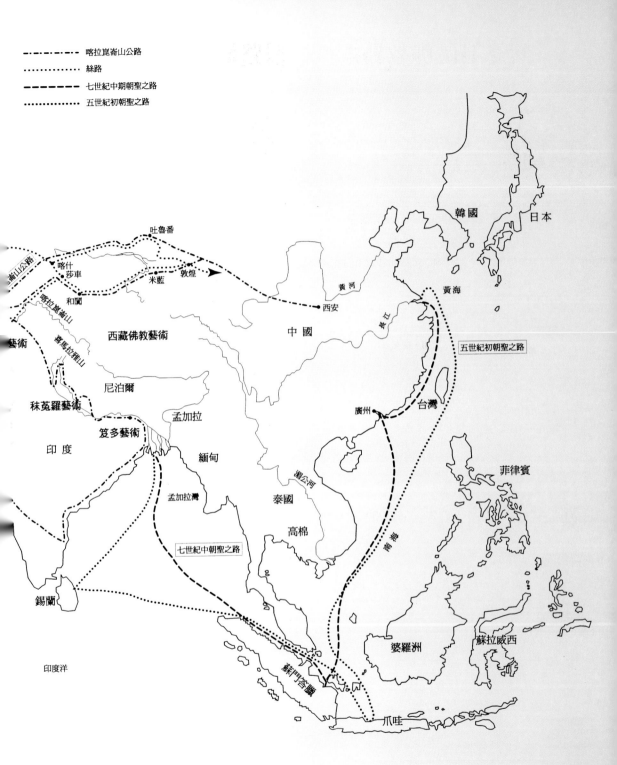

崑山公路

吐魯番

喀什
莎車

米藍　敦煌

和闐

藝術

喀拉崑崙山

喜馬拉雅山

秣莵羅藝術

笈多藝術

印度

錫蘭

印度洋

西藏佛教藝術

尼泊爾

孟加拉

緬甸

孟加拉灣

七世紀中朝聖之路

黃河

西安

中國

長江

黃海

五世紀初朝聖之路

廣州　台灣

泰國

高棉

湄公河

南海

婆羅洲

蘇拉威西

韓國

日本

菲律賓

蘇門答臘

爪哇

其他地區佛教藝術與傳播路線

● 犍陀羅藝術

　　犍陀羅地區位於中亞喀布爾河流域，現今阿富汗東部與巴基斯坦白沙瓦一帶；該地區曾被許多大帝國畫為版圖，西元前六世紀時，屬古波斯帝國的一部分，西元前四世紀希臘亞歷山大帝國也曾佔領此地，西元前二世紀希臘人於此建立大夏國，西元一世紀大月氏人建立貴霜王朝將之畫入版圖，也於此時開始了犍陀羅的佛像雕刻。犍陀羅藝術無疑是結合古波斯、古希臘、古印度與中亞草原文化的精華之作。印度早期佛教雕刻中無佛的形像，以法輪、菩提樹、佛足跡、蓮花代表佛，直至貴霜王朝後，受希臘文化影響的佛教徒開始雕刻佛像，此地區的雕刻藝術風格以地名「犍陀羅」名之，犍陀羅佛像藝術與希臘阿波羅神像如出一轍，如希臘中亞人的體型，頭部比例略大，胸腔寬廣壯碩，上身較長，下肢略短；西方人的面孔，面部輪廓清楚；身著通肩式袈裟，衣褶密集厚重，衣紋自左肩自然下垂。犍陀羅藝術由西元前後開始一直至西元八世紀初，雖然只有短短的幾百年，但影響無遠弗屆，無論是之後的秣菟羅藝術，或中國佛教雕刻，都受其影響。

● 秣菟羅藝術

　　秣菟羅藝術的發展集中於秣菟羅地區(Mathura)，於今新德里東南方，二世紀中葉貴霜王朝時期，秣菟羅地區受犍陀羅藝術的影響開始雕鑿佛像，但較之保留更多印度本土的風格，其雕刻特色為輕薄貼體的衣著，使體型健壯的佛像完全表露出來，給人強烈雄壯體態的美感和生命力，與犍陀羅藝術的內斂沉靜成對比。以賈馬爾普爾(Jamalpur)出土的佛立像為例，佛面形方圓、眉隆起、厚唇，著露右肩輕薄袈裟，顯寬肩厚胸，肌肉厚實勻稱。

● 笈多藝術

　　笈多王朝建於西元三二〇年，至六〇〇年時滅亡，多信奉婆羅門教，但對佛教十分包容。笈多王朝佛教藝術是融合犍陀羅藝術與秣菟羅藝術，由將具希臘色彩的佛教藝術回歸印度式佛像本位的雕刻，開創了印度藝術的發展主流。

● 西藏佛教藝術

　　西藏於西元七世紀時由印度傳入佛教經典。西元八世紀時印度佛教學者寂護(Shantarakshita)與蓮花生大士(Padmasambhava)，正式將佛法帶入西藏，在此之前，藏族信仰苯教（主張萬物有靈論的宗教），為宣傳宗教，出現了拙稚單純、風格特殊的宗教繪畫藝術。西藏佛教藝術因工藝特殊，發展出唐卡、鎏金佛像等藝術。而由於傳入經典的不同加上苯教與佛教相互融合，使得西藏神祇豐富的題材成為其藝術的一大特色，至今佛教仍是西藏最重要的信仰，西藏佛教藝術依然活躍於藝術舞台上。

　　公元八世紀到九世紀初，吐蕃王朝大力扶持佛教，禁止原始苯教，派遣大批人員到唐朝和印度、尼泊爾等地學習，延請著名高僧到吐蕃建寺講經，佛教發展迅速，與其緊密相連的藝術品得到更進一步的發展，此時稱為佛教史上的前弘期。吐蕃王朝末期（八三八年）贊普朗達瑪滅佛，禁止人們信仰佛教，焚毀一切佛教經典和寺廟，壁畫、藝術品遭到極大破壞。吐蕃王朝滅亡後，藏區處於分裂割據的局面，社會文化發展十分緩慢。到了元代，佛教薩迦派大學者薩迦・貢噶堅贊受命管理西藏，八思巴被封為國師，西藏和內地的經濟文化交往不斷加深，藏區的社會經濟才開始較快的發展，西藏藝術才隨著佛教的復興而恢復發展起來。

　　到了明、清時期，中國朝廷繼續扶持藏傳佛教，分封了法王達賴、班禪，佛教空前發展，藏傳佛教內部逐步形成。具有不同教派特色的書畫藝術發展到一個新高峰，佛教史上稱之為後弘期。此時的特點是藝術品數量增多，出現不同風格的派別及繪畫組織；不同畫派的出現說明藝術更趨於成熟階段。

絲路

伊朗　　阿富汗

巴基斯坦

阿拉伯海

Non-Chinese Buddhist Art and Transmission Routes

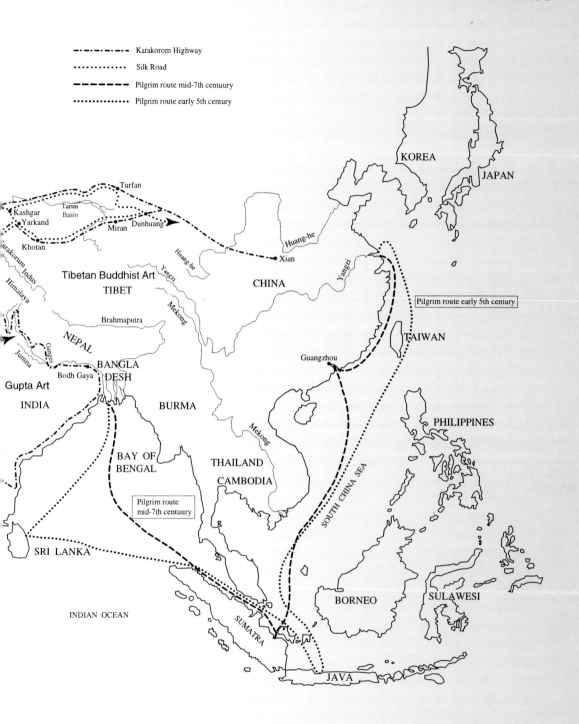

- —·—·—·—·— Karakorom Highway
- ··············· Silk Road
- — — — — — Pilgrim route mid-7th centuury
- ········· Pilgrim route early 5th century

Turfan

Tarim
Basin

Kashgar
Yarkand

Miran Dunhuang

Khotan

Karakorum Indus

Himalaya

Tibetan Buddhist Art
TIBET

Huang-he

Xian

CHINA

Huang-he

Yangzi

Mekong

Yangzi

Pilgrim route early 5th century

Brahmaputra

NEPAL

Jumna

Ganges

BANGLA
DESH

Bodh Gaya

Gupta Art

INDIA

BURMA

TAIWAN

Guangzhou

KOREA

JAPAN

PHILIPPINES

BAY OF
BENGAL

Pilgrim route
mid-7th centuury

THAILAND

CAMBODIA

Mekong

SOUTH CHINA SEA

SRI LANKA

INDIAN OCEAN

SUMATRA

BORNEO

SULAWESI

JAVA

● Gandharan Art

Gandhara is a place name in ancient India which includes the northwestern region of what is now northern and western Pakistan and eastern Afghanistan. Purusapura (modern day Peshwar) was the capital. In 327BC Alexander the Great conquered the region and introduced Hellenistic art to the region. Even through later periods, the influence of late antique western art was profound. Later Gandhara came under the suzerainty of the Bactrian kingdom which was a branch of Hellenistic culture. Thus there was a fusion of indigenous Indian and Western culture. These influences coupled with the fact that the region was astride the major commercial trading routes between east and west (the Silk Road) explain the distinct western styles found in the art of the region.

The representations of Buddhas and bodhisattvas in Gandharan art are quite naturalistic, clearly the legacy of Hellenistic-Roman sculptural antecedents. Their hair is wavy, the eye sockets deeply sunk, and their upper eyelids protrude. Furthermore, noses are set forward, lips are thin and cheeks are not full; these are all characteristics of western facial types. Most telling of western influence, however, is the naturalistically modeled musculature which bulges beneath their robes. Such naturalism is seldom, if ever, seen in indigenous representational traditions.

● Mathuran Art

Mathura is located to the south of New Delhi, on the banks of the Jumna River, and is capital of the river valley region. Mathuran art was a counter-style to Gandharan art (Gandharan and Mathuran art being the two main styles of art current in the Kushan dynasty). Mathuran art does not demonstrate foreign influence, but, rather, is a robust development of Indian culture. Mathuran sculpture manifests an innately Indian flavor. The facial features are distinctly Indian, with round, full cheeks, and the figural form is more static.

● Gupta Art

Beginning in the fourth century, the king of Magdha, Chandragupta I (r. ca. 319-335AD) annexed the small kingdoms around his state and established the Gupta Dynasty. By 600AD, the kingdom was defunct. The three-hundred years of the Gupta dynasty can rightfully be considered the "golden age" of Indian history. In this time period there was a fluorescence of culture both in terms of Buddhist thought and in belles lettres.

In this climate of cultural achievement, Buddhist art rose to its own developmental crest. Gupta art continued to develop from the art of the Kushan dynasty, namely Gandharan and Mathuran art. During this period, however, Gandhara was no longer a center for Buddhist art. Consequently, the major foci for Buddhist art of the period were Mathura and Sarnath.

● Tibetan Art

Until the sixth century the dominant religion in Tibet was an indigenous animistic religion known as the Bon religion. In the sixth century, however, Songsten Gampo, who established the Yarlung dynasty (ca. 581-842AD) married a Nepalese and a Tang Chinese princess. They both were devotees of Buddhism and brought Buddha images with them to Tibet. This was the formal introduction of Buddhism to the region. Historical documents suggest that in the early period of Buddhism in Tibet there were regular contacts with foreign states such as Kashmir, India, Nepal and China as well as Central Asian states such as Kothan and Samarkand. Craftsmen from these regions contributed to the Buddhist art of this early period.

Also in this early period substantial quantities of Buddhist scriptures were brought fro India to Tibet and translated into the Tibetan language. In the eighth century the great Indian scholars Shantarakshita and Padmasambhava came to Tibet teaching Buddhism and initiating the translation of substantial quantities of Buddhist works. However, in the mid-ninth century the King Langdarma (r. ca. 838-842AD) suppressed Buddhism and persecuted Buddhists. With this persecution came the end of the first period of Buddhism in Tibet.

The next major flowering of Buddhism in Tibet came in the late-10th century. In the eighth century Padmasambhava formed the Nyingmapa sect, and in the 11th century this was followed by the founding of the Kadampa, Sakyapa and Kagyupa sects. In the fourteenth century, Tsongkapa (1357-1419AD) reformed the Kadampa sect, creating the Gelugpa sect.

In the art of Tibet one sees both regional and temporal styles. In the western regions, the influence of Kashmir was great, as was the influence from Nepal and Pala dynasty India. In terms of temporal distinctions, we can divide Tibetan art into three periods: Prior to the 14th century, there was a period of dependence upon Indian and Nepalese models which were closely copied. The fifteenth to seventeenth centuries can be categorized as the period of the development of the indigenous Tibetan art style. From the late-seventeenth century onward, there is increasing Chinese influence in the art of Tibet. This is so of both painting and sculpture. Painting in the later periods of Tibetan art draws not only on Chinese landscape elements and figural types, but also on colors which are more Chinese in feel than their Tibetan or Indo-Nepali counterparts.

Silk Road

Karakorom Highway

IRAN

AFGHANISTAN

Kabul

Gandharan Art

PAKISTAN

Mathuran A

ARABIAN SEA

specifically Indian. Then China learned from the example of India's sculpture, and formed her own Chinese style. This demonstrates that cultural exchange is very important to the development of culture. Though China is an ancient country, she is broad-minded and has not rejected outside influence. Of this, her Buddhist sculpture is convincing proof. The cultural heritage, however, is well combined with our own tradition, and a Chinese style was thus created.

In the development of China's Buddhist sculpture, one source came from her artistic tradition, the other from the daily life of her people. The latter it seems was more important than the former. The spiritual world reflected and idealized the real human society. The delicate and beautiful image and the sad and compassionate expression of a Buddha was a reaction to actual social unrest and misery, as well as conforming to the aesthetic ideals of the time. The features of Tang sculpture were dignified, maifesting an imposing manner and a plump, happy face. All of these characteristics demonstrate the prevailing conditions of a comfortable and prosperous society in its prime.

It has been said that in ancient India, Buddhist sculptures stressed full breasts, slender waists and fuller hips, thus setting the standard for Indian female beauty. It has been said that Indian aesthetics were feminine, while the Chinese aesthetic was not. This can explain why the images from ancient India and China appear to be so different.

Buddhist sculpture stressed and depicted idealized images. The Buddha's face was round and full, the outline soft, gentle and feminized to show kindness. In traditional Chinese aesthetics, people paid more attention to the temperment, refinement, subtlety and elegance of the image than its physical appeal.

The motive for many Buddhist images was to free people from suffering. These images however, not only were effaced by nature, they also were prey to human attack. In the last 100 years, many temples and monesteries were pillaged, and many sculptures removed for display in western museums. Furthermore, it is not only at the hands of westerners that these images have met a horrible fate; during the cultural revolution, countless monesteries and temples were destroyed by the Chinese. Chinese Buddhist sculptures, it may be said, record the suffering of our country.

As represented by Buddhist sculpture, the brilliant achievement of China's artisans is evidenced. Mr. Jeff Hsu has spared no effort in collecting these images. This, to quote a Buddhist saying is indeed an act of "boundless benevolence."

Preface

Yang Xin,
Vice President,
Palace Museum,
Beijing

translated by
Mark A. Abdoo

Mr. Jeff Hsu has for many years devoted himself to the collecting of Chinese Buddhist sculpture. After many years of effort, both at home and abroad, his collection has become quite wide ranging. It is not easy for one person to undetake such a large project. Recently, I learned that Mr. Hsu wishes to share his collection with people of like interest, and therfore will publish a book about his collection.

Mr. Hsu has asked me to write a preface for his book, as well as the captions for the illustrations. Though I have interest in Buddhist sculpture, I have not found time to study the subject sufficiently. It would be ungracious, however, not to meet his request. Buddhist doctrine teaches that people are bound by fate, and I myself believe this. Therefore I will write something within the limits of my knowledge.

The making of Buddhist sculpure in China has been ongoing for over 1600 years through the Developments and changes of the Wei, Jin and Northern and Southern dynasties, the flourishing culture of the Sui and Tang dynasties, and the subsequent Song, Yuan, Ming and Qing dynasties. Cave temples and monestaries spread throughout China, and worshipers were of all levels of society — including the Emperors.

In the study of Chinese sculpture, China's Buddhist sculpture is unparalleled in scope, quantity and popularity. In Chinese history, the famous Sculptors all became known because of their Buddhist sculpture. Not only did Buddhist sculpture occupy an important place in the history of Chinese sculpture, in certain periods it was its mainstream.

Buddhist sculpture was made of bronze, clay, wood, pottery, porcelain and stone. Those made of stone were most frequent and long lasting. Visitors to the Longmen and Yungang cave temples are invaribaly moved by the thousands of stone figures carved right into the cliffs.

The tallest Buddha in cave number 22 of the Yungang grottoes stands 14 meters high, while Fengxiansi monestary has a Buddha which stands nearly 18 meters high. Both are monumental sculptures, but they are perfectly proportioned and exquisite in craft. People are moved by their splendor. The works of the Chinese sculptor, such as these two, demonstrate the daring, wisdom and ability of the Chinese people, and form a spiritual treasure which will always encourage and inspire all Chinese.

Some of the Buddhist sculpture of ancient India made use of the norms and skills of ancient Greek and Roman sculpture. Its character, however, was

these were formulated at Yungang, near modern day Datong. After the Northern Wei moved their capital, they opened new temples at Longmen. As the sculptural impulse spread there developed regional styles such as those of Hebei, Shanxi, Shandong. All of these regional styles are loosely based on a metropolitan prototype which is then transformed by local genius.

The Northern Wei not only made considerable quantities of Buddhas, they also began to integrate the carving of Boddhisattvas into their caves. These were often arranged as Buddhas with flanking Bodhisattvas in niches. In terms of iconography and style, these caves made a great contribution to Chinese Buddhist art.

In the Early Northern Qi period there are notable sculptures of Amitaba Buddha, as well as two Bodhisattvas, and a Guanyin. Northern Qi sculptures manifest a great serenity, as well as a stylistic reduction of the drapery type prevalent in the Northern Wei. From the beginning of the Northern Qi, the figural conception was somewhat columnar, there was a conspicuous lack of volumetric modeling. This added a spiritual power to the sculptures. This great simplicity was believed to be in keeping with the spiritual nature of the Buddhist images. This is the Northern Qi's greatest contribution to the Buddhist arts of China. If one carefully examines the extant images, one can clearly see the evolution of this style in the late Northern Dynasties period.

The Northern Qi's stylistic impulses have their roots in the art of the antecedent dynasties. They also have various regional stylistic implications. Of course, the most important considerations are those of the person commissioning the sculpture as well as its maker. Northern Qi sculptures show particularly clear western influences (most likely from Gupta dynasty India), such as those of the figural style, drapery style et cetera. This simplicity of form is a dramatic departure from its Wei counterparts. 6 The development of this style is important for later developments in Chinese Buddhist sculpture.

In the Tianlongshan cave temples, we see the clearest statement of the aforementioned stylistic impulses. They are not terribly different from the freestanding sculptures in the round which we typically associate with the Northern Qi. They are of exquisite carving in terms of the body's underlying anatomical structure. Drapery folds are dramatically simplified, and the

On Buddhist Stone Sculpture

Jin Weinuo

translated by
Mark A. Abdoo

It is said that the earliest Buddhist images made in China were made of bronze, wood and stone. In the early third century, Chu Rong, (196-220) made a gilt bronze Buddha for the Futaishi monastery. 1 Most of the very early Buddhist images are also made of bronze. Dailu and his son, Yifu are the most famous of the early Buddhist sculptors.2 At this point these developments were nascent for the art for which was later to emerge. In later periods the normative medium for this sculpture became stone. Later, in the Liang dynasty, wood was the dominant medium, and thus less well preserved. The northern Wei's Zhang Jiayang, was also a noted master of Buddhist sculpture. 4.

The southern dynasties' sculptural style was based more on Indian prototypes than that of their Northern counterparts. From foreign sources they learned much of the canonical postures and styles for making Buddhist sculpture. The earliest representative images are from the Sichuan Yousuofa temple, and the Wanfosi temple at Chengdu. In 1882 an early period Buddhist image was excavated, and later extensively published and studied. 5 In 425, one of China's earliest and most beautiful Buddhist images was fabricated. In the Sichuan County Museum is an example of early Buddhist sculpture made in 483 which was excavated by Zhang Maoxian. It is a seated Buddha of great beauty. The image is both high and sturdy, made according to the canonical principles of Buddhism. His shoulders are broad, waist tapering like that of a lion; he sits in dyanasana. Also there were sculptures of various Buddhist saints, including arhats. These are all examples of early period Chinese Buddhist sculpture. In later periods, there were stylistic differences due to popular religious impulses. From these examples we can see that already in the Southern Dynasties period, the art of Buddhist sculpture was highly evolved.

In the Liang and the Qi dynasties, these stylistic impulses changed a bit. In the Sichuan Provincial Museum there is a Liang dynasty Buddha which dates to 522, as well as other sculptures dated to 533, 537, 548 and 546, respectively. Not all of these sculptures are of Buddhas, they also include many Bodhisattvas as well as representations of Guanyin. In the Shanghai Museum there is also a Buddha dated to this time period, 546, to be precise.

The Northern dynasties also made considerable advances in Buddhist sculpture. In the Northern Wei many cave temples were opened. The first of

middle and late period of the Tang dynasty, painting overtook sculpture as the dominant representational mode. 7

The history of Buddhist sculpture is rich and varied. The culmination of this is seen in the beauty of Tang dynasty Yifong period sculpture. In later times there were also differing subject matter, such as the depicting of virtuous women. Also there are changes in iconography, such as the water-moon Guanyin. This became the new dominant impulse, a shift in emphasis from Buddha to Guanyin. At the same time, there was an interest in developing fully the stylistic tendencies already examined. These all lead to the vibrant fluorescence of culture in the Tang. More importantly, the shift in popular consciousness and iconography lead to new developments. These became the dominant stylistic mode operating in the late Tang. These developments carried through to later dynasties as well.

After the Tang dynasty there appeared a type of stylistic stasis. In the Yuan and Ming dynasties there appeared an interest in depicting Guanyin as well as luohans. These became normative for later periods. At the same time, esoteric forms of Buddhism became more important in maintaining the fluorescence of Buddhist art.

China has the longest history of continuous experiments in Buddhist art. Buddhist art of the early periods was primarily an art of the people. Also these sculptures served important state purposes. This tradition has continued for over one thousand years. This is extremely important in the history of Chinese culture. This cultural development is truly a national treasure. It is important to study this art form in all its manifestations, not simply those of the cave temples; through this we can develop not only a better understanding of Chinese culture, but also of its sister art forms.

Notes

1. Records of the Three Kingdoms, Chapter 49.
2. Records of Famous Paintings throughout the Dynasties, Chapters, 5, 13, 16.
3. ibid., Chapter 6.
4. ibid., Chapter 7.
5. Wanfosi is located in western Chengdsu.
6. Experiences in Painting.
7. Records of Famous Paintings throughout the Dynasties, Chapter 5.

physiognomic traits diverge a bit from their antecedents. From Tianlongshan's early caves we can see focus of the later stylistic developments to be made in Buddhist sculpture. From this type of Northern Qi sculpture we can see clear differences with the later Northern Zhou sculpture. In drapery and anatomical conception, this is most clear. This is due to two factors: Different regional styles of sculpture as well as slight differences in time period. Linyiming has stated most clearly this differences. We cannot simply attributed these differences to artistic factors. Northern Dynasties sculptures of this type show stylistic differences due to regional preference, as is demonstrated by the many sculptures of the period excavated from Yunan province. The Liang dynasty's Zhang Jiayang who was accomplished both in sculpture and painting and who moved from region to region, is an example of how artists worked according to the stylistic preferences of their patrons. The most important factor, however, in this development is the manner in which the life of the sculptor influenced his work.

The Sui dynasty in its early period showed archaizing tendencies, either preserving the stylistic impulses of the Northern Qi or the Wei. Later they developed their own stylistic developments, which would in turn influence early Tang dynasty sculpture. Early Tang sculpture was again influenced by a new wave of foreign models from India. These include new figural conceptions as well as changes in drapery. These in turn lead to a great increase in the dynamism and vitality of Buddhist art.

Historically, these developments are easily visible. The latent power of the Buddhist image was developed and clearly manifested throughout these time periods. Their are over thirty-two types of images which manifest this. 80 types of temples and numerous pagodas complement the various cave monuments and round out the stylistic possibilities of Buddhist sculpture. For a complete understanding of the development of this art form all of these elements must be studied. Their various attributes have served to delineate the stylistic confluence of Chinese Buddhist art. It is the stylistic impulse of the images' creator as well as the efficacy of the image for the worshipper. We cannot take these differences lightly. Tang dynasty sculptures undertook to alleviate the suffering of the people through their beauty and compassion. The great Yipin painter Wudaozi was a master of portraying the beauty of the Buddha. His linear conception of painting echoes that of its sculptural counterpart. In this manner he is in the same vein as Wu JiaYang. In the

Over a century ago, many Westerns bought and exported tremendous quantities of Buddhist sculpture. What explains the discrepancy between Westerners' appreciation of this art and Asians'? Most likely it is because these Westerners were better able to appreciate its inherent artistic quality. Only many years later were people such as us able to appreciate its beauty. Now, however, much of this heritage is being returned to us. This book seeks to give us an introduction to this art.

Culture, like people, has a life of its own. When many people purchase a work of art they place it in a secure environment with light and humidity control. This may help preserve the work of art, but it does nothing to transmit its life. That is more difficult to accomplish. One must first study the object, how it was made and its history. Only when you have done this can the object really begin to speak to one, The Taiwanese have been only recently realized this. Consequently, Jeff Hsu's Chinese Antiques ofers us this book so that we and our children may come to appreciate and understand the history of these works.

In recent history, the Taiwanese first became interested in collecting painting and calligraphy; porcelain, jade, and furniture followed. More recently, Buddhist art has become more popular. Over the past 50 years many collectors had no plan as to how to form a collection. They bought what pleased them in a variety of areas, and based their decision on price. But this changed. As these collectors matured, they began to want to understand and study art history and and matters of facture. These, as well as the objects' history, are the most important factors in forming a collection, not price. Understanding art is not easy; one needs to look, research, and empathize. At the beginning of this endeavor, one must not let lack of knowledge of which pieces are real and which are fake hinder you.

We are very fortunate to have this new book to help us in this endeavor. I hope that it might encourage the Taiwanese to pursue their study of these objects more dilligently.

The Appeal of
Ancient Buddha Images

Lin Baoyao

translated by
Mark A. Abdoo

Recently, the demand for Buddhist art has greatly increased. The beauty of these objects has made many people wish to study and collect them. What charms do these images hold that make people wish to collect them? I believe that I know.

In the 1980's Taiwan underwent a tremendous development in its art and antiquities market. The people responsible for this development formulated a plan to introduce Buddhist art to the newly emerging collectors. That plan was to return many high quality pieces of Buddhist sculpture to Taiwan through purchase at foreign auction.

Buddhist sculpture, although created long ago, has a certain resonance with contemporary people, be they western or eastern. This is because of its many inherent artistic qualities. Without the simplicity of its form, much of our contemporary art would not be possible to imagine. This appeal helped the nascent market for these images to develop. Furthermore, the Taiwanese people have slowly come to enjoy cultural tourism, as well as visits to museums, both at home and abroad. These museums in turn began giving Buddhist art a more prominent position in their collectons and exhibitions. Consequently, the Taiwanese became acclamated with this art.

There is a more important reason, however, for the development of interest in Buddhist sculpture. The years between when these images were made and the present day have transformed them into even more beautiful images. Could this transformation have occurred because of the years of faith and devotion which people have given these images? Or is it perhaps because of ther simplicity? It is so that the most beautiful aspect of Buddhist sculpture is its simplicity of line and economy of form. If people were without this millenia long art history, our own contemporary art and culture would be lacking.

Eastern and Western people have a similar heritage of religious art; this is particularly apt of sculpture. There are two types: Buddhist and Christian. Buddhist art comprises painting, carving and embriodery. Art historians and collectors have traditionally favored the art of carving, sculpture.

I like Buddhist art for two reasons : First, I am a Buddhist. Second, I enjoy art. Today, all the major museums exhibit Chinese Buddhist sculpture, as well as the sculpture of Greece, Rome and India. Many people enjoy these objects for their inherent beauty--because of they are art. In Chinese Buddhist sculpture the most important period is from the Wei, Jin and Northern and Southern dynasties to the Tang. It is in this time period that the art of sculpture in China attained its fullest development. Consequently, the bulk of the works in this book are from those periods.

Many friends have asked me to publish a book about Buddhist sculpture. It is impossible, however, for one person to undertake such an endeavor. I consequently have asked several friends to help me research this subject. Those to whom I owe thanks are many. I would like to thank Jin Weinuo of the Bejing Art Research Institute, Yang Xin, Vice-President of the Beijing Palace Museum, and Lin Baoyao of the National Art Research Institute, Mr. Zhang for his expertise, Lin Xianyi for his photographs, Zheng Fongjin for the design of this book, my two daughters, Jessica and Vicky for their help in research, and Mark Abdoo for help with the English translations.

Finally, I wish many heart felt thanks to all the friends and colleagues too numerous to mention without whom this book would not have been possible.

Epilogue

Jeff Hsu Many sources say that I was the first Taiwanese person to start collecting Chinese Buddhist sculpture seriously. I feel honored because I truly love Buddhist art. To understand Chinese Buddhist art is very difficult. I have brought many friend to Tibet, the Silk Road and to the many cave temples throughout China. Together we have examined and studied many works of art. We have traveled to the major museums of the world to look and study. It would greatly please me if you would come research this topic with me.

From the start, I have given my friends who enjoy purchasing antiques much information, and helped them to make wise selections for their collections. This, combined with the exposure granted to Buddhist art through my friends' and my many travels, has led to a great increase in the number of collectors active in this field.

It pleases me that currently my friends' collections are of the scope and quality to allow them to lend various works to exhibitions at the Palace Museum in Taipei and the History Museum in Taipei. It also pleases me that now there many places in Taipei where one can find high quality antiques and art.

For over one hundred years Westerners have appreciated Chinese Buddhist Sculpture. Because of the effects of the May 4th Movement and the Cultural Revolution, however, the Chinese had almost forgotten Buddhist art. When my friends and I traveled to foreign museums, we often heard teachers explaining to their students that many of these artifacts were taken from China during the Opium War. (This in fact is not the case.) When I heard this, I was saddened because the fact of the matter is that the Chinese people cared so little for these works that they allowed Westerners to steal them. It has been over one hundred years since Westerns began to appreciate this art, but it is only now, one hundred years later, that the Chinese have begun to appreciate it.

I have loved Buddhist art for over ten years now. From the time that I was the General Manager at My Humble House to the present time at my company Jeff Hsu's Chinese Antiques, I have had the opportunity to buy and sell all sorts of Chinese art. However, I most enjoy sculpture, regardless of whether the medium be stone, jade, wood, bamboo or ivory. Before I began to sell and study antiques, I taught photography. Photographers all like three dimensional art because it allows us to see clearly the play of light and shadow on the surface of an object. I am no exception to this.

		延康	220	庚子			建武	304	甲子	
三國							永安	304	甲子	
魏	文帝	黃初	220-226	庚子			永興	304-306	甲子	
	明帝	太和	227-233	丁未			光熙	306	丙寅	
		青龍	233-237	癸丑		懷帝	永嘉	307-313	丁卯	
		景初	237-239	丁巳		愍帝	建興	313-317	癸酉	
	邵陵厲公	正始	240-249	庚申	東晉	元帝	建武	317-318	丁丑	
		嘉平	249-254	己巳			大興	318-321	戊寅	
	高貴鄉公	正元	254-256	甲戌			永昌	322-323	壬午	
		甘露	256-260	丙子		明帝	太寧	323-326	癸未	
	元帝	景元	260-264	庚辰		成帝	咸和	326-334	丙戌	
		咸熙	264-265	甲申			咸康	335-342	乙未	
蜀	昭烈帝	章武	221-223	辛丑		康帝	建元	343-344	癸卯	
	後主	建興	223-237	癸卯		穆帝	永和	345-356	乙巳	
		延熙	238-257	戊午			升平	357-361	丁巳	
		景耀	258-263	戊寅		哀帝	隆和	362-363	壬戌	
		炎興	263	癸未			興寧	363-365	癸亥	
吳	大帝	黃武	222-229	壬寅		海西公	太和	366-371	丙寅	
		黃龍	229-231	己酉		簡文帝	咸安	371-372	辛未	
		嘉禾	232-238	壬子		孝武帝	寧康	373-375	癸酉	
		赤烏	238-251	戊午			太元	376-396	丙子	
		太元	251-252	辛未		安帝	隆安	397-401	丁酉	
		神鳳	252	壬申			元興	402	壬寅	
	侯官侯	建興	252-253	壬申			隆安	402	壬寅	
		五鳳	254-256	甲戌			大亨	402	壬寅	
		太平	256-258	丙子			元興	403-404	癸卯	
	景帝	永安	258-264	戊寅			義熙	405-418	乙巳	
	歸命侯	元興	264-265	甲申		恭帝	元熙	419-420	己未	
		甘露	265-266	乙酉	南朝					
		寶鼎	266-269	丙戌	宋	武帝	永初	420-422	庚申	
		建衡	269-271	己丑		少帝	景平	423-424	癸亥	
		鳳凰	272-274	壬辰		文帝	元嘉	424-453	甲子	
		天冊	275	乙未		孝武帝	孝建	454-456	甲午	
		天璽	276	丙申			大明	457-464	丁酉	
		天紀	277-280	丁酉		廢帝	永光	465	乙巳	
晉							景和	465	乙巳	
西晉	武帝	泰始	265-274	乙酉		明帝	泰始	465-471	乙巳	
		咸寧	275-280	乙未			泰豫	472	壬子	
		太康	280-289	庚子		蒼梧王	元徽	473-477	癸丑	
		太熙	290	庚戌		順帝	昇明	477-479	丁巳	
	惠帝	永熙	290-291	庚戌	齊	高帝	建元	479-482	己未	
		永平	291	辛亥		武帝	永明	483-493	癸亥	
		元康	291-299	辛亥		鬱林王	隆昌	494	甲戌	
		永康	300-301	庚申		海陵王	延興	494	甲戌	
		永寧	301-302	辛酉		明帝	建武	494-498	甲戌	
		太安	302-304	壬戌			永泰	498	戊寅	
		永安	304	甲子		東昏侯	永元	499-501	己卯	

秦以後主要朝代建元表

朝代	廟號	年號	公元	元年的甲子
秦	始皇帝		前 246-210	乙卯
	二世		前 209-207	壬辰
			前 207	甲午
漢	高祖		前 206-195	乙未
	惠帝		前 194-188	丁未
	高后		前 187-180	甲寅
	文帝	前元	前 179-164	壬戌
		後元	前 163-157	戊寅
	景帝	前元	前 156-150	乙酉
		中元	前 149-144	壬辰
		後元	前 143-141	戊戌
	武帝	建元	前 140-135	辛丑
		元光	前 134-129	丁未
		元朔	前 128-123	癸丑
		元狩	前 122-117	己未
		元鼎	前 116-110	乙丑
		元封	前 110-105	辛未
		太初	前 104-101	丁丑
		天漢	前 100-97	辛巳
		太始	前 96-93	乙酉
		征和	前 92-89	己丑
		後元	前 88-87	癸巳
	昭帝	始元	前 86-80	乙未
		元鳳	前 80-75	辛丑
		元平	前 74	丁未
	宣帝	本始	前 73-70	戊申
		地節	前 69-66	壬子
		元康	前 65-62	丙辰
		神爵	前 61-58	庚申
		五鳳	前 57-54	甲子
		甘露	前 53-50	戊辰
		黃龍	前 49	壬申
	元帝	初元	前 48-44	癸酉
		永光	前 43-39	戊寅
		建昭	前 38-34	癸未
		竟寧	前 33	戊子
	成帝	建始	前 32-29	己丑
		河平	前 28-25	癸巳
		陽朔	前 24-21	丁酉
		鴻嘉	前 20-17	辛丑
		永始	前 16-13	乙巳
		元延	前 12-9	己酉
		綏和	前 8-7	癸丑
	哀帝	建平	前 6-3	乙卯
		太初元將	前 5	丙辰
		元壽	前 2-1	己未
	平帝	元始	西元1-5	辛酉
	孺子嬰	居攝	6-8	丙寅
		初始	8	戊辰
	王莽	始建國	9-13	己巳
		天鳳	14-19	甲戌
		地皇	20-23	庚辰
	淮陽王	更始	23-25	癸未
東漢	光武帝	建武	25-56	乙酉
		中元	56-57	丙辰
	明帝	永平	58-75	戊午
	章帝	建初	76-84	丙子
		元和	84-87	甲申
		章和	87-88	丁亥
	和帝	永元	89-105	己丑
		元興	105	乙巳
	殤帝	延平	106	丙午
	安帝	永初	107-113	丁未
		元初	114-120	甲寅
		永寧	120-121	庚申
		建光	121-122	辛酉
		延光	122-125	壬戌
	順帝	永建	126-132	丙寅
		陽嘉	132-135	壬申
		永和	136-141	丙子
		漢安	142-144	壬午
		建康	144	甲申
	沖帝	永嘉	145	乙酉
	質帝	本初	146	丙戌
	桓帝	建和	147-149	丁亥
		和平	150	庚寅
		元嘉	151-153	辛卯
		永興	153-154	癸巳
		永壽	155-158	乙未
		延熹	158-167	戊戌
		永康	167	丁未
	靈帝	建寧	168-172	戊申
		熹平	172-178	壬子
		光和	178-184	戊午
		中平	184-189	甲子
	少帝	光熹	189	己巳
		昭寧	189	己巳
	獻帝	永漢	189	己巳
		中平	189	己巳
		初平	190-193	庚午
		興平	194-195	甲戌
		建安	196-220	丙子

唐	高祖	武德	618-626	戊寅
	太宗	貞觀	627-649	丁亥
	高宗	永徽	650-655	庚戌
		顯慶	656-661	丙辰
		龍朔	661-663	辛酉
		麟德	664-665	甲子
		乾封	666-668	丙寅
		總章	668-670	戊辰
		咸亨	670-674	庚午
		上元	674-676	甲戌
		儀鳳	676-679	丙子
		調露	679-680	己卯
		永隆	680-681	庚辰
		開耀	681-682	辛巳
		永淳	682-683	壬午
		弘道	683	癸未
	中宗	嗣聖	684	甲申
	睿宗	文明	684	甲申
武周	則天后	光宅	684	甲申
		垂拱	685-688	乙酉
		永昌	689	己丑
		載初	689-690	己丑
		天授	690-692	庚寅
		如意	692	壬辰
		長壽	692-694	壬辰
		延載	694	甲午
		証聖	695	乙未
		天冊萬歲	695-696	乙未
		萬歲登封	696	丙申
		萬歲通天	696-697	丙申
		神功	697	丁酉
		聖曆	698-700	戊戌
		久視	700	庚子
		大足	701	辛丑
		長安	701-704	辛丑
		神龍	705	乙巳
唐	中宗	神龍	705-707	乙巳
		景龍	707-710	丁未
	溫王	唐隆	710	庚戌
	睿宗	景雲	710-711	庚戌
		太極	712	壬子
		延和	712	壬子
	玄宗	先天	712-713	壬子
		開元	713-741	癸丑
		天寶	742-756	壬午
	肅宗	至德	756-758	丙申
		乾元	758-760	戊戌
		上元	760-762	庚子
		寶應	762-763	壬寅
	代宗	廣德	763-764	癸卯
		永泰	765-766	乙巳
		大曆	766-779	丙午
	德宗	建中	780-783	庚申
		興元	784	甲子
		貞元	785-805	乙丑
	順宗	永貞	805	乙酉
	憲宗	元和	806-820	丙戌
	穆宗	長慶	821-824	辛丑
	敬宗	寶曆	825-827	乙巳
	文宗	大和	827-835	丁未
		開成	836-840	丙辰
	武宗	會昌	841-846	辛酉
	宣宗	大中	847-860	丁卯
	懿宗	咸通	860-874	庚辰
	僖宗	乾符	874-879	甲午
		廣明	880-881	庚子
		中和	881-885	辛丑
		光啟	885-888	乙巳
		文德	888	戊申
	昭宗	龍紀	889	己酉
		大順	890-891	庚戌
		景福	892-893	壬子
		乾寧	894-898	甲寅
		光化	898-901	戊午
		天復	901-904	辛酉
		天祐	904	甲子
	昭宣帝	天祐	905-907	乙丑
五代				
梁	太祖	開平	907-911	丁卯
		乾化	911-912	辛未
	庶人	鳳曆	913	
	末帝	乾化	913-915	癸酉
		貞明	915-921	乙亥
		龍德	921-923	辛巳
唐	莊宗	同光	923-926	癸未
	明宗	天成	926-930	丙戌
		長興	930-933	庚寅
	閔帝	應順	934	甲午
	潞王	清泰	934-936	甲午
晉	高祖	天福	936-941	丙申
	出帝	天福	942-944	壬寅
		開運	944-946	甲辰
漢	高祖	天福	947	丁未
		乾祐	948	戊申
	隱帝	乾祐	948-950	戊申
周	太祖	廣順	951-953	辛亥

朝代	帝	年號	年代	干支
	和帝	中興	501-502	辛巳
梁	武帝	天監	502-519	壬午
		普通	520-527	庚子
		大通	527-529	丁未
		中大通	529-534	己酉
		大同	535-546	乙卯
		中大同	546-547	丙寅
		太清	547-549	丁卯
	簡文帝	大寶	550-551	庚午
	豫章王	天正	551-552	辛未
	元帝	承聖	552-555	壬申
	貞陽侯	天成	555	乙亥
	敬帝	紹泰	555-556	乙亥
		太平	556-557	丙子
陳	武帝	永定	557-559	丁丑
	文帝	天嘉	560-566	丙辰
		天康	566	丙戌
	臨海王	光大	567-568	丁亥
	宣帝	太建	569-582	己丑
	後主	至德	583-586	癸卯
		禎明	587-589	丁未
後梁	宣帝	大定	555-562	乙亥
	明帝	天保	562-585	壬午
	莒公	廣運	586-587	丙午
北朝				
北魏	道武帝	登國	386-396	丙戌
		皇始	396-398	丙申
		天興	398-404	戊戌
		天賜	404-409	甲辰
	明元帝	永興	409-413	己酉
		神瑞	414-416	甲寅
		泰常	416-423	丙辰
	太武帝	始光	424-428	甲子
		神䴥	428-431	戊辰
		延和	432-434	壬申
		太延	435-440	乙亥
		太平真君	440-451	庚辰
		正平	451-452	辛卯
	南安王	承平	452	壬辰
	文成帝	興安	452-454	壬辰
		興光	454-455	甲午
		太安	455-459	乙未
		和平	460-465	庚子
	獻文帝	天安	466-467	丙午
		皇興	467-471	丁未
	孝文帝	延興	471-476	辛亥
		承明	476	丙辰
		太和	477-499	丁巳
	宣武帝	景明	500-503	庚辰
		正始	504-508	甲申
		永平	508-512	戊子
		延昌	512-515	壬辰
	孝明帝	熙平	516-518	丙申
		神龜	518-520	戊戌
		正光	520-525	庚子
		孝昌	525-527	乙巳
		武泰	528	戊申
	孝莊帝	建義	528	戊申
		永安	528-530	戊申
	東海王	建明	530-531	庚戌
	節閔帝	普泰	531-532	辛亥
	安定王	中興	531-532	辛亥
	孝武帝	太昌	532	壬子
		永興	532	壬子
		永熙	532-534	壬子
東魏	孝靜帝	天平	534-537	甲寅
		元象	538-539	戊午
		興和	539-542	己未
		武定	543-550	癸亥
西魏	文帝	大統	535-551	乙卯
	廢帝		552-554	壬申
	恭帝		554-556	甲戌
北齊	文宣帝	天保	550-559	庚午
	廢帝	乾明	560	庚辰
	孝昭帝	皇建	560-561	庚辰
	武成帝	太寧	561-562	辛巳
		河清	562-565	壬午
	溫公	天統	565-569	乙酉
		武平	570-576	庚寅
		隆化	576-577	丙申
	安德王	德昌	576	丙申
	幼主	承光	577	丁酉
北周	閔帝		557	丁丑
	明帝		557-558	丁丑
		武成	559-560	己卯
	武帝	保定	561-565	辛巳
		天和	566-572	丙戌
		建德	572-578	壬辰
		宣政	578	戊戌
	宣帝	大成	579	己亥
	靜帝	大象	579-580	己亥
		大定	581	辛丑
隋	文帝	開皇	581-600	辛丑
		仁壽	601-604	辛酉
	煬帝	大業	605-617	乙丑
	恭帝	義寧	617-618	丁丑

朝代	廟號	年號	年份	干支
金	太祖	收國	1115-1116	乙未
		天輔	1117-1123	丁酉
	太宗	天會	1123-1135	癸卯
	熙宗	天會	1135-1137	乙卯
		天眷	1138-1140	戊午
		皇統	1141-1149	辛酉
	海陵王	天德	1149-1153	己巳
		貞元	1153-1156	癸酉
		正隆	1156-1161	丙子
	世宗	大定	1161-1189	辛巳
	章宗	明昌	1190-1196	庚戌
		承安	1196-1200	丙辰
		泰和	1201-1208	辛酉
	衛紹王	大安	1209-1211	己巳
		崇慶	1212-1213	壬申
		至寧	1213	癸酉
	宣宗	貞祐	1213-1217	癸酉
		興定	1217-1222	丁丑
		元光	1222-1223	壬午
	哀宗	正大	1224-1232	甲申
		開興	1232	壬辰
		天興	1232-1234	壬辰
	末帝	盛昌	1234	甲午
		天興	1234	甲午

蒙古・元
至元八年（1271年）建國號大元

朝代	廟號	年號	年份	干支
	太祖		1206-1227	丙寅
	睿宗		1228	戊子
	太宗		1229-1241	己丑
	太宗后		1242-1245	壬寅
	定宗		1246-1248	丙午
	定宗后		1249-1250	己酉
	憲宗		1251-1260	辛亥
	世祖	中統	1260-1264	庚申
		至元	1264-1294	甲子
	成宗	元貞	1295-1297	乙未
		大德	1297-1307	丁酉
	武宗	至大	1308-1311	戊申
	仁宗	皇慶	1312-1313	壬子
		延祐	1314-1320	甲寅
	英宗	至治	1321-1323	辛酉
	泰定帝	泰定	1324-1328	甲子
		致和	1328	戊辰
	幼主	天順	1328	戊辰
	明宗	天曆	1329	己巳
	文宗	天曆	1328-1330	戊辰
		至順	1330-1332	庚午
	寧宗	至順	1332	壬申
	順帝	至順	1333	癸酉
		元統	1333-1335	癸酉
		至元	1335-1340	乙亥
		至正	1341-1368	辛巳
明	太祖	洪武	1368-1398	戊申
	惠帝	建文	1399-1402	己卯
	成祖	洪武	1402	壬午
		永樂	1403-1424	癸未
	仁宗	洪熙	1425	乙巳
	宣宗	宣德	1426-1435	丙午
	英宗	正統	1436-1449	丙辰
	代宗	景泰	1450-1456	庚午
	英宗	天順	1457-1464	丁丑
	憲宗	成化	1465-1487	乙酉
	孝宗	弘治	1488-1505	戊申
	武宗	正德	1506-1521	丙寅
	世宗	嘉靖	1522-1566	壬午
	穆宗	隆慶	1567-1572	丁卯
	神宗	萬曆	1573-1620	癸酉
	光宗	泰昌	1620	庚申
	熹宗	天啟	1621-1627	辛酉
	思宗	崇禎	1628-1644	戊辰
南明	福王	弘光	1645	乙酉
	唐王	隆武	1645-1646	乙酉
		紹武	1646	丙戌
	魯王	庚寅	1646-1655	丙戌
	桂王（永明王）	永曆	1647-1661	丁亥
	淮王		1648	戊子

滿洲・後金・清
天命元年（1616年）定國號金
崇德元年（1636年）改號大清

朝代	廟號	年號	年份	干支
	太祖		1583-1615	癸未
		天命	1616-1626	丙辰
	太宗	天聰	1627-1636	丁卯
		崇德	1636-1643	丙子
	世祖	順治	1644-1661	甲申
	聖祖	康熙	1662-1722	壬寅
	世宗	雍正	1723-1735	癸卯
	高宗	乾隆	1736-1795	丙辰
	仁宗	嘉慶	1796-1820	丙辰
	宣宗	道光	1821-1850	辛巳
	文宗	咸豐	1851-1861	辛亥
	穆宗	同治	1862-1874	壬戌
	德宗	光緒	1875-1908	乙亥
	溥儀	宣統	1909-1911	己酉

		顯德	954	甲寅
	世宗	顯德	954-959	甲寅
	恭帝	顯德	959-960	己未
宋				
北宋	太祖	建隆	960-963	庚申
		乾德	963-968	癸亥
		開寶	968-976	戊辰
	太宗	太平興國	976-984	丙子
		雍熙	984-987	甲申
		端拱	988-989	戊子
		淳化	990-994	庚寅
		至道	995-997	乙未
	真宗	咸平	998-1003	戊戌
		景德	1004-1007	甲辰
		大中祥符	1008-1016	戊申
		天禧	1017-1021	丁巳
		乾興	1022	壬戌
	仁宗	天聖	1023-1032	癸亥
		明道	1032-1033	壬申
		景祐	1034-1038	甲戌
		寶元	1038-1040	戊寅
		康定	1040-1041	庚辰
		慶曆	1041-1048	辛巳
		皇祐	1049-1054	己丑
		至和	1054-1056	甲午
		嘉祐	1056-1063	丙申
	英宗	治平	1064-1067	甲辰
	神宗	熙寧	1068-1077	戊申
		元豐	1078-1085	戊午
	哲宗	元祐	1086-1094	丙寅
		紹聖	1094-1098	甲戌
		元符	1098-1100	戊寅
	徽宗	建中靖國	1101	辛巳
		崇寧	1102-1106	壬午
		大觀	1107-1110	丁亥
		政和	1111-1118	辛卯
		重和	1118-1119	戊戌
		宣和	1119-1125	己亥
	欽宗	靖康	1126-1127	丙午
南宋	高宗	建炎	1127-1130	丁未
		紹興	1131-1162	辛亥
	孝宗	隆興	1163-1164	癸未
		乾道	1165-1173	乙酉
		淳熙	1174-1189	甲午
	光宗	紹熙	1190-1194	庚戌
	寧宗	慶元	1195-1200	乙卯
		嘉泰	1201-1204	辛酉
		開禧	1205-1207	乙丑
		嘉定	1208-1224	戊辰
	理宗	寶慶	1225-1227	乙酉
		紹定	1228-1233	戊子
		端平	1234-1236	甲午
		嘉熙	1237-1240	丁酉
		淳祐	1241-1252	辛丑
		寶祐	1253-1258	癸丑
		開慶	1259	己未
		景定	1260-1264	庚申
	度宗	咸淳	1265-1274	乙丑
	恭帝	德祐	1275-1276	乙亥
	端宗	景炎	1276-1278	丙子
	帝昺	祥興	1278-1279	戊寅

契丹・遼

大同元年（947年）建國號大遼

		太祖		907-916	丁卯
			神冊	916-921	丙子
			天贊	922-926	壬午
			天顯	926	丙戌
		太宗	天顯	927-938	丁亥
			會同	938-947	戊戌
			大同	947	丁未
		世宗	天祿	947-951	丁未
		穆宗	應曆	951-969	辛亥
		景宗	保寧	969-979	己巳
			乾亨	979-983	己卯
		聖宗	統和	983-1012	癸未
			開泰	1012-1021	壬子
			太平	1021-1031	辛酉
		興宗	景福	1031-1032	辛未
			重熙	1032-1055	壬申
		道宗	清寧	1055-1064	乙未
			咸雍	1065-1074	乙巳
			大康	1075-1084	乙卯
			大安	1085-1094	乙丑
			壽昌	1095-1101	乙亥
		天祚帝	乾統	1101-1110	辛巳
			天慶	1111-1120	辛卯
			保大	1121-1125	辛丑
西遼	德宗			1124-1130	甲辰
			延慶	1131-1133	辛亥
			康國	1134-1143	甲寅
	感天后		咸清	1144-1150	甲子
	仁宗		紹興	1151-1163	辛未
	承天后		崇福	1164-1177	甲申
	末主		天禧	1178-1211	戊戌

【後記】

許多新聞媒體說，我是台灣最早收藏並且推廣佛教藝術的人，我覺得十分光榮，但也非常感慨。

光榮的是，我對中國佛教文物的收藏推展，確實盡了不少心力。如，鼓吹大家研究、收藏，帶領朋友到西藏、到絲路、到各大石窟、到世界各大博物館參觀學習，認識宗教藝術，提供收藏家有關的資訊，協助他們從世界各地買回重要的石雕佛像等等。這些工作對於佛像收藏家和研究者，確實有些幫助。因此，當看到許多好友的收藏，參加故宮博物院和歷史博物館舉辦的佛像藝術展，市面上許多古董店也相繼推出很好的石雕佛像時，內心真的非常興奮。

感慨的是，中國古佛像的收藏已在西方流行了一世紀。而這一百年，中國卻不斷地否定自己的文化，在喪失民族自信心的情況下，盲目的全盤西化，在文化大革命、打倒孔家店、摧毀宗教信仰和藝術中度過……如果不是佛教在台灣再度興起，加上開放觀光及大陸的開放，我們可能仍然是一群懵懵懂懂的後知後覺者，無知於古佛雕的難能可貴，又何來收藏佛教藝術的慧眼。

好幾次站在外國博物館的中國展廳前，聽到一些導遊說：「這些國寶都是八國聯軍時搶來的。」（事實上很多並非如此），心裡頭真是一陣陣的酸楚，為甚麼西方一百多年前就知道把中國文物當「寶」來搶？而我們卻當「草」一樣來踐踏、破壞呢？難道對於文物藝術的認識與喜愛，中西差距竟達百年之久！想來真是無限的感慨。

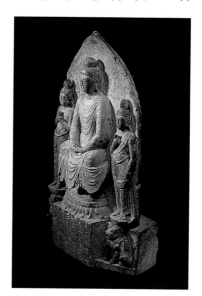

一佛二菩薩像（側面）　青石加彩　高 47cm
唐儀鳳三年

愛上佛像藝術已經十多年了。從擔任寒舍總經理到中華文物藝術研究室到現在的觀想文物藝術中心，有許多機會讓我買過、賣過、也鑑賞過各式各樣的文物，但是我最鍾愛雕塑藝術。不論是玉雕、竹雕、木雕、牙角雕或石雕，都令我欣喜感動。這也許和我曾在世界新聞學院教攝影有關，學攝影的人大都會著迷於立體的藝術，偏愛光影的變化。愛上佛像藝術則還有兩個原因，一是我信佛，我喜歡佛的莊嚴慈祥，看到精美的佛像常讓我生歡喜心，菩薩一直到唐宋，可以說是佛教最興盛的時期，作品也是同時期的世界中最精美最動人的。

由於這些原因，因此，在許多朋友的鼓勵之下，決定編著這本書。這些年來，我經手的石雕最少三百件，件件都是我的最愛，但為了正確與系列完整，我請很多專家學者，篩選研究，如有不理想的地方，除了請大家原諒外，更希望我的野人獻曝，能再為推廣佛教藝術盡點心力，更希望結交更多志同道合的朋友，一起來收藏、保護中華民族偉大的雕塑藝術。

一本書的完成總有很多人的支持鼓勵和用心盡力，在這裡希望能致上十二萬分的謝意，感謝北京中央美術學院金維諾教授、湯池教授，北京故宮博物院楊新副院長、王家鵬組長、馮賀軍先生，國立藝術學院林保堯教授惠賜鴻文，江衍疇先生的指導，林憲煜的攝影，我的兩個女兒盼蘋和翠蘋的參與，Mr. Mark Abdoo 的英文翻譯，藝術家出版社何政廣先生的協助出版。還要感謝許多好朋友和收藏家們，由於您們慷慨的提供珍藏和熱情的鼓勵，才能編印成書，在此謹致上最深的謝謝！

心，感到平靜安詳。其次我喜歡藝術，今天，全世界各大博物館都競相收藏中國的佛像，並且與埃及、希臘、羅馬、印度的雕塑分庭抗禮，其著眼點就是「藝術」。因為從世界藝術史的角度來看，中國的雕塑，從魏晉南北朝，

〈圖版索引〉

作者簡介
徐政夫

1945 年生，台灣省台中市人。

學歷：台中衛道中學畢業
　　　世界新聞專科學校畢業

經歷：衛道中學教師
　　　世界新聞學院課外主任，副教授
　　　光武工專輔導主任，副教授
　　　寒舍公司總經理
　　　清翫雅集會員兼秘書長

現任：觀想文物藝術有限公司負責人
　　　中華文物學會理事
　　　中華文物保護學會常務理事
　　　清翫雅集會員
　　　中華民國畫廊協會理事

編著：歌聲滿人間
　　　如何做好學校輔導工作
　　　攝影叢書
　　　古董行家的壓箱寶

國家圖書館出版品預行編目資料

觀想佛像／徐政大編著 —— 初版，—— 臺北市
：藝術家，1998〔民87〕
面 ： 公分 ——（佛教美術全集：8）
含索引

ISBN 957-8273-04-5 （精裝）

1. 佛像 2. 佛教藝術 - 中國

224.6 87010233

佛教美術全集〈捌〉

觀想佛像

徐政夫◎編著

發行人 何政廣
主 編 王庭玫
編 輯 魏伶容・林毓茹
版 型 王庭玫
美 編 李怡芳・林憶玲
出版者 藝術家出版社
　　　　台北市重慶南路一段 147 號 6 樓
　　　　TEL：（02）23719692~3
　　　　FAX：（02）23317096
　　　　郵政劃撥：0104479-8 號帳戶

總 經 銷 時報文化出版企業股份有限公司
　　　　　桃園縣龜山鄉萬壽路二段351號
　　　　　TEL：（02）2306-6842

印 刷 欣佑彩色印刷有限公司
初 版 1998 年 10 月
定 價 台幣 600 元
ISBN 957-8273-04-5
法律顧問 蕭雄淋

行政院新聞局出版事業登記證局版台業字第 1749 號